塔탑으로 가는 길

- 이 책에는 우리나라 불탑(佛塔) 가운데 2021년 8월 기준, 어느 정도 탑으로서 형태를 유지하며 남아 있는 모든 전탑(塼塔, 5기)과 모전석탑(模塼石塔, 第 1, 2 形式을 합한 21기)을 모두 망라하였다.

- 탑의 배열순서는 답사하기 편한 순서로, 지역적으로 가까이 있는 것을 함께 묶었다.

- 탑의 설명은 여러 서적과 현지 안내문, 그리고 백과사전 등을 참고하였다.

- 용어가 조금 여기저기서 다르게 표기되어 있어 혼란스러운 부분이 있으나 양해 부탁드린다. 이해하기 어려운 수준의 것은 제외되도록 가급적 노력하였다.

- 사진은 인용한 것 극소수를 제외하고는, 전부 필자가 직접 답사하며 촬영한 것이다.

塔탑으로 가는 길

우리나라
전탑(塼塔)과
모전석탑(模塼石塔)에
대한 생생한
탐방기

글·사진
김호경

휴엔스토리

우리나라 전탑(塼塔)과
모전석탑(模塼石塔)을 찾아 나선 2년의 기록

Part 1. 인생의 전환기

은퇴라는 것은 누구나 쓸쓸하게 만든다. 더 일하고 싶은 의욕과 건강이 있음에도 우리는 은퇴라는 것을 맞이하게 된다. 그것도 '100세 시대'의 절반에 해당하는 50~60대에 은퇴를 맞이한다.

경주 시골 촌놈이 고도 성장기에 대기업에 입사해서 이래저래 근 40년 동안 월급 받고 애들 키우며 잘 살았다. 나름 이 악물고 노력해서 단 하나 직위를 건너뛰거나 안 해 본 것 없이 한 계단씩 한 계단씩 올라가 사장도 하고 상근감사, 사외이사에 고문이라는 일까지 샐러리맨으로서는 '안 해 본 것 없는' 후회 없는 직장생활을 했다. 나의 후배들은 과장되게 표현해서 '직장인의 전형(典型)'이라고까지 나를 부르기도 한다.

그러나 누구든 은퇴하면 외롭고 쓸쓸해진다. 퇴직 임원 모임의 회장직을 맡아 보기도 하고, 그 밖의 여러 모임을 만들어 기웃기웃해 보았지만 늘 마음 한 공간은 비어 있음은 어쩔 수가 없었다.

눈 뜨면 집을 나서고 해지면 들어오는 나의 루틴이 어느 날 갑자기 멈추어 섰다고 생각해 보시라. 보내야 하는 시간은 늘어나고 어찌할 줄 모르는 막연한 불안감도 동시에 늘어난다. 그래도 다행히 나는 책은 많이 읽는 편이다. 어떤 해는 1년에 100권도 넘는 책을 읽은 적도 있다. 두 차례나 책을 기증했다. 한 번은 회사에, 한 번은 후배 한 사람이 북 카페를 한다고 싹 쓸어 갔다. 문제는 책을 너무 닥치는 대로 읽다 보니 실생활에 별반 도움이 되지 않는 책들이었고, 서가만 폼 나게 가득해진다.

자기에게 필요한 책을 계획적이고 집중적으로 볼 필요가 있다. 최재천 교수님의 '기획 독서'에 관한 이야기를 듣고 때늦은 후회를 한 것은 불과 얼마 전 일이다.

어찌 되었든 이제부터라도 내가 좋아하는 일과 그에 관련된 책들을 집중적으로 읽기로 작정했다. 우선 내가 무엇을 좋아하고 상대적으로 잘하는 것이 무엇인가를 생각했다.

음악도 운동도 소질이 없고 좋아하는 편이 아니다. 못하고 재미없어하는 것을 제외하다 보니 그나마 남은 게 사진과 글쓰기, 역사(미술사) 공부였다. 물론 이것도 그렇게 썩 잘하는 것은 아니지만 말이다. 상대적으로 다른 것보다 조금 더 재미있어한다는 것뿐이다. 그래서 C일보에서 마련해 준 시니어를 대상으로 하는 사진 스쿨의 '심화반'까지 다녔다. 그리고 어릴 적 경주의 산하를 뛰어다니며, 지천으로 널린 문화재를 만났고 즐거워했던 기억을 되살려 내었다. 어린 시절 내가 살던 집은 구 경주박물관과는 허물어진 담장 하나만을 사이에 두고 있었다. 수시로 박물관을 드나들며 문화재들을 보았다.

이제부터는 《라이프》지의 창업자 헨리 루스의 말처럼,

"보고 보는 것을 즐거워하자.

보고 또 놀라자.

보고 또 배우자.”

Part 2. 탑(塔)으로 가는 길

그러던 몇 년 전에 우연히 역사와 문화재 답사를 너무 좋아하시는 형과 함께 영양 봉감동 모전석탑을 볼 기회가 있었다. 그때 나는 너무 놀랐다. 이 논밭밖에 없는 텅 빈 폐사지에 이렇게 크고 멋진 탑이 홀로 서 있다니.

그리고 이 탑은 경주에서 어릴 때 보던 그런 석탑들이 아니고 모양도 너무 다르지 않은가?

서울에 올라와 전탑과 모전석탑에 대하여 시간 되는 대로 자료와 책을 찾아보고, 나 홀로 답사 계획을 세웠다. 그리고 하나하나 찾아가 사진으로 기록을 남기고 답사기를 블로그(필명 '멀리가자')에 올린 지 만 2년…. 드디어 여기저기 흩어져 있는 전탑 5기, 제1형식 모전석탑 9기, 그리고 제2형식 모전석탑 12기, 도합 26기의 전탑과 모전석탑의 답사를 모두 마쳤다. 그때 스스로 찍은 사진과 기록들을 블로그에 모아 두었다가 부끄럽지만, 이제 책으로까지 출간하게 되었다.

탑이라는 것은 우리나라 불교 건축에 있어서 가장 중요한 한 부분이라 할 수 있다. 특히 우리나라 석탑은 조형예술의 아름다움과 그 우수성으로 인하여 세계에 유례가 없는 것이라 하지 않는가.

흔히들 중국은 전탑문화, 일본은 목탑문화 그리고 우리나라는 석탑문화가 꽃을 피웠다고 한다. 그러면 우리나라에는 전탑문화(塼塔文化)는 없는 것인가?

우리나라 전탑은 특정 시기, 특정 지역에서만 제작되어서 크게 성행하

지 못하였을 뿐이다. 전탑과 모전석탑은 삼국시대 신라의 옛 강역(彊域)인 경주와 경북 북부 지역에 대부분 밀집되어 있고 나머지도 강원 및 경기도에서 간혹 보이게 된다. 이는 신라의 대당 교통로이며 중국문화의 전래 루트에 해당하는 지역이다. 전탑은 대체로 중국의 전탑을 모방한 것이라 보는 것이 일반적 견해이다. 삼국 가운데 문화적 후발 국가인 신라는 더욱 적극적으로 중국(당)문화를 받아들이면서 조탑(造塔)도 (모)전탑이 먼저 시작되었다. 결국은 신라의 대당 교통로를 따라 중국의 전탑문화가 들어오고 그 길을 따라 우리나라 전탑과 모전석탑이 세워진 것이라고 학자들은 추론한다.

그러나 흙으로 빚은 벽돌로만 만든 순수 전탑은 현재로는 몇 기밖에 남아 있지 않다. 그 이유는 벽돌이라는 재료의 한계성 때문이다. 석탑처럼 영구적이지 못한 것에 기인한다. 남아 있는 전탑도 대부분 벽돌을 갈아 끼우고 보수하여 지금까지 버틴 것이다. 그리하여 돌을 잘 다루는 우리 조상들은 돌을 마치 벽돌 모양으로 작게 잘라 전탑처럼 축조(제1형식 모전석탑)하거나, 탑의 지붕 모양을 내쌓기와 들여쌓기로 층 단을 이루게 하여 전탑과 같은 모양으로 흉내 낸 석탑(제2형식 모전석탑)들은 비교적 많이 남겨 전탑의 문화를 후세에 전하고 있다. 모전석탑은 엄밀히 말하면 석탑이기 때문에 그 내구성에 있어서 전탑보다는 강하여 비교적 오랫동안 살아남을 수 있었다.

이 책은 전탑과 모전석탑에 대한 전문적인 이론서가 아니다. 저자는 미술사학이나 역사학을 전공한 사람이 아니다. 깊이 있는 이론서를 만들기에는 한참 부족하다. 그리고 여러 가지 오류를 범할 수 있어 매우 조심스럽다. 아마추어 답사가의 정성을 감안해 주시길 널리 이해를 구할 뿐이다.

전탑과 모전석탑을 찾아가는 즐거운 여행수필이며 답사기일 뿐이다. 그렇다고 탑에 대한 해설이 없는 것은 물론 아니다. 부담 없이 읽고 해당 지역에 여행이라도 가시면 같이 보기 좋게 짧은 지식으로 해설도 곁들였다. 전탑이나 모전석탑에 대한 자료사진을 찾아보면 굉장히 오래된 것이 많아 실제로 현장에 가보면 생각과 많이 다른 것이 하나둘이 아니었다. 이 책의 하나의 자랑거리라면 실려 있는 사진은 몇 장을 제외하고 저자가 모두 직접 촬영한 것으로서 가장 최신 기록이라 할 수 있다.

이 책의 발간과 함께 항상 격려와 용기를 주는 사랑하는 가족과 형제들, 특히 교정을 봐준 아들 내외에게 제일 먼저 감사의 말을 전하고 싶다. 그리고 누구보다도 앞장서 답사여행에 길동무가 되어준 후배 김용수 군, 김영근 군, 친구 이상민 군과 그밖에 답사에 동행한 여러분들에게 감사드린다.

이 책이 아무쪼록 답사여행을 좋아하고, 자랑스러운 문화유산의 하나인 우리나라 전탑과 모전석탑을 찾는 분들에게 조금이라도 도움이 된다면 큰 다행으로 생각한다.

일찍이 우현(又玄) 고유섭 선생은 《경주기행(慶州紀行)의 일절(一節)》이라는 수필에서 '경주에 가거든 구경거리로 쏘다니지 말라'고 했다. 유적지를 가서도 그냥 할 일 없이 이리저리 쏘다니고, 맛집이나 분위기 좋은 카페를 찾기 위해 인터넷만 뒤적인다면 우리는 늘 부끄럽다.

2021년 신축년(辛丑年) 만추(晚秋)

金鎬慶

차례

3장 제1형식 모전석탑, 전탑계 모전석탑(塼塔系 模塼石塔) 기행

4장 제2형식 모전석탑, 석탑계 모전석탑(石塔系 模塼石塔) 기행

1장

우리나라
전탑과
모전석탑에
대하여

 우리나라 전탑과 모전석탑을 찾아다니며 글과 사진을 올린 지도 시간이
제법 많이 흘렀다. 전탑 기행 5편, 소위 전탑계 모전석탑이라 분류되는 제
1형식 모전석탑 기행 9편, 그리고 석탑계 모전석탑이라 불리는 제2형식
모전석탑 기행 12편, 해서 도합 26편(2021년 8월 기준)을 마무리하였다. 마
지막까지 남아 있던 호남 지역 2기의 제2형식 모전석탑도 모두 답사를 끝
냈다. 석탑은 우리나라 도처에 산재해 있고 그 수도 엄청 많이 남아 있다.
반면에 전탑(塼塔)과 모전석탑(模塼石塔)은 축조한 것 자체도 적지만 내구성
의 한계로 그 수가 적다.

 답사의 흥미를 더하기 위해서는 탑에 대한 기본적인 지식과 이해가 필
요한 것은 당연하다. 따라서 나는 탑과 관련되는 책을 읽고, 관련 자료들
을 찾아보았다. 재미는 없는 이야기일지 모르나 여기서는 답사기가 아니
라 우리나라의 불탑, 특히 전탑과 모전석탑에 대한 총론적인 이야기를 좀
해 봤으면 한다.

1 우리나라 불탑의 뿌리는 무엇인가?

 탑의 어원은 불교의 건축물에 해당하는 '탑파(塔婆)'의 줄임말이다. 고
대 인도인들은 죽은 자를 화장한 뒤 유골을 묻고 그 위에 돔 형태로 흙이

나 벽돌을 쌓아올렸다. 이를 고대 인도어인 범어(梵語, Sanskrit)로 **'스투파 (Stupa)'**로 불렀다. 이 '스투파'가 중국으로 불교와 함께 전해지며 중국식 발음으로 '탑파(塔婆)'로 표기하고 줄여서 '탑'이라 부른 것이 우리나라에도 그대로 전해진 것이라 한다.

인도의 고대 '스투파'는 거의 남아 있지 않으나 산치(Sanchi)에 BC 3~BC 1세기에 세워진 '스투파' 3기가 남아 있는데 그 모습은 원형 돔 형태이다.

불탑의 기원은 BC 5세기경 석가모니를 화장하고 유골로 탑을 세운 것에서 출발한다. 석가모니가 열반한 후 화장한 유골을 여덟 부분으로 나누어 8개 부족에게 나누어 주었다. 그 8개 부분으로 나누어 가진 유골로 8개의 탑을 세웠는데 이를 **근본팔탑(根本八塔)**이라고 한다. 나중에 늦게 소식을 듣고 찾아온 부족은 유골이 없어 화장터에 남아 있던 재로 회탑(灰塔)을 세웠는데 이를 합친 총 10개의 탑이 최초의 불탑이다.

후에 마우리아 왕조의 아소카(Asoka, BC 273~BC 232) 왕은 무덤 8기를 다

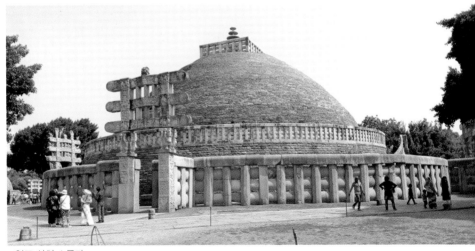

△인도 산치 스투파

시 발굴한 후 더 나누어 인도 전역에 수많은 탑을 세웠다. 따라서 석가모니 진신 사리를 모신 이 '스투파'는 단순한 인도의 전통적인 무덤이 아니라 참배하고 경외하는 성스러운 건축물(불탑)이라 할 수 있다.

중국과 우리나라에 불교가 전해지면서 목숨을 걸고 수많은 승려들이 사리를 구하기 위해 인도로 갔다. 사리봉안은 탑을 세우는 데 가장 중요한 요건이기 때문이다. 우리나라도 신라 대국통 **자장율사**(慈藏律師, 590~658)가 당에서 사리 100립을 가지고 와서 다섯 사찰(5대 적멸보궁. 진신사리가 있어 따로 불상을 모시지 않는 사찰)에 모시게 되었다고 한다. 정암사 수마노탑도 그중 하나이다.

이렇게 인도 '스투파'에서 시작한 불탑은 불교와 함께 중국을 거쳐 우리나라에 들어오면서 모습은 많이 바뀌었지만, 부처님을 경배하는 중요한 불교 건축물로 자리매김하였다.

2 탑마다 부처님 진신 사리를 모셨는가?

사리(舍利)는 원래 부처님의 죽은 몸을 다비하고 남은 유골인 쇄신사리(碎身舍利)를 의미한다. 사리라는 말은 유체 또는 유골이라는 뜻의 범어 Sarira의 음역에서 유래한다. 석가모니의 사리가 도대체 얼마나 많으면 수천수만의 탑을 세울 수가 있단 말인가? 실제로도 불교에서는 부처님의 사리가 그 양이 엄청나게 많았다고 한다.

그러나 아무리 많아도 이 수요를 채울 수가 없으므로 후일 사리를 대신할 대용품을 찾게 되었다.

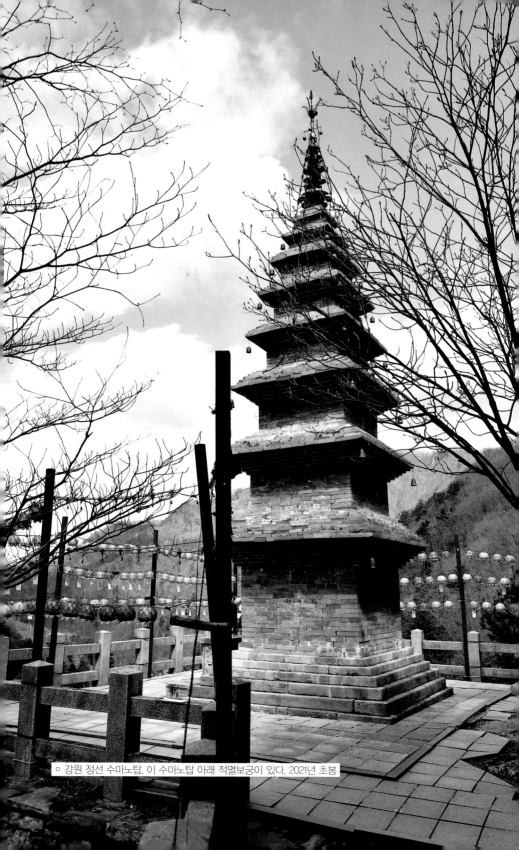

○ 강원 정선 수마노탑. 이 수마노탑 아래 적멸보궁이 있다. 2021년 초봄

첫째로 석가모니의 말씀을 기록한 경전을 넣기 시작했다. 이를 **법신사리(法身舍利)**라고 부른다. 일례로 1966년 경주 불국사 석가탑 해체 복원 공사를 하던 중 2층 탑신 사리공에서 여러 사리장엄구(舍利裝嚴具)와 함께 나온 '무구정광대다라니경(無垢淨光大陀羅尼經)' 같은 것이다. 이 무구정광대다라니경은 8세기 중엽에 간행된 세계 최고(最古)의 목판 인쇄본이다.

둘째는 석가모니 화장터의 흙이나 광물질, 더 나아가 작은 구슬 같은 것을 사리대체품으로 하여 탑을 세우기도 했는데 이를 **변신사리(變身舍利)**라고 한다.

셋째로는 **불상**을 모시는 경우도 많다. 우리나라의 경우는 탑 안에 불상이 발견되는 예가 수없이 많다. 석가모니 자체를 탑 안에 모시고 경배의 대상으로 삼은 것이다.

전탑이나 석탑이나 탑의 중심축에 사리공을 만들고 그 안에 사리 또는 대체사리를 모셨다.

> "탑은 단순한 건축물이 아니라 석가모니의 몸, 더 나아가 진리 그 자체라는 생각이 널리 퍼지게 된 것이다. 통일신라 후기 탑의 표면에 조각되는 사방불(四方佛)은 이러한 맥락에서 이해될 수 있다. 다시 말하면 불교가 융성해지면서 석가모니의 사리와 경전, 불상은 동일한 것으로 인정되어 모두 탑에 봉안될 수 있었으므로 탑은 넓은 지역에 걸쳐 무한히 세워질 수 있었다."
>
> (강우방·신용철, 《탑》, 솔, 2003.)

"이와 같이 탑은 불가의 신앙의 중심인, 또는 신앙 전체인 불법승(佛法僧) 삼보(三寶)를 봉안하고 표치(標幟)하고 기념하는 건물이라…"

(고유섭, 《조선탑파의 연구(상) 총론편》, 열화당, 2010.)

3 우리나라의 탑은 어떻게 만들어졌는가?

탑을 만든 그 소재가 무엇인지로 분류할 때 흔히들 중국은 전탑(塼塔), 우리나라는 석탑(石塔), 그리고 일본은 목탑(木塔)이 주류라고 한다. 이는 소재의 구하기 쉬움과 어려움, 소재를 다루는 기술의 차이에서 온 것이라 볼 수 있다. 그 밖에 청동탑, 금동탑 등이 있으나 이러한 것들은 보통 사찰이나 탑 내부의 봉안탑으로 만들었기 때문에 일반적인 건조물로서의 탑파라고 하지 않고 공예품으로 분류한다. 따라서 소재의 차이로 구술하면 주로 목탑, 전탑, 석탑 이 세 가지로 일반적으로 구분한다.

우리나라는 산지가 많아 석탑의 재료가 많고 석물을 다루는 기술이 대단하였던 것 같다. 우리 석탑의 아름다움이나 구조적 정교함, 비율의 조화로움은 세계 어디서도 볼 수 없는 자랑거리임이 틀림없다.

사실 우리나라에서도 처음에는 목탑이 주로 건축되었다. 한반도에 불교가 전래된 4세기 후반부터 모전석탑이나 석탑이 조영되기 시작한 6세기 후반까지 약 200여 년은 목탑이 건립되었다고 볼 수 있다. 목탑지와 유구가 상당히 많이 남아 있음에서도 알 수 있고, 남아 있는 전탑이나 석탑에서 목탑의 흔적이 연연히 남아 있음을 볼 수 있다. 사료에 있어서도 백제

의 미륵사, 신라의 흥륜사, 황룡사 등에서 목탑의 조탑(造塔) 기록이 있다. 특히 황룡사 9층목탑은 기록에 의하면 그 높이가 약 82m로 700년간 경주에 우뚝 서 있었던 대탑으로 우리나라 최고의 목탑이었다. 초기 석탑인 백제 미륵사지 석탑이나 정림사지 오층석탑은 목탑의 형태를 많이 모방했다.

그러나 목탑은 내구성이 약하고 화재에도 취약하여 오랫동안 살아남지를 못했다. 현재 남아 있는 가장 오래된 목탑인 법주사팔상전(法住寺捌相殿)과 백제 불교의 영향을 많이 받은, 일본에 남아 있는 오래된 목탑들을 통하여 그 형태를 유추해 보기도 한다. 일본은 외침이 적어 예전 그대로의 목탑이 여럿 남아 있다. 일본 목탑의 조탑 과정을 보면 백제의 기술자들이 많이 참여한 것이라 하니 일본 목탑에서 우리의 목탑을 유추해 보면 될 듯하다. 대표적인 것이 일본 나라현(奈羅縣)에 있는 호류지 오층목탑(法隆寺五層木塔)으로 6세기 말에 건축된 것이다. 문화라는 것은 태어난 곳보다 주변 다른 곳에서 더 오래 형태를 간직한다고 하지 않는가.

전탑의 경우는 흙으로 구워 만든 벽돌로 조성한 탑이기 때문에 목탑보다는 내구성이 더 강할지 모르나 비바람에 약하고 탑에 이끼나 식물이 자라나서 부서지기 쉽다. 그리하여 순 흙으로 구운 벽돌로 만든 전탑은 그 수가 극히 적게 남아 있으며 이 역시 수차례에 걸친 보수가 있었던 것이다. 이러한 전탑을 흉내 내어 돌로 축조한 모전석탑(模塼石塔)은 이보다 좀 더 많이 남아 있지만 특이하게도 경주와 경북 북부 지역에 밀집되어 있다.

△ 고선사지 삼층석탑.
경주 국립박물관 내. 2020년 늦가을

결국 백제에서 발생한 목조탑 양식의 재현 석탑과 신라에서 일어난 전탑 양식의 재현 석탑이 신라의 통일을 계기로 융합하여 전형적인 석탑의 형식으로 발전되어 나갔다고 볼 수 있다. 이 두 개 양식의 종합으로 통일 신라 초기의 위대한 석탑인 감은사지 석탑이나 고선사지 석탑 같은 것이 탄생하였다고 할 수 있다.

4 우리나라 탑의 일반적인 형태는 어떠한가?
_석탑을 중심으로

탑은 보통 흙이나 석재를 이용하여 축대를 만들고 그 위에 기단을 만든다. 물론 자연석을 축대로 이용한 경우도 많다. 기단은 하단, 상단 두 단으로 만들고 그 위에 탑신(塔身)을 올린다. 탑신에 감실을 만드는데 후일에는 생략되기도 하고, 음각하여 흉내만 낸 것도 많이 있다. 탑은 홀수로 쌓는다. 3층, 5층, 7층 석탑과 같은 형태이다. 2층, 4층, 6층 석탑 같은 것은 거의 볼 수가 없다. 짝수 탑이 있다면 거의 그것은 유실되어 복원하지 않은 것들이다. 이것은 불교사상과는 관련이 없고 음양오행과 관계되는 것이다. 1, 3, 5, 7, 9의 수는 양의 수이며 양은 귀(貴), 길(吉), 복(福)을 뜻하며 따라서 우리나라 사람들은 예로부터 음을 싫어하고 양을 존중했다.

탑신 위에 목탑과 같이 옥개석(屋蓋石, 지붕돌)을 얹는다. 옥개석은 목탑의 지붕과 같은 것이다. 따라서 탑의 층수를 헤아릴 때 옥개석의 수를 세면 그 층수를 쉽게 알 수 있다. 옥개석의 윗면에는 목조건축물과 같이 낙수면(落水面)을 만든다. 탑의 맨 윗부분은 상륜(相輪)이라 한다. 상륜은 넓적한 받침인 노반(露盤), 부처님의 무덤(산치 대탑)을 상징하는 그릇을 엎어 놓은 듯한 복발(覆鉢), 연꽃 모양의 앙화(仰花), 둥근 테처럼 생긴 부처님의 법

륜을 상징하는 보륜(寶輪), 작게 만든 지붕 같은 덮개돌 보개(寶蓋), 수연(水煙), 구슬 모양의 용차(龍車), 여의주라는 보주(寶珠), 찰주(擦柱) 순으로 올린다. 이 역시 인도 스투파 양식에서 전래되어 온 것이다. 지금은 대부분 탑들의 상륜은 훼멸되어 남아 있는 것이 드물고 찰주만을 세운 것도 많이 보인다. 다음 도면을 참조하면 이해에 도움이 될 것이다.

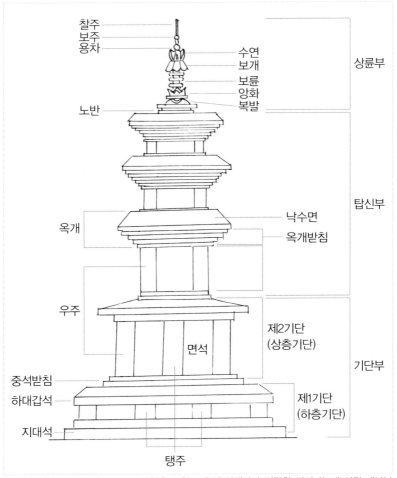

△ 석탑의 세부명칭도. 석탑의 세부명칭은 우현 고유섭 선생님이 정립한 것이라는데 아직 대부분 이것을 따르고 있다.

5 우리나라 전탑과 모전석탑은 어떠한 것이 남아 있는가?

흙으로 구운 벽돌로 만들어진 **전조탑파(塼造塔婆)**, 즉 **전탑**은 재료의 한계성 때문에, 또 축조된 건수가 적은 탓에 석탑에 비해 많이 남아 있지 않다. 전탑은 우리나라 불교건축물 가운데 매우 이례적인 것이라 할 수 있다. 전탑에는 지붕(옥개)에 기와를 올린 흔적이 많이 남아 있는데, 이는 목탑을 흉내 낸 것이기도 하지만 실질적으로 누수방지의 목적도 상당히 있었던 것으로밖에 볼 수 없다. 벽돌로 쌓다 보니 목탑이나 석탑에 비해 지붕이 곡선으로 날렵하지 않아 둔중한 느낌을 준다. 옥개 처마를 만들면서 벽돌을 내쌓기하고, 지붕 낙수면을 만들면서 벽돌을 들여쌓기를 하여 층단을 이루게 하였기 때문이다. 처마 끝을 길게 날렵하게 뺄 수가 없는 것이다. 마치 바둑돌처럼 통통하다. 그러다 보니 지붕은 소형화되고 장식에 지나지 않은 모습으로 보이게 된다. 전탑은 지속적으로 벽돌을 새로 만들어 넣고 보수하여 지금에 이른다. 따라서 원형과는 다소 차이가 있을 수 있다. 그나마도 보존되어 남아 있는 것이 매우 적어 희소성이 크다.

전탑과 모전석탑이 경주와 경북 북부 칠곡, 안동, 의성, 영양 그리고 북단으로 여주, 음성 등에만 주로 분포하고 있다. 이유는 신라가 중국으로 가는 거점이 당은포인데, 경주에서 이 당은포로 가는 교통로 중심으로 축조된 것으로 보는 설이 유력한 것 같다. 그 교통로가 경주 – 영천 – 대구 – 군위 – 의성 – 안동 – 영주 – 죽령 – 단양 – 충주 – 여주 – 이천 – 당은포로 이어지는 루트이다. 중국의 문물을 늦었지만 가장 적극적으로 받아들인 나라가 신라였기 때문이라는 것이다. 이 길을 따라 중국의 전탑문화가 신라의 교통로로 흘러들어 왔을 것으로 추측한다. 전탑과 모전석탑이 경주와 경북 일부 지역에 밀집된 이유에 대해 이 지역민의 보수성 때문이라든지

벽돌의 소재인 진흙을 구하기 쉬웠기 때문이라는 등 여러 가지 이야기가 있으나 여기서는 생략한다. 백제 지역에서도 무령왕릉에서 보듯이 벽돌 축조 건축물이 다수 있는 것을 보면 벽돌 축조 기술도 상당하였으며, 이에 따라 전탑도 있었을 거라고 추정하지만 현재 남아 있는 것이 없기 때문에 뭐라 말을 할 수가 없다.

현재 남아 있는 **전탑**(塼塔)은 다음과 같다.
1. **경북 안동 법흥동 법흥사지 칠층전탑**(국보/통일신라)
2. **경북 안동 운흥동 오층전탑**(보물/통일신라)
3. **경북 안동 조탑동 오층전탑**(보물/통일신라)
4. **경북 칠곡 송림사 오층전탑**(보물/통일신라)
5. **경기도 여주 신륵사 다층전탑**(보물/고려 전기)

현재 그나마 비교적 온전한 형태로 남아 있는 전탑들은 이것이 전부이므로 보존하기 위해 노력해야 할 것 같다. 상당수의 전탑지와 그 유구들을 보면 적지 않은 전탑이 건립되었을 것으로 추정되나 전부 완전 소실되었다. 형태를 보전하고 남아 있는 전탑은 모두 답사하고 글과 사진으로 남겼다.

그 밖에 완전 **붕괴하였다가 잔존한 것**이 2기가 있다.
1. **안동 금계리 다층전탑**: 원래 높이는 알 수 없으나 4층 높이로 남아 있다가 1959년 태풍 '사라'가 지나가면서 완전히 붕괴되었다. 1층 탑신 부분만 원래의 모습이고 1층 옥개의 일부는 1970년대에 주민들이 쌓아올린 것이라 한다. 내부는 잡석으로 채워져 있는 완전히 무너진 폐탑이다.
2. **청도 불령사 전탑**: 오래전에 무너져 있던 것을 1968년 6층으로 복원했다. 원형을 완전히 잃어버려 원래 전탑으로 보기 어렵다.

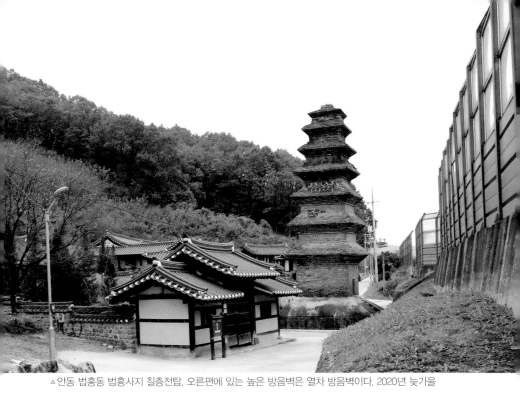

△안동 법흥동 법흥사지 칠층전탑. 오른편에 있는 높은 방음벽은 열차 방음벽이다. 2020년 늦가을

▽경북 칠곡 송림사 오층전탑. 상륜부가 비교적 온전히 남아 있는 전탑으로 유명하다. 축조 당시의 것
인지는 의문이 있다. 2020년 늦가을

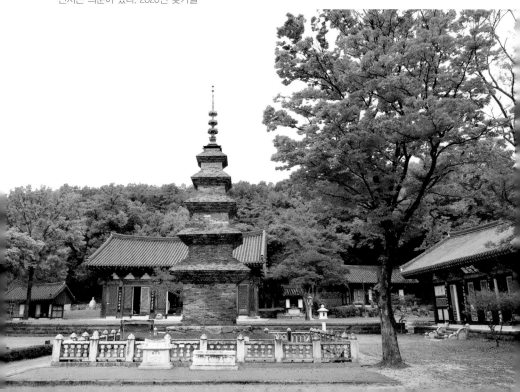

모전석탑은 두 가지 유형으로 나뉜다. 하나는 **제1형식 모전석탑**으로 생김새는 전탑과 아주 유사하나 단지 재료가 벽돌이 아니고 석재일 뿐이다. 이를 **'전탑계 모전석탑'**으로 부르기도 한다. 다양한 석재를 쪼개고 가공하여 마치 작은 벽돌처럼 만들어 이를 전탑처럼 쌓아올린 석탑이다. 또한 가공한 돌로 옥개 처마와 낙수면을 내쌓기와 들여쌓기를 하여 전탑과 같이 층 단을 표현한 석탑이다. 외견상 멀리서 얼추 보면 전탑과 별 차이가 없어 보인다. 대표적이고 시원적 전탑계 모전석탑은 경주 분황사 삼층모전석탑을 들고 있다. 특이한 것은 모전석탑이 남아 있는 전탑보다 먼저 축조되었다는 점이다. 그만큼 우리나라에서의 벽돌 제조 기술은 석재를 다듬고 가공하는 것보다 오히려 후행하였다고 볼 수 있다.

현존하는 **제1형식 모전석탑**(전탑계 모전석탑)은 다음과 같다.
1. 경북 경주 분황사 삼층모전석탑(국보/삼국시대 신라)
2. 경북 영양 산해리 오층모전석탑(일명 봉감탑, 국보/통일신라)
3. 경북 영양 현2동 오층모전석탑(보물/고려 전기)
4. 경북 영양 삼지동 삼층모전석탑(경북문화재/삼국시대 신라)
5. 경북 안동 대사동 모전석탑(경북문화재/통일신라)
6. 경북 군위 삼존석굴 모전석탑(경북문화재/통일신라)
7. 충북 제천 장락동 칠층모전석탑(보물/통일신라)
8. 충북 제천 교리 모전석탑(일명 제천 교리 방단석조물, 충북문화재/고려 전기)
9. 강원 정선 정암사 수마노탑(국보/고려)

거의 궤멸된 폐탑을 제외하고는 9기의 제1형식 모전석탑(전탑계 모전석탑)이 남아 있다. 모두 답사를 끝냈고 글과 사진을 남겼다.

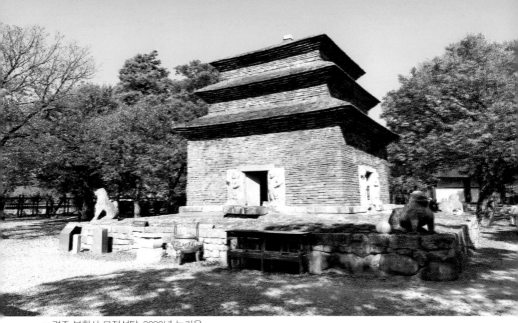
△ 경주 분황사 모전석탑. 2020년 늦가을

모전석탑의 또 하나의 유형은 '**제2형식 모전석탑**'으로 '**석탑계 모전석탑
(石塔系 模塼石塔)**'이라는 다소 애매한 이름의 석탑으로 불리는 것들이다. 옥
개석은 전형적인 석탑과 같이 여러 개의 통돌을 사용하거나 하나의 통돌
을 사용하더라도 옥개 받침이나 낙수면 모두 전탑과 같이 층 단을 이루도
록 조각하여 전탑을 흉내 낸 석탑이다. 단지 층급의 수가 전탑에 비해 비
교적 적다. 기단은 전탑과 달리 확실한 건축적 기단을 형성하고 단층 기
단이 주를 이룬다. 8개의 돌덩어리로 4면 정육면체 기단을 구성한 경우도
있다. 석탑계 모전석탑은 경주나 경북 북부에 집중 분포되어 있으나, 통
일신라 이후 전남 지방에도 흘러들어가 백제 석탑의 형태를 가미시켜 그
유산을 남긴 것도 있다.

　제2형식 모전석탑(석탑계 모전석탑, 石塔系 模塼石塔)을 분포된 지역에 따라
3개 지역으로 구분하면 다음과 같다.

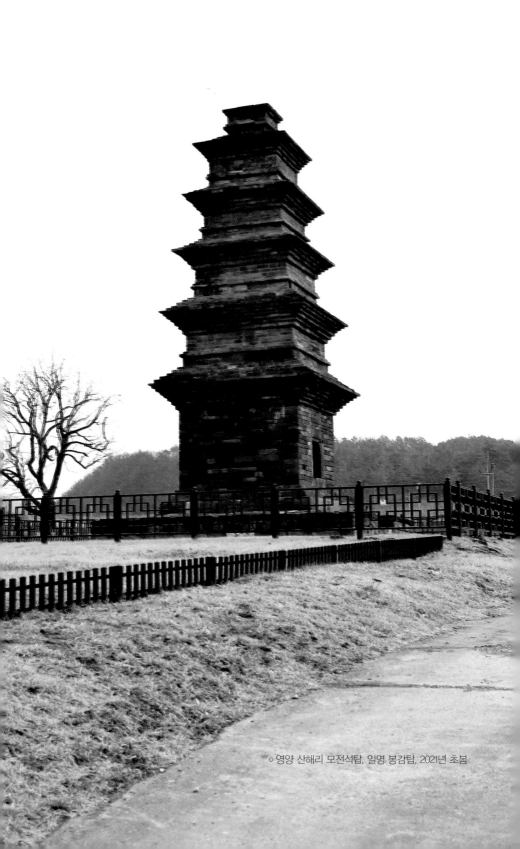

○ 영양 산해리 모전석탑. 일명 봉감탑. 2021년 초봄

첫째 경북 북부 및 충청 지역

1. 경북 의성 탑리 오층모전석탑(국보/삼국시대 신라)

2. 경북 의성 빙산사지 오층모전석탑(보물/통일신라)

3. 경북 구미(선산) 죽장동 오층모전석탑(국보/통일신라)

4. 경북 구미(선산) 낙산동 삼층모전석탑(보물/통일신라)

5. 경북 안동 하리동 삼층모전석탑(경북문화재/고려 전기)

6. 충북 음성 읍내리 오층모전석탑(충북문화재/고려)

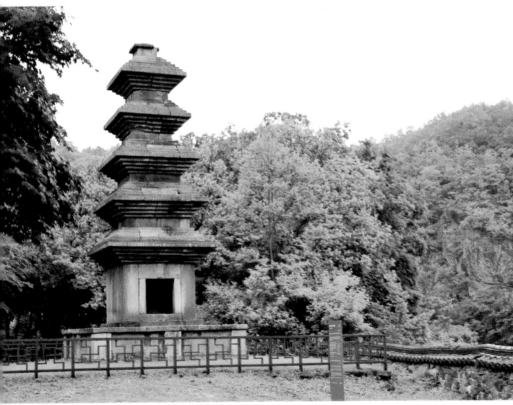

△ 경북 의성 빙산사지 오층모전석탑. 의성 탑리 오층모전석탑의 모방작이라 하고 규모도 상대적으로 작다. 그러나 가서 보면 정말 멋진 자리에 위치하고 있으며 모방작이라 해도 품위가 떨어지지 않는다. 2021년 봄

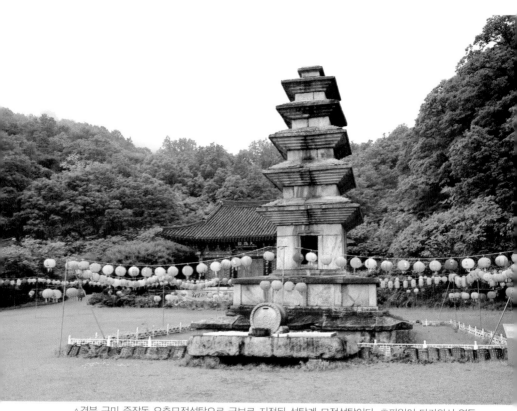

△경북 구미 죽장동 오층모전석탑으로 국보로 지정된 석탑계 모전석탑이다. 초파일이 다가와서 연등을 탑 주위에 걸어두어서 사진 촬영에 애로가 있었다. 일단 규모가 엄청나다. 10m가 넘는 대작이다. 2021년 봄

둘째 경주 지역

7. 경주 남산동 동(東) 삼층모전석탑(보물/통일신라)

8. 경주 서악동 삼층모전석탑(보물/통일신라)

9. 경주 남산 용장계 지곡 제3사지 삼층모전석탑(일명 남산 못골 삼층석탑, 보물/통일신라)

10. 경주 천북면 오야리 삼층모전석탑(경북문화재/통일신라)

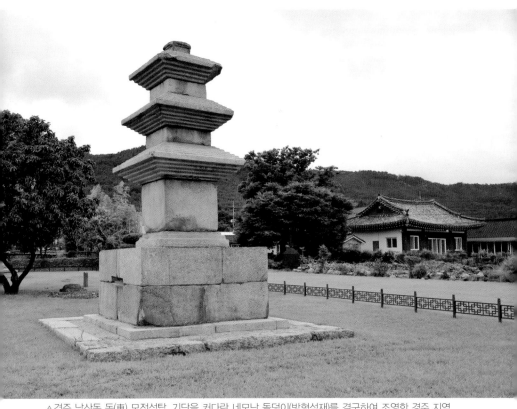

△ 경주 남산동 동(東) 모전석탑. 기단을 커다란 네모난 돌덩이(방형석재)를 결구하여 조영한 경주 지역의 특색 있는 모전석탑의 하나다. 2021년 초여름

셋째 전남 지역

11. 전남 화순 운주사 대웅전 앞 다층모전석탑(전남문화재/고려)

12. 전남 강진 월남사지 삼층모전석탑(보물/고려) 등 이상 12기가 있다.

여러 가지 자료를 읽고 일일이 현장을 다 답사하여 현지 안내문도 참조하며 나름대로 오류를 최소화하기 위해 최대한 노력하였다. 나는 역사학이나 미술사학을 전공한 학자가 아니라서 여전히 내용의 일정 부분은 자신이 없다. 지금 여기에 기술한 내용이나 자료에 다소 오류가 있을 수도

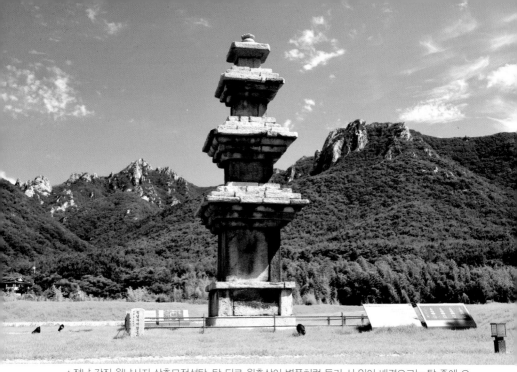

▵ 전남 강진 월남사지 삼층모전석탑. 탑 뒤로 월출산이 병풍처럼 둘러 서 있어 배경으로는 탑 중에 으뜸인 것 같았다. 2021 한여름

있을 것 같아 불안하다. 또한 정립되지 않은 학설도 있고, 특히 제작연대는 대부분 추정이기 때문에 현지 안내문이나 책마다 다른 경우가 종종 발견된다. 다만 일반 답사객에게 조금이라도 도움이 될까 하여 정리한 내용이니 설사 부족하더라도 양해 부탁드린다.

하나씩 하나씩 탑들을 모두 찾아간 후 직접 사진을 찍고 글을 쓴다. 예전 사진을 보면 직접 가서 본 것과 느낌이 많이 달랐다. 탑을 보수하고 정비한 탓도 있지만 탑을 둘러싼 주변 환경이 변한 탓이 더 큰 것 같다. 탑은 혼자 있는 것이 아니다. 쓸쓸한 느낌의 탑, 웅장하고 기백 넘치는 탑, 아름답고 섬세한 탑 등 여러 탑들이 주변 환경과 오묘하게 어우러져 함께하고 있다.

2장

우리나라의
전탑(塼塔)
기행

1 팔공산 기슭에 _칠곡 송림사 오층전탑(松林寺 五層塼塔)

경북 칠곡군 동명면 송림길 73

우리나라 가람들은 대부분 산 좋고 물 좋은 아름다운 곳에 자리 잡고 있다. 특히 진입로는 길게 이어져 있고, 극락교니 해탈교 같은 이름이 붙어 있는 작은 다리도 만나 개울을 건너가고는 한다. 자연과 함께하며 즐기면서 찾아갈 수 있게 되어 있다. 일주문(一柱門)에 도착하더라도 또 제법 걸어가야 천왕문이 나오고 탑과 금당을 만날 수 있다. 그러나 송림사는 천년 고찰임에도 자동차가 다니는 평지 큰길가에 있다. 절집과 속세를 구분하는 단 하나의 표식은 특이한 형태로 길게 이어진 돌담뿐이다.

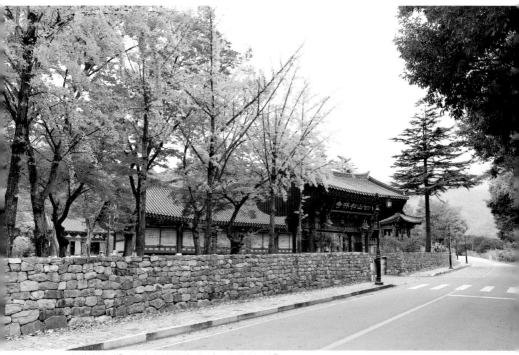

▲ 송림사의 가을. 돌담과 일주문(一柱門). 2020년 늦가을

주차장에 차를 주차하면 바로 길 건너에 기다랗게 돌담이 나오고 바로 맞은편에 일주문(一柱門)이 있다. 그렇다고 송림사가 그리 모양새가 간단한 절집은 아니다. 송림사는 평지에 자리 잡아 접근이 용이한 장점이 있다. 그리고 팔공산 기슭의 멋진 풍광 속에 앉아있고 지근거리에 송림지(松林池, 동명저수지)가 있어 한나절 둘러보기에는 참 좋은 곳이다. 수도 도량을 이렇게 불러서는 곤란하지만 참 편안하고 예쁜 절이라 예전부터 인근 대구 시민에게는 행락지 같은 곳이다. 또한 많은 대구 사람들은 학창시절 이곳에 소풍을 갔었던 추억을 간직하고 있는 곳이다.

지금 이곳을 찾은 이유는 보물 제189호인 송림사 오층전탑을 보기 위해서다. 또한 여기는 나의 전탑(塼塔) 기행의 출발점이다.

한국의 전탑을 이야기할 때는 그 시원 형으로 분황사 삼층모전석탑을 꼽는다. 분황사 삼층석탑은 석탑(石塔)이다. 비록 축조된 모양새는 전탑이지만 그 재료는 석재이기 때문이다. 단단한 석재를 절단하는 어려움이나 축조의 경제성을 감안하면 의당 전탑이 앞서야 하는 것임에도 불구하고 우리나라 순수한 의미의 전탑은 시기적으로 기이하게도 모전석탑보다 더 늦다. 학자들은 그 당시 우리나라에서는 벽돌이 그렇게 널리 쓰이지 않는 건축재료였기 때문일 것이라는 정도로 추정할 뿐이다.

그러면 우리나라에는 벽돌로 만든 전탑(塼塔)은 남아 있는 것이 없는가? 현재 우리나라에 **비교적 온전히 남아 있는 전탑**은 손가락으로 헤아릴 정도로 적다.

경북 안동 지역에 셋, 여기 칠곡에 하나, 그리고 경기도 여주에 하나 도

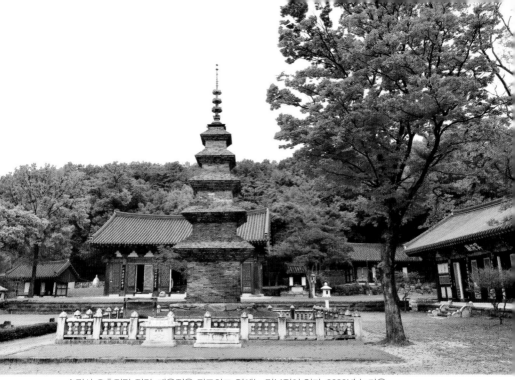

△ 송림사 오층전탑 전경. 대웅전을 뒤로하고 옆에는 명부전이 있다. 2020년 늦가을

합 다섯 기가 남아 있는 게 전부다. 그 밖에 몇 기가 더 있으나 완전히 파손되어 무너진 탑이다. 그리고 최근에 복원한 것도 있으나 원형을 완전히 잃어버려 뭐라 말을 할 수가 없는 전탑이다.

고려시대 축조한 신륵사 다층전탑을 제외하고는 **안동, 칠곡 등 경북**에 모여 있다. 신륵사 다층전탑도 경북에서 경기로 이어지는 연결선상에 있다고 보면 지역적으로 경북 북부에 편중되어 있는데 그 이유는 정확히 알지는 못한다.

이것은 다만 이 지역이 단층대가 지나가는 곳이라서 탑의 재료로 쓸 만한 화강암이 생산되지 못하여 대안으로 벽돌로 탑을 조영하였다고 하거나, 이 지역 토질이 벽돌 재료에 적당하다거나, 신라에 불교가 전달되는

경로에 따라 들어온 것이라는 설 등 여러 가지 설이 있다.

앞서 이야기한 바와 같이, 학자들은 신라가 늦게나마 중국(당)의 문물을 받아들이는 일에 가장 적극적이었고, 중국 전탑문화도 이때 같이 받아들였을 것이라고 주장한다. 신라의 대당 교통로는 경주-영천-대구-군위-의성-안동-영주-죽령-단양-충주-여주-이천-당은포로 이어지는 길이다. 백제의 영토를 우회하여 가는 이 길을 따라 전탑과 모전석탑이 밀집되어 있음을 볼 때 가장 설득력 있어 보이는 학설인 것 같아 보인다.

여하튼 남아 있는 전탑 가운데 우선 칠곡 송림사 오층전탑부터 살펴보자.

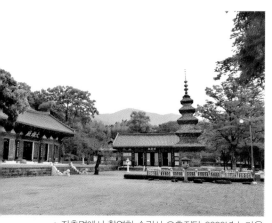

△ 좌측면에서 촬영한 송림사 오층전탑. 2020년 늦가을

송림사 오층전탑은 전체 높이 16.13m로 웅장하고 흐트러지지 않은 깔끔한 자태를 뽐내고 있다.

장대석을 돌려서 만든 낮은 두 단의 토단으로 기단 형식을 하고 있다. 토단 중앙에는 다시 화강석으로 한 단의 탑신 받침을 마련하였다.

탑신과 옥개는 정사각형과 직사각형의 벽돌을 사용하여 쌓았다. 이 벽돌 가운데는 문양이 들어있는 다른 형태의 벽돌이 섞여 있어 후대에 수리 보수가 이루어졌음을 알 수 있다. 1층 탑신의 받침은 두 단의 벽돌을 수평으로 쌓고 그 위에 탑을 쌓

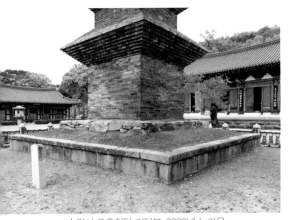
△ 송림사 오층전탑 기단부. 2020년 늦가을

아, 석재로 탑신 받침을 만든 다른 전탑을 흉내 낸 것으로 보인다. 2층부터는 탑신의 높이가 거의 줄어들지 않아 전체적으로 안정감은 있다. 옥개 받침은 1층부터 위로 9단, 7단, 7단, 6단 그리고 4단으로 되어 있다. 낙수면도 많은 층 단(1층부터 11단, 9단, 8단, 7단, 5단)으로 이루어져 옥개 부분이 탑신에 비해 두텁다. 추녀는 짧고 평박하다. 상륜부(相輪部)는 복발, 앙화, 보륜 등 차례로 온전히 만들어 올린 높이 4.5m에 달하는 청동으로 주조된 상륜이 있다. 5층 옥개 위에 3단으로 벽돌을 쌓아올리고, 노반 모서리에 풍경을 달았다. 전탑 중 상륜부가 온전히 남아 있는 것은 이것이 유일한 것으로, 이것으로 다른 전탑의 상륜부를 추정할 수 있다. 다만 이 상륜부는 1959년 해체 보수 시에 원형대로 모조하였다고 하기도 한다.

1959년 해체 보수하면서 감실의 존재를 확인했고 녹색 유리 사리병과 고려청자 상감도형합(象嵌圖形盒)과 많은 유물이 발견되었다. 이는 수차례 보수한 이력을 가지고 있음을 보여

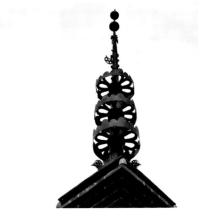
△ 송림사 오층전탑 상륜부. 보주, 용차, 보륜, 앙화 등이 차례로 보인다. 2020년 늦가을

주는 것이다.

안동 지역에 남아 있는 전
탑은 벽돌이라는 소재의 특
징 때문에 부분적으로 파괴
되거나 외형이 크게 변형된
것으로 본다. 이 송림사 오
층전탑도 고려, 조선을 거치
며 수차례 보수되어 변형이
있었지만, 남아 있는 전탑
가운데 비교적 변형이 크지
않게 전승되어 온 것이 특징
이라 할 수 있다.

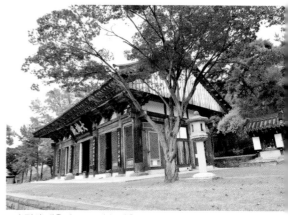
△ 송림사 대웅전. 2020년 늦가을

내가 보기에도 송림사 오층전탑은 제자리에 있는 것 같다. 팔공산 기슭
의 멋진 송림사와 여전히 함께하고 있으니 말이다. 송림사는 신라 진흥왕
때 창건되어 고려 선종 9년(1092년)에 대각국사 의천(義天)에 의해 중창된
유서 깊은 사찰이다.

2 전탑의 고장에서(1) _안동 운흥동 오층전탑(雲興洞 五層塼塔)

경상북도 안동시 경동로 684

어제는 가을비가 추적추적 내리더니 자고 일어나니 활짝 개었다. 역 가
까운 게스트 하우스에서 우리는 하루를 보냈다. 사장님이 문 앞에 커피와

샌드위치, 그리고 귤 2개를 준비해서 가져다 놓고 갔다. 고약한 역병 때문에 게스트 하우스 주인장은 만나지도 못하고, 노크 소리에 문만 빠끔히 열고 식사만 받았다. 그래도 식사는 얼마나 정성스레 만들어 주셨는지 서울 프랜차이즈 빵집에서는 맛볼 수 없는 아주 맛있는 수제 샌드위치라 감동이다.

차를 몰아 운흥동 전탑을 내비게이션에 좌표로 찍고 나섰는데 이건 뭐 차로 갈 필요도 없는 안동역 바로 옆 아닌가?

요즘 안동역은 미스터트롯 마스터로 출연한 가수 '진성'의 '안동역에서'라는 가요 때문에 아주 유명한 역이 되었다. "바람에 날려버린 허무한 맹세였나. 첫눈이 내리는 날 안동역 앞에서…"로 시작하는 이 대중가요는 지금 안동역 앞에 노래비로도 세워져 있다.

△ 가수 진성의 '안동역에서' 노래비. 안동역 광장에 있다. 2020년 늦가을

안동역 광장에는 기차 시간대가 맞지 않는 시간인지, 이 역은 아예 사용하지 않는지 사람 구경하기 힘들었다. 조금 있으니 청년 2명이 와서 동영상을 촬영한다. 한 명은 역에서 가방을 둘러메고 나오고 또 한 명은 이걸 촬영하면서 재미있어한다. 그 두 청년뿐이다.

이 한적한 역 광장에서 정면을 보고 오른편으로 안동시 관광 안내소가 있다. 이 안내소가 탑으로 가는 길을 가려 탑은 잘 안 보이는데, 아주 자

세히 봐야 멀리 100m쯤에 운흥동 오층전탑 한 귀퉁이가 보인다. 그래서 안동 시민도 이 탑의 존재를 잘 모른다고 한다.

▲관광안내소 옆으로 멀리 운흥동 오층전탑이 보인다. 2020년 늦가을

차로 가면 역 광장 앞 오른편 큰길가에 있는 안동의 유명한 간고등어 구이 식당인 '일직식당'을 끼고 돌아 들어가면 우측에 주차장이 있다. 이 주차장에 차를 주차하면 운흥동 오층전탑이 바로 보인다. 이 탑의 원래 명칭은 안동 **동부동 오층전탑**인데 행정구역명이 변하면서 **운흥동 오층전탑**으로 불리는 것 같다. 보물 제56호이다.

운흥동 전탑은 원래 법림사지(法林寺址) 탑으로 추정한다.

▽운흥동 오층전탑 전경. 전탑 뒤에 조그마하게 보이는 돌기둥이 당간지주이다. 2020년 늦가을

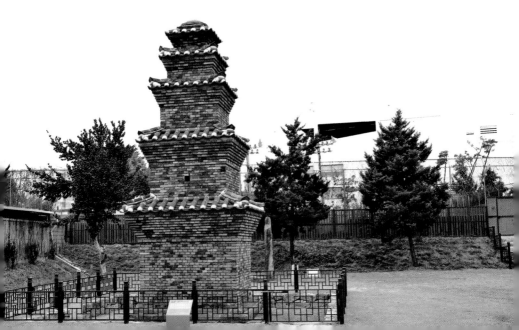

"법림사(法林寺). 성의 남쪽에 있다(法林寺在城南)." 신증동국여지승람 권지이십사 안동대도호부 불우(新增東國輿地勝覽 卷之二十四 安東大都護府 佛宇)의 기사나 **영가지(永嘉誌)**의 기록 등을 근거로 법림사로 추정한다. 바로 뒤에 외관이 많이 손상된 당간지주(幢竿支柱, 절에서 불기나 괘불을 거는 깃대를 고정시키는 돌기둥)가 있어 이것 또한 법림사의 것이 아닌가 한다. 송림사 전탑처럼 가람과 함께 있지 못하고 홀로 살아남아 사방 기찻길과 주차장, 그리고 낡은 건물들 사이에 우두커니 갇혀 있는 형국이 되어 버렸다.

통일신라시대에 축조된 이 탑은 규모가 그리 작은 탑은 아니다(높이 8.35m). 보존 상태는 계속된 보수 수리 과정을 겪어서인지 깨끗하나, 원래의 제 모습과는 많은 변형이 있었을 거라 추정한다.

가장 최근 보수는 한국전쟁 때 일부 파손되어 1962년에도 이루어졌다. 기단은 벽돌이 아니라 주홍색을 띤 화강석으로 3단으로 탑신받침을 만들고 있으나 이것은 원형

△ 운흥동 오층전탑의 기단부. 1층 탑신. 벽돌에 참 몰지각한 사람들이 이름도 새겨 넣고 낙서를 많이 해서 가까이서 보면 지저분하다. 2020년 늦가을

이 아니라는 견해가 있다. 그러나 전탑이라도 기단을 석재로 구현하는 것이 예외적인 것이 아니라서 속단할 것은 아니다. 전탑에서 돌을 사용하는 것은 돌에 대한 집착이 강하기 때문이라고 한다. 돌에 대한 미련이랄까, 집착이랄까. 이것은 아마도 벽돌의 사용법에 익숙하지 못한 데에 원인이 있다고 한다.

△ 2층 탑신 남면. 화강석 판석에 인왕상이 새겨져 있다.
2020년 늦가을

탑신은 무늬 없는 회흑색 벽돌로 축조하였다. 탑신에는 전탑의 특징으로 우주 표현은 없다. 1층 탑신 남쪽 면에 커다랗게 감실(龕室)을 내고 2층 동서남북 4면과 3층 탑신 남쪽 면에 조그마하게 형식적인 감실 흉내를 냈다. 1층 탑신의 남쪽 면의 감실은 높이 47㎝, 너비 55㎝의 크기이며 둘레는 화강암으로 둘렀다. 2층 탑신 남쪽 면에 인왕상 두 구를 조각한 화강암 판석이 장식적으로 끼워져 있다.

옥개석은 처마 길이가 다른 전탑에 비해 짧아 특이하다. 옥개석은 짧고 뭉툭하여 다른 전탑에 비해 둔중한 느낌이 든다.

밑면 받침은 1층부터 10 - 8 - 6 - 4 - 3단으로 체감되었다. 옥개석 낙수면의 경사를 완만하게 하여 5층을 제외하고는 전부 기와를 입혔다. 기와는 목조건축과 같이 수키와와 암키와를 사용하였고 막새는 사용하지 않고 아귀토를 채워 넣는 형식을 택했다. 목탑의 형태를 유지

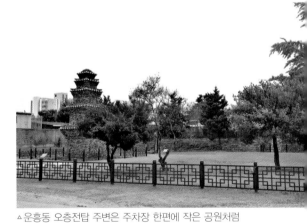
△ 운흥동 오층전탑 주변은 주차장 한편에 작은 공원처럼 꾸며 두었다. 2020년 늦가을

한 것이다. 옥개 수법은 전적으로 법흥사지 칠층전탑과 같다. 맨 위 5층 부분은 기와가 없으며 망실된 상륜 일부가 남아 있다. 상륜부에는 연꽃무늬가 조각된 복발형(覆鉢型) 석재가 남아 있을 뿐이다. 원래는 금동제 상륜이 남아 있었으나 선조 31년(1598년) 명나라 장수가 철거하였다고 전해진다.

3 전탑의 고장에서(2) _안동 조탑리 오층전탑(造塔里 五層塼塔)

경상북도 안동시 일직면 조탑리 139-2

안동시 일직면 조탑리는 안동에서 남쪽 의성 방향으로 내려오는 중앙고속도로변에 위치해 있다. 조탑리 오층전탑은 지금 완전 해체 수리 중이다. 실제로 가서 무엇을 보고 올 수 있을지 알 수 없었다. 조탑리(造塔里)는 그곳에서 얼마나 많은 전(塼, 벽돌)을 만들고 탑의 축성에 얼마나 공을 들였는가를 그 동리 이름만 들어봐도 알 수 있는 곳이다.

차를 마을 어귀에 세워 두고 조탑리 오층전탑이 있는 곳으로 걸어갔다. 신발에 흙먼지가 가득 묻는다. 밭을 가로질러 새로 난 것 같은 길을 조심스레 나아가는데 마침 지나가는 동리 어르신 한 분을 만났다.

"어여~ 어여 돌아가. 탑이 없어… 고치는 중이야. 못 봐." 하시며 탑을 보러온 타지인임을 금방 알아보시고 손사래를 친다.

"아. 그런가요… 그래도 여기까지 왔는데 근처까지는 가보겠습니다." 하고 더 나아갔더니 정말 아무것도 볼 수 없게 해두었다. 신장보다 훨씬 높은 슬레이트 담으로 사방을 막고, 자물쇠로 문을 꽉 막아두었다. 틈새

로 보니 통유리로 탑을 덮었
는데 불투명 유리인지, 아
니면 공사로 인해 때가 끼어
있는지 아예 안이 안 보이고
인기척이 없다.

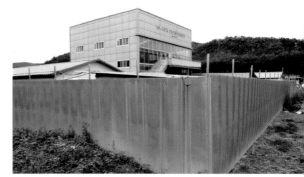

△ 안동시에서 2012년부터 해체 보수 공사 진행 중인데
완공 예정일은 적혀 있지 않았다. 2020년 늦가을

조탑리 오층전탑은 안동
전탑의 한 상징이었다. 사과
밭 평지 가람터(무슨 절터였는
지 모름)에 남아 외로이 서 있
었다.

기단은 원래 흙으로 다져
터를 마련하고 그 위에 계단
식 층 단을 화강암으로 5단
으로 쌓아 받침돌을 놓았다.
특히 이 전탑은 전탑임에
도 1층 탑신은 화강암재로 쌓
아 올려 화강석과 벽돌을 혼
용한 전탑으로 특이한 형식
이다. 1층 탑신은 크기가 일
정치 않은 화강석을 5~6단
으로 쌓아 올렸다.

1층 화강석 탑신 남면에 감

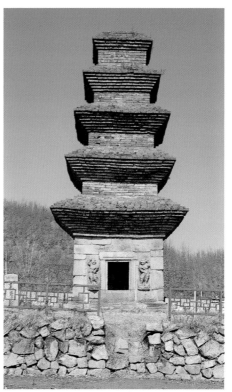

△ 사진으로 보아도 기단부가 기울어져 있고, 탑신 중앙이
눌려 있어 위태로워 보인다. (©문화재청 국가문화유산포털)

실을 축조하고 그 좌우에 웅건한 조법으로 만들어진 인왕상을 배치하였다 (감실은 높이 66.5㎝, 너비 50㎝ 크기이다). 그 조각표현이 아주 섬세한 수작이다. 2층과 4층 남면에도 형식적인 감실 표현을 하였다.

벽돌에는 당초문(唐草紋)이 새겨진 것도 있고 제조 시기가 다른 여러 가지가 섞여 있어 전탑을 여러 차례 보수하였음을 알 수 있다. 1층 옥개석 밑에는 벽돌 2장으로 고임을 쌓았다. 옥개 받침의 수는 1층부터 9-8-7-6-3단이고, 낙수면의 층 단은 7-5-5-4-3단으로 하였다. 또한 안동 지역의 다른 전탑의 경우와 같이 기와를 올렸을 것으로 추정되나 기와는 없다. 1층의 탑신은 큰 화강석으로 축조하여 위층에 비해 지나치게 큰 데 비해 2~4층은 상대적으로 너무 작다. 또한 5층 탑신이 4층보다 높아 조화롭지 못하다. 이러한 부조화는 창건 당시의 원형이 많이 변형되었기 때문으로 보고 있다. 전탑은 벽돌의 내구성이 약하기 때문에 수차례 새로운 전(塼, 벽돌)을 끼워 넣고 수리하면서 지금까지 버텨온 것이다. 이번 해체 수리도 원형을 훼손하지 않으면서 튼튼히 다시 축조되기를 바랄 뿐

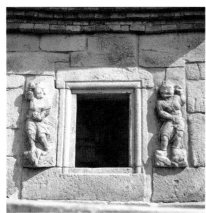

△ 초층 탑신 감실과 인왕상. (ⓒ문화재청 국가문화유산포털) △ 조탑리 오층전탑 탑신부 (ⓒ문화재청 국가문화유산포털)

이다.

　실물을 보지도 않고 이야기하면 뭘 하겠는가···. 수리 보수 시작 이전의
사진이나 찾아보고 백과사전이나 뒤적이는 게 차라리 나을 듯해서 그만
접는다.

　조탑리는 산들이 나지막하게 내려앉은 참 조용하고 아름다운 시골 마을
이다. 나는 추수가 끝난 이 조용한 들녘에 앉아 있는 것만으로도 이곳까지
달려온 보상을 받은 것 같았다. 들녘과 마을을 바라보며 한참이나 밭둑에
앉아있었다.

　이제는 돌아서자. 탑을 다시 만나는 것은 수리가 끝나고 나서 다시 오면
될 일이다.

△ 조탑리 마을 전경. 추수가 끝난 휑한 들녘이다. 멀리 교회의 종탑이 보인다. 마음까지 가라앉는 정겨
운 시골풍경이다. 2020년 늦가을

4 철길을 옆에 두고 _안동 법흥사지 칠층전탑(法興寺址 七層塼塔)

경상북도 안동시 법흥동 7-9

법흥사지 칠층전탑을 찾아가는 길은 수월하다. 유명한 **임청각**(臨淸閣) 바로 옆이고 **고성이씨**(固城李氏) **탑동파 종택**(塔洞派 宗宅)을 아주 가깝게 끼고 있기 때문이다. 다만 모양 사나운 철길과 방음벽이 탑의 다른 한편을 막고 있어 좁은 길을 따라 올라가야 한다. 따라서 마땅한 주차장은 없고 골목길에 알아서 적당히 주차하는 수밖에 없다. 그러나 지금은 임청각도 부분적으로만 개방하고 있고, 날씨도 흐려서 관광객은 없고 주차도 불편함이 없었다.

법흥사지 칠층전탑을 보러 가면 의당 임청각을 들르게 되어 있다. 임

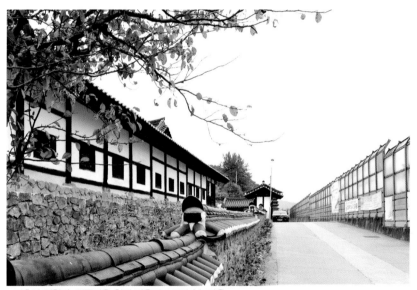

△ 좌측이 임청각. 오른편은 철길 방음벽. 2020년 늦가을

청각은 원래 중종 10년(1515년) 형조좌랑(刑曹佐郎)을 지낸 이명(李洺)이 99 칸 건물로 지은, 우리나라에서 가장 오래된 민가 중 하나이다. 일제가 임청각 앞으로 철길을 내면서 행랑채 등을 잃어버렸고 60여 칸만이 남아 있다. 최근까지도 기차가 지나가면 요란한 소음과 흔들림을 겪어야 했다.

건물의 역사성보다 건물을 지켜온 사람들의 노블레스 오블리주(Noblesse oblige)의 상징성을 우리는 더 기억하고 있다. 임시정부 초대 국무령을 지낸 독립운동가 석주(石洲) 이상룡(李相龍, 1858~1932)의 생가이며 3대를 이어온 독립운동가 가문의 꿋꿋한 시대정신의 산실이기 때문이다.

지금 당장은 방역문제로 군자정(君子亭)과 임청각의 작은 일부만 둘러볼 수 있게 제한하고 있다.

▽ 임청각 군자정 전경. 2020년 늦가을

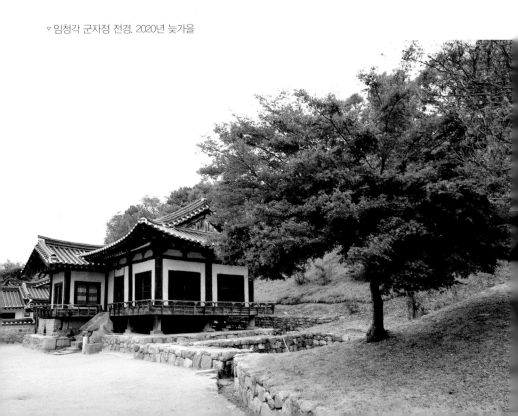

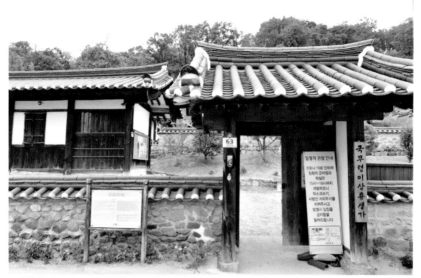

△임청각 입구. 2020년 늦가을

　임청각을 50m 지나면 고성이씨 탑동파(固城李氏 塔洞派) 종택 바로 앞에 커다란 전탑이 좁은 땅에 어깨를 움츠리고 서 있다. 높이 17.2m로 우리나라에서 가장 크고 오래된 전탑(塼塔)이며 국보 제16호로 전탑의 대표격이다. 이러한 전탑이 이리 치이고 저리 치여 철길 옆에 벌서듯 서 있어 보는 이로 하여금 안타깝게 하고 있다.

　법흥사지 칠층전탑은 얼마 전까지는 옆 동리 이름인 '**신세동(新世洞) 칠층전탑**'이라는 이름으로 불리어 왔다. 지금은 탑이 소재한 지역의 행정구역명이 법흥동(法興洞)으로 표기되며 탑의 명칭도 '법흥사지 칠층전탑'으로 바뀌었다.

　"법흥사는 안동부의 동쪽에 있다(法興寺在府東)."라고 동국여지승람 권지

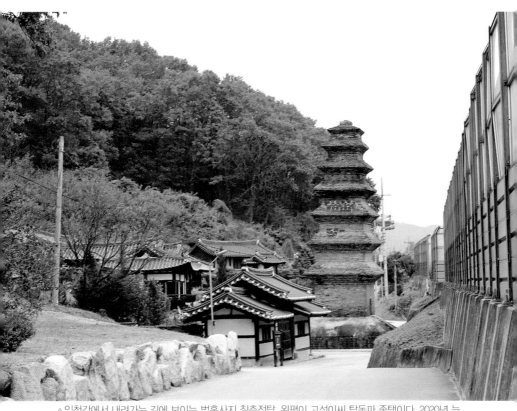

△ 임청각에서 내려가는 길에 보이는 법흥사지 칠층전탑. 왼편이 고성이씨 탑동파 종택이다. 2020년 늦가을

이십사 안동대도호부 불우(東國輿地勝覽 卷之二十四 安東大都護府 佛宇)에 기록된바 지금 고성이씨 종택 위치를 법흥사로 추정한다. 그 밖의 기록이나 이 일대를 지금도 법흥리라고 부르는 것을 보면 법흥사지가 틀림없는 것 같다.

탑의 기단부는 팔부중상(八部衆像)과 사천왕상(四天王像)을 양각한 석재 판석을 한 면에 6매씩 도합 16매를 둘러 세웠다. 그러나 학자들은 판석의 조각상이 시대를 달리하는 것들이 뒤섞여 있고 배치 순서도 무질서하여 원

래의 작품이 아닌 것으로 보고 있다. 기단부를 망측하게도 시멘트로 발라 놓아 정확히 알 수는 없지만 고유섭 선생은 원래 2층 기단이었을 것으로 파악하고 있다. 기단부 석재가 원래부터 있었던 것인지는 모르나 중국의 전탑처럼 지면부터 벽돌로 축조하지 않은 차이는 있다.

△ 법흥사지 칠층전탑의 기단부. 2020년 늦가을

△ 기단부와 계단. 시멘트로 덮어 놓은 것마저 균열이 가고 위태해 보인다. 2020년 늦가을

또 기단부와 1층 감실까지의 계단을 시멘트로 덮어 보기가 민망한데, 그나마 그것 또한 탑과 세월의 무게를 이기지 못해 균열이 생기고 위태로워 보인다. 기단부를 시멘트로 보강했으니 참으로 한심하다고 모두 다 흉을 본다. 문화재 보수 기법이 더 발전하면 시멘트를 걷어내고 좀 더 튼튼하게 원형을 해치지 않는 방법으로 다시 복원될 수는 있을지 모르겠다.

탑신부는 무늬 없는 벽돌(무문전, 無紋塼)로 쌓았다. 1층 남면에 감실을 만들었는데 문은 판자 같은 것으로 만들었다. 2층부터는 급격한 체감을 이루는 반면 옥개석은 미세한 체감률을 보여준다. 2층 탑신의 높이는 1층에 비해 1/4로 현저히 줄었으나 3층부터는 체감률이 낮다. 탑신의 폭은 7층에 와서야 1층의 1/2로 줄어들어 거대한 탑의 높이에 비해 안정감이 있다.

"이러한 체감률은 중국 당나라에 만들어진 전탑의 체감률과 일치하는 것으로 형태면이나 구조면에서 중국의 전탑을 보는 듯하다."

(강우방·신용철, 〈제23 안동 신세동칠층전탑〉, 《탑》, 솔, 2003.)

옥개 윗면 낙수면 곳곳에 기와가 남아 있어 원래는 기와를 입혔던 것 같으나 거의 떨어져 나가고 흔적처럼 남아 있다. 이것 또한 목탑의 흉내를 낸 것이라 한다.

옥개석의 받침은 9-8-7-6-5-5-3단으로 낙수면의 층 단은 10-9-8-7-6-4-3단으로 되어 있

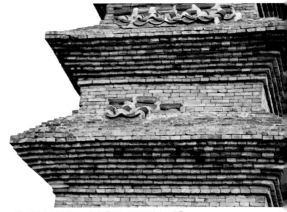

△옥개석 낙수면의 기와 흔적. 2020년 늦가을

다. 보는 사람에 따라 낙수면의 층 단의 수를 다르게 보는 경우가 있는데 탑신의 2단 괴임을 층 단에 넣고 계산하느냐 아니냐의 차이에서 오는 것일 뿐이다.

상륜부(相輪部)는 노반(露盤)으로 추정되는 낮은 단만 남아 있다.

법흥사지 칠층전탑의 수리 보수는 수차례 있었고 1919년에도 개수한 바 있다.

"**영가지**(永嘉誌, 1608년 선조 41년 편찬된 安東府 邑誌)에 의하면 성종 18년(1487년)에 개축하였고 당시에는 법흥사는 3칸 정도 남아 명맥은

유지하고 있었다고 한다.

상륜부도 "위쪽에 금동제 장식이 있었다(上有金銅之飾)…"고 하였다. 탑의 상륜부 금동장식은 임청각을 창건한 이명(李洺)의 아들 이고(李股)라는 분이 철거하여 그것을 녹여 객사(客舍)에 사용하는 집기를 만드는 데 사용하였다는 기록이 있다."

<div align="right">(김환대·김성태, 《한국의 탑: 국보편》, 한국학술정보, 2008.)</div>

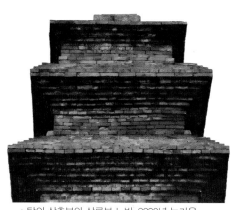
△ 탑의 상층부와 상륜부 노반. 2020년 늦가을

조선시대의 숭유배불정책(崇儒排佛政策)으로 위세 높은 양반들에 의해 절은 사라지고 탑도 그렇게 훼손되었던 것이다. 조선시대 수많은 사찰이 훼멸되고 불상의 목을 쳐낸 것을 보면 **'이념의 문명 파괴는 무서운 것'**이라 할 수 있다. 당시의 생각으로는 문화재로서의 가치를 헤아릴 만큼은 아니었을 테니, 누구를 탓할 것은 못 되지만 후대의 사람들은 안타까워한다.

다만 열차의 운행으로 인한 흔들림과 시야를 가리는 방음벽만큼은 어떻게든 해결했으면 좋겠다. 머릿속으로 탁 트인 전망과 함께 장애물 없이 시원하게 서 있는 법흥사지 칠층전탑을 한번 상상해 본다. 주제넘은 이야기일 뿐이다.

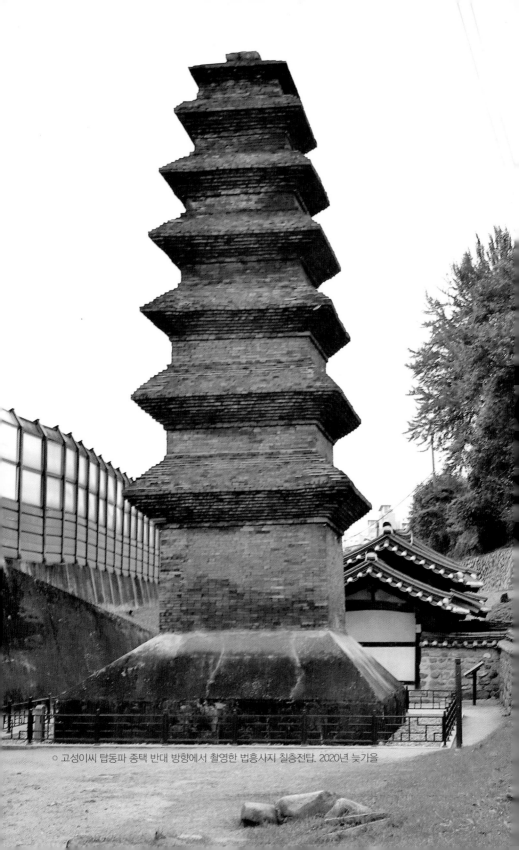

○ 고성이씨 탑동파 종택 반대 방향에서 촬영한 법흥사지 칠층전탑, 2020년 늦가을

5 아름다운 여강(驪江)을 바라보며

_여주 신륵사 다층전탑(神勒寺 多層塼塔)

경기도 여주시 신륵사길 73

여주 신륵사는 주말이면 많은 사람들이 찾는 관광명소다. 길이 좋아 서울에서 빨리 가면 신륵사까지 차로 1시간 남짓 가까운 거리다. 특히 이곳은 여느 산사처럼 굽이굽이 찾아 들어가야 하는 어려움도 없다. 남녀노소쉽게 갈 수 있는 평지의 가람이고 또 빼어난 경관을 자랑하는 여강(驪江, 남

△ 신륵사 일주문(神勒寺 一柱門). '봉미산 신륵사(鳳尾山 神勒寺)'라고 되어 있다. 2020년 늦가을

한강 물줄기. 별칭으로 이곳 물길을 여강이라 부른다.)이 신륵사 앞을 흐르고 있다. '봉미산 신륵사(鳳尾山 神勒寺)'는 말이 안 되겠지만, '여강 신륵사(驪江 神勒寺)'라 불려도 좋을 듯하다.

　관광지라 신륵사 입구는 조용하지 않다. 신륵사 앞은 온갖 기념품점, 식당, 카페, 그리고 모텔까지 어지럽게 들어서서 조용히 가람을 즐기려는 사람들은 입구에서부터 많이 실망하게 된다. 그러나 어수선한 이곳을 벗어나 신륵사 입구에 다다르면, 그다음부터는 정연하게 배치된 아름다운 가람과 단풍이 곱게 든 나무들과 변함없이 흘러가는 남한강의 물줄기는 오는 이들을 즐겁게 한다.

　일주문을 지나 신륵사 경내에 들어서면 가는 길이 아주 곱다. 신륵사 경내에 들어서면 오른편에 수백 년 풍상을 겪어내며 우뚝 서 있는 커다란 은

▽ 일주문을 지나 경내로 들어가는 길, 2020년 늦가을

행나무가 있다. 이 은행나무는 고려 말 고승 **나옹선사**(懶翁禪師, 1320~1376)가 입적하시기 전에 꽂아놓은 지팡이가 자란 것이란 전설이 있다. 신륵사 은행나무에 관세음보살이 오셨다고 해서 많은 사람들이 소원을 적어 빌고 있었다. 모두 다 열심히 소원을 적어 정성스레 매어 단다.

△ 관세음보살이 오신 것처럼 보인다. 뒷면의 나뭇가지가 앞에서 보면 기이하게도 이렇게 보인다. 많은 사람들이 소원을 빈다. 2020년 늦가을

　신륵사 다층전탑은 여강(驪江)을 옆에 끼고 있는 낮은 언덕 위에서 지긋이 내려다보고 서 있다. 신륵사

▽ 신륵사 은행나무. 나옹선사가 지팡이를 꽂아 놓은 곳에서 자란 것이라 한다. 밑에 하얗게 매단 것이 전부 소원지다. 2020년 늦가을

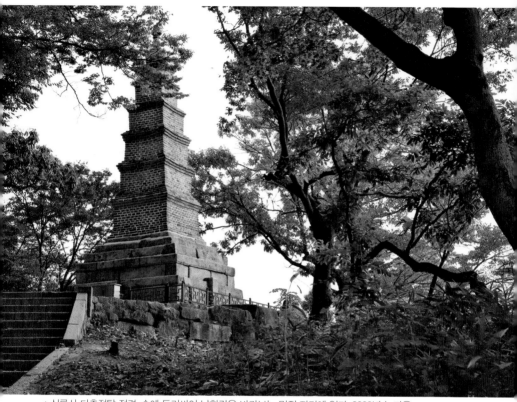

△ 신륵사 다층전탑 전경. 숲에 둘러싸여 남한강을 바라보는 멋진 자리에 있다. 2020년 늦가을

다층전탑(보물 제226호)은 신륵사 경내에 있는 것이 아니라 특이하게도 남한강이 바라보이는 외진 언덕 위에 있다.

안동 지역 전탑보다 다소 늦은 시기인 고려시대에 제작된 것으로 추정되며 높이는 9.4m에 이른다. 이 탑의 초건 연도에 대해서는 통일신라 초에 제작되었다는 설과 고려 말에 제작되었다는 설까지 있어 정확한 건립 연대는 알 수 없다. 평지에 조성되어 있는 것이 아니라 언덕 위 너른 암반 위에 조성되어 있다. 언덕 위에 있어 한참 더 높아 보인다. 기단 외곽에

장대석으로 탑구(塔區)를 만들고 그 중앙에 탑을 세웠다. 기단은 8열의 화강암으로 쌓아 층 단을 이루고 그 단수는 5단이다.

특이한 것은 기단 아랫단 한 개의 석재를 돌출시켜 자(子), 오(午), 유(酉), 묘(卯) 등의 글자를 새겨 방향을 표시하였다. 子는 북, 酉는 서, 卯는 동, 그리고 午는 남쪽을 나타내는 것이다.

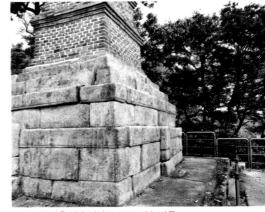

△ 신륵사 다층전탑 기단부. 2020년 늦가을

기단 맨 위에 또 3단의 벽돌을 쌓고 1층 탑신을 쌓기 시작했다. 탑신부는 6층으로 구축하였으나 그 위에 한 층이 더 있어 7층처럼 보이기도 한다. 이 전탑을 '칠층전탑'이라 하지 않고, 그냥 '다층전탑'이라고 애매하게 부르는 것도 이 때문인가? 옥개 받침은 3층까지는 3단이고 4층부터는 1단이다. 낙수면도 1층은 4단의 층단을 두었으나 2층 이상은 2단씩으로 되어 있다. 옥개는 각층이 탑신에 비해 층 단도 작고 짧고 좁아 특이한 전탑이다. 지붕은 매우 얇고 돌출부도 작아 매우 무디고 둔중한 느낌이다. 반면 탑신은 다른 전탑에 비해 체감 비율이 낮아 더 길고 높아 보인다.

△전탑 서편에 유(酉) 자가 새겨진 돌이 돌출되어 있다. 사면에 방위를 나타내는 글자가 새겨져 있다. 2020년 늦가을

△탑신부. 벽돌 사이에 황백색 모르타르를 사용했다. 옥개 중앙 부분이 내려앉아 퇴락하였다. 2020년 늦가을

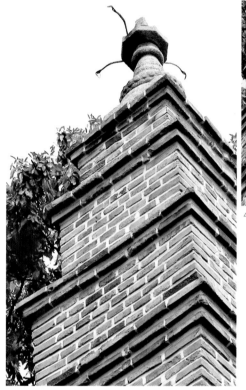

△ 상층부와 상륜부 모습. 2020년 늦가을

신라시대의 전탑은 벽돌 사이에 간격을 거의 두지 않고 촘촘하게 쌓은 데 비해 이 탑은 벽돌 사이를 넓게 떼어서 면토(面土)를 발랐다. 상륜부는 화강암 석재로 만든 노반(露盤) 위에 복발(覆鉢), 앙화(仰花), 보륜(寶輪), 보개(寶蓋) 등이 남아 있는데, 그 모양은 라마탑 형태라고 한다.

이 전탑은 탑재에 유려한 화문(花文)이 양각되어 있어 일찍부터 유명하였으나, 사용된 벽돌의 문양이 서로 다른 것들이 섞여 있어 여러 차례 보수한 것으로 보이며, 원형이 많이 바뀌었을 것으로 추정한다. 특히 영조 2년(1726년)에 세운 수리비가 있어 당시 수리된 모습이 지금 현존하는 이 모습일 거라고 짐작을 한다.

신륵사에서 가장 풍광이 수려한 곳은 다층전탑 밑, 남한강이 길게 보이는 강월헌(江月軒) 정자이다. 신륵사 하면 나옹선사를 떠올린다. 강월헌도 나옹선사의 당호에서 딴 이름이다.

나옹선사가 입적하자 추모의 뜻을 담아 세운 정자가 강월헌이다. 강월헌 앞에 또 하나의 아담하고 작은 석탑이 있다.

이것은 나옹선사가 입적하고 난 후 다비를 한 곳을 기리고자 세운 탑이라 한다. 전탑을 보고 난 후 강월헌에 올라 여강이 아름다워 계속 서터를

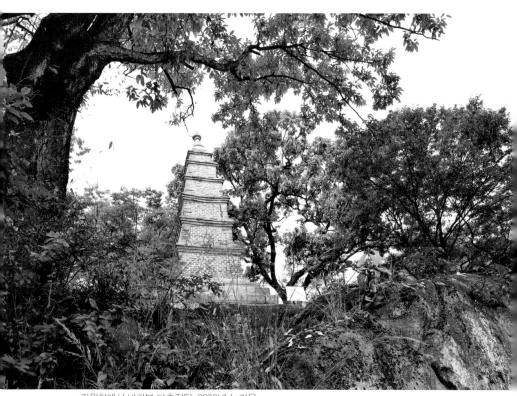

△ 강월헌에서 바라본 다층전탑. 2020년 늦가을

△ 강월헌(江月軒), 2020년 늦가을

누르고 있는데, 강월헌에 거의 상주하시는 것처럼 보이는 어르신 한 분이
내게 말을 건다.

"신륵사에는 어떤 연유로 오셨나?"

"그냥 여행 중입니다만…"

"나옹선사라고 아시는가?"

"아~ 예. 자세히는 모르고요, 고려 말 고승으로 여기서 입적하셨다는
것만 알고 있습니다."

△ 강월헌 앞 삼층석탑. 멀리 남한강이 아득하다. 2020년 늦가을

"그럼 이 시는 아는가? 나옹선사가 지은 시라네…" 하시면서 한 줄 읊어주신다.

"청산은 나를 보고 말없이 살라 하고
창공은 나를 보고 티 없이 살라 하네
사랑도 내려놓고 미움도 내려놓고
물 같이 바람같이 살다가 가라 하네…"

성의가 대단하셔서 열심히 듣고 있는데, 일행이 나의 어깨를 툭 친다.
그만 자리를 뜨자는 의미다.

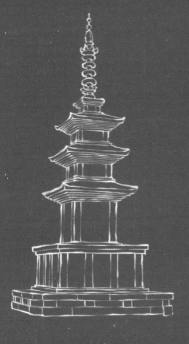

3장

제1형식 모전석탑, 전탑계 모전석탑 (塼塔系 模塼 石塔) 기행

1 아름다운 분황사에서

_경주 분황사 삼층모전석탑(芬皇寺 三層模塼石塔)

경상북도 경주시 분황로 94-11

경주를 아끼는 사람들은 70년대 이후 이루어진 경주 난개발에 대하여 많은 걱정을 한다. 문화재라는 것은 문화재 자체로만 그 가치가 있는 것이 아니다. 주변 풍광과 함께할 때 문화재로서의 값어치를 제대로 할 수 있다. 풍광도 문화유산임을 잊어서는 안 된다. 곳곳에 아파트가 들어서고, 도로가 무차별적으로 건설되고, 관광지구가 들어서서 그 아름답고 그윽한 고도의 분위기가 사라진다고 걱정하시는 분들이 많이 계신다. 실제로 나의 어릴 적 경주와 비교해 보면 여러 가지가 많이 바뀌고 옛 정취가 사라져 가는 것을 나는 깊이 느낀다.

그래도 아직 경주는 전국에서 녹지면적이 가장 넓고 시내에도 '능'들이 도처에 솟아 있어 어디든 공원과 같다. 그리고 시내를 조금만 벗어나면 아름다운 들판이 펼쳐진다. 지금 이 분황사 앞에도 황룡사지구를 포함한 넓은 들판이 펼쳐져 있다.

분황사 주차장에 내렸다. 바닥에는 이미 많은 낙엽이 쌓였고 담벼락을 따라 따뜻한 가을 햇살이 따라온다.

담을 따라 정문으로 들어서면 바로 분황사 석탑을 마주하게 된다.

분황사 석탑은 구체적으로 말하면 **모전석탑**(模塼石塔)이다. 그것도 **제1형식**이라 불리는 **전탑계 모전석탑**의 **원조**이다. 탑은 만든 재료가 무엇인지에 따라 전탑, 목탑, 석탑, 철탑 등으로 분류한다. 그런데 이 모전석탑은 재료가 돌이니 석탑이다. 다만 그 돌을 벽돌처럼 잘라 마치 전탑처럼 쌓

△ 분황사 주차장에서 정문으로 가는 길. 가을 햇살이 담 너머에 가득하다. 2020년 늦가을

△ 분황사 정문. 2020년 늦가을

은 것을 말한다. 이처럼 전탑과 외견상 거의 유사한 전탑계 모전석탑을 제
1형식 모전석탑이라 한다. 이 제1형식 모전석탑도 크게 많이 남아 있지도
않고 원초적으로도 많이 조영되지 못하였다. 제1형식 모전석탑은 전탑과
같이 석재를 벽돌처럼 다듬어야 하니 그 노력이 너무 많이 들어간다. 모전
석 생산 작업이 선행되어야 하는 까닭에 전체적으로 크게 유행하는 데 한
계가 있었던 것으로 보인다.

분황사의 석탑은 신라 석탑 가운데 가장 오래된 석탑이다. 이 석탑의 제
작 시기는 삼국사기 권제5 신라본기 제5 선덕왕(三國史記 卷第五 新羅本紀 第
五 善德王)에 기술되어 있는데 "선덕여왕 3년(634년)에 낙성되었다(改元仁平
芬皇寺成)…"라고 쓰여 있다.

백제에서는 목탑을 흉내 내어 커다란 석재들을 결구하여 석탑을 만들었
다. 그러나 신라는 최초의 석탑을 이렇게 모전석탑으로 만들었다. 벽돌로
탑을 쌓는 전탑 축조 방식은 중국에서 유행하였고, 중국의 문화를 가장 적
극적으로 받아들인 신라는 중국과 같이 전탑을 쌓았던 것으로 보고 있다.
다만, 벽돌이 아니라 벽돌처럼 다듬은 돌로 쌓은 점이 다르다. 초기 신라
에서는 벽돌을 단단히 구울 기술이 부족하였을 것으로 학자들은 보고 있
다. 따라서 결이 일정한 안산암을 벽돌 모양으로 다듬고 쌓아올린 것이 바
로 분황사 모전석탑이다.

"행인지 불행인지 조선은 전(塼, 벽돌)의 나라가 아니었다. 전(塼)은
가장 비생산적인 자료였다. 낙랑(樂浪) 대방(帶方)의 전벽고분(塼甓古
墳), 그 영향하에서 조영된 공주(公州)의 약간의 전벽 고분을 제하고
서는 삼국 이후 근대에 이르기까지 순수한 전벽의 건물이란 조선

서 찾을 수 없다.

-중략-

신라 초기 전탑, 즉 조선의 초기 전탑이 석재에서 출발하지 아니하면 안 되던, 즉 전(塼)이 비생산적이던 사정을 알 수 있다.

-중략-

이와 같이 전(塼)은 비생산적이었으나 그러나 전탑에 대한 불시적(不時的) 동경은 마침내 흑갈색 안산암을 길이 약 일 척 이 촌으로부터 일 척 팔 촌까지, 두께 약 이 촌 오 푼으로부터 삼 촌까지의 소석편(小石片)으로 만들어 축탑하게 하였다. 그러므로 재료는 석재라 하더라도 목적과 의식이, 따라서 수법과 양식이 전부 전탑의 규약에 속한 것이므로 우리는 **분황사의 탑**과 구황리 일명사지에 있는 탑을 조선 전탑의 선구로 보지 아니할 수 없다."

(고유섭, 〈제1부, 3. 벽탑[甓塔, 전탑(塼塔)]〉, 《조선탑파의 연구(상) 총론편》, 열화당, 2010.)

이후 분황사 석탑은 몇 차례 수리 보수되었는데 최근에 보수한 것은 1915년에 일본인이 해체 수리하였다. 수리 당시 석제사리함이 발견되었는데, 그 속에 구슬, 가위, 금, 은, 바늘, 은제 함, 그리고 고려 화폐인 숭녕통보(崇寧通寶)와 상평오수(常平五銖)가 함께 나와 고려 숙종(肅宗), 예종(睿宗) 연내에 해체 보수하였음을 미루어 추측할 수 있다. 특히 이 석제사리함 속에는 바늘, 바늘통, 가위, 동경 등 여성용품이 많이 포함되어 있다. 이는 선덕여왕이 이 탑을 만들었고 당시 신라에는 왕즉불(王卽佛) 사상이 유행하던 시대라 선덕여왕이 곧 부처였기 때문에 여왕의 일상용품을 함께 봉안했다고 추정한다.

"화주(火珠). 분황사 9층탑은 신라 삼보(三寶) 가운데 하나다. 임진왜

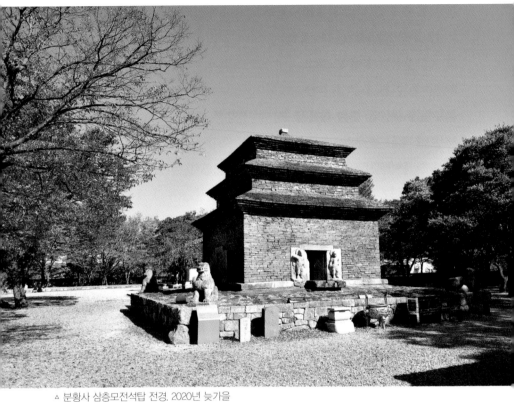

△ 분황사 삼층모전석탑 전경. 2020년 늦가을

란에 왜적들이 그 절반을 무너뜨렸다. 뒷날 어리석은 승려가 이를
다시 쌓으려다가 또 그 절반을 무너뜨리며 구슬 하나를 얻었다. 모
양이 바둑알 같고 광채가 수정 같았다."

<div align="right">

(민주면·이채·김건준(조철제 옮김), 〈고적 '화주'(古蹟 '火珠')〉,

《국역 동경잡기 권지2(東京雜記 卷之二)》, 민속원, 2014.)

</div>

물론 여기 분황사 9층탑이 신라 삼보라는 것은 황룡사 9층탑을 잘못 언
급한 것이라고 학자들은 본다. 그러나 이 기사에 의하면 분황사 모전석탑

은 원래 9층이었으나 임진왜란 때 왜병이 반을 허물고 그 뒤 분황사 승려들이 이를 개축하려다 또 허물어뜨렸음을 알 수가 있다.

분황사 모전석탑은 처음 만들어진 후 수없이 개축한 결과이며, 지금의 모습은 앞서 말한 대로 1915년 일본인에 의해 개축 보수한 모습이다.

기단은 자연석으로 널찍하고 고르게 쌓았고 단층이며, 전탑 기단의 일반적인 형식을 하고 있다. 탑신의 석재는 안산암으로 다소 어두운색을 띠고 있으며, 1층 탑신은 다른 층에 비해 특별히 크게 되어 있으며 2층부터는 급격히 줄어들고 있다. 1층 사면에 화강암으로 감실을 만들고 그 출입문 양쪽에는 부처님 좌우에 위치하여 불법을 수호하는 수문장인 인왕상을 높은 돋을새김(양각)으로 조각하였다. 이 인왕상(금강역사상, 金剛力士像)은 역대 가장 우수한 조각으로 평가 받고 있다 할 것이다.

옥개(지붕) 받침은 1층부터 위로 올라가며 차례로 6 – 6 – 5단으로 하였다. 낙수면의 층 단은 1층과 2층이 10단이고, 3층 상면은 층 단을 지으며 방추형으로 만들었으며 상륜부는 화강석으로 된 앙화(仰花)만이 남아 있다. 이 탑 옥개의 층단 수법(들여쌓기와 내어쌓기를 해야 하기 때문에 처마의 끝을 목탑이나 석탑처럼 길게 뺄 수 없는 전탑의 옥개 모양새)이 우리나라 전탑으로서의 최초의 수법으로 규약 짓고 있다 할 것이다.

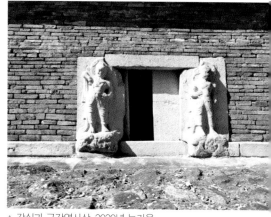
△ 감실과 금강역사상. 2020년 늦가을

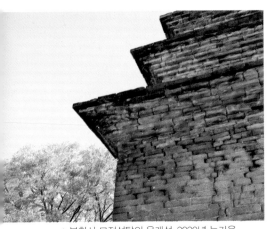
△ 분황사 모전석탑의 옥개석. 2020년 늦가을

그리고 1층 사방에 사자상을 4마리 배치하였는데 수컷이 2마리, 암컷이 2마리이다. 일반적으로 4마리 사자상은 부처님의 설법이 사방으로 퍼지는 것을 상징한다. 또 사자상은 부처님의 위엄을 백수의 제왕인 사자에 비유한 것이다. 흔히 부처님을 '사람사자'라 하고 부처님의 설법을 '사자후'라고 하는 것은 이 때문이다.

그러나 이 사자상은 조각 수법을 볼 때 이것이 과연 초창기 때부터 있었는가에 대해서는 의문이다. 또한 석사자는 통일신라시대의 것으로 인근 헌덕왕릉(憲德王陵)에서 옮겨온 것이라는 설이 있다.

현재 남아 있는 2층과 3층의 모습이 원래 형태라고 하면 그 비례로 보았을 때 7층 탑이었을 것으로 보며, 또 경내에 남아 있는 모전석의 양을 감안하면 9층이었을 것이라는 설도 있다. 7층이든 9층이든 어마어마한 높이의 매우 큰 탑이었을 것으로 추정한다.

분황사는 서방을 정면으로 하여 우탑좌전(右搭左殿)의 형태로 자리 잡고 있다. 분황사에는 여전히 보광전이라는 맞배지붕 형태의 전각이 있고 내가 가는 날도 신도들과 함께 예불을 올리고 있었다. 가을날 예불 소리를 들으며 분황사를 천천히 둘러보니 몸도 마음도 차분하다.

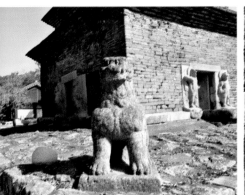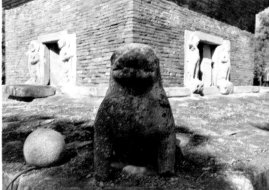

△ 석사자. 2020년 늦가을

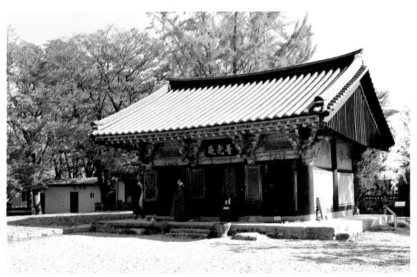

△ 분황사 보광전. 2020년 늦가을

원효대사는 분황사에 머물며 화엄경소(華嚴經疏)를 비롯한 많은 저술을 하였다고 한다. 떠나면서 삼국유사 권제4 의해제5 원효불기(三國遺事 券第四 義解第五 元曉不羈)에 실린 원효대사 찬미 시 한 편을 적어본다.

삼매경에 주석을 달아 그 책 이름 각승이라
호로병을 들고 춤추면서 거리거리 쏘다니네.
달 밝은 요석궁에 봄잠이 깊었는데
절문 닫고 생각하니 걸어온 길이 허망하여라.

角乘初開三昧軸 (각승초개삼매축)

無壺終掛萬街風 (무호종괘만가풍)

月明瑤石春眠去 (월명요석춘면거)

門掩芬皇顧影空 (문엄분황고영공)

2 삼존석굴 앞에서

_군위 삼존석굴 모전석탑 (三尊石窟 模塼石塔)

경상북도 군위군 부계면 남산4길 24

3월이다. 이제 누가 뭐래도 봄은 봄이다.

"봄이 오는 걸 보면
 세상이 나아지고 있다는 생각이 든다
 봄이 온다는 것만으로 세상이 나아지고 있다는
 생각이 든다
 -중략-
 얼음이 풀린다
 나는 몸을 움츠리지 않고
 떨지도 않고 걷는다

자꾸 밖으로 나가고 싶은 것만으로도 -후략-"

(고영민, 〈봄의 정치〉, 《봄의 정치》, 창비, 2019.)

나는 그동안 너무 움츠리고 떨고만 살았던 것 같다. 움츠리지 않고 떨지도 말고 길을 나서자. 따스한 봄바람을 맞으며 길을 걷자.

모전석탑이라 함은 두 가지 형태로 나누어질 수 있다고 앞에서 설명한 바가 있다. 우선 돌을 벽돌처럼 쪼갠 조그마한 석재들로 마치 전탑처럼 흉내 내어 켜켜이 쌓아올린 탑의 형태가 있다. 또 하나는 탑의 옥개석(지붕돌)을 몇 개의 석재로 나누어 만들고 상부 낙수면과 하부의 층급 받침을 층단을 이루게 하여 마치 전탑의 옥개석과 같은 모습을 한 석탑을 포함하여 전부 모전석탑이라 하기도 한다. 예컨대 전자의 대표적인 탑으로는 경주 분황사 모전석탑을 들고, 후자는 의성 탑리 오층석탑을 든다. 후자는 옥개석 낙수면이 층 단을 이루고 있다는 것들 외에는 우리나라 석탑의 전형적인 수법을 쓰고 있어 그 모습이 비슷하다. 쉽게 전자는 '제1형식 모전석탑(전탑계 모전석탑)'으로, 후자는 '제2형식 모전석탑(석탑계 모전석탑)'으로 분류한다.

이번 모전석탑 기행은 '제1형식 모전석탑(전탑계 모전석탑)' 위주로 할 예정이다.

그리하여 이번 답사여행은 '안동은 정신문화의 수도'라고 거듭 강조하는 안동 출신의 점잖은 (안동 양반 같은) 후배 K군을 길동무로, 안내자로 해서 도움을 받기로 했다. 실제로 이번에 그 K군과 같이 동행하면서 길 찾기와 힘든 산악지형을 오르내리면서 많은 도움을 받았다.

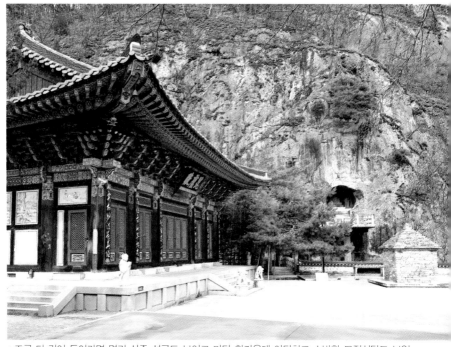

△조금 더 걸어 들어가면 멀리 삼존 석굴도 보이고 마당 한가운데 아담하고 소박한 모전석탑도 보인
다. 2021. 초봄

　맨 먼저 찾은 곳은 **'군위 삼존석굴 모전석탑'**인데, **'군위 남산동 단층모
전석탑'**이라고도 한다. 행정구역상 경북 군위군 부계면 남산동에 소재하
고 있는데, 이렇게 행정구역으로 말하면 쉽게 접근이 안 되어도 군위 삼존
석굴(三尊石窟) 바로 앞뜰에 있는 석탑이라 하면 아는 사람은 다 안다. 군위
는 동서로 길게 뻗어 있는 팔공산의 북쪽에 위치하고 있다. 팔공산의 남쪽
에 위치한 대구와 산 너머 군위는 너무 다르다. 산 하나 사이를 두고 여기
는 너무나 아늑하고 조용한 산촌(山村)이다. 그래서 그런지 김태리가 주연
한 영화 **'리틀 포레스트'**의 혜원의 집도 군위에 있다.

큰길가 주차장에 차를 주차하고 골목길 따라 조금만 올라가면 삼존석굴이 멀리서 보인다. 나는 삼존석굴을 보러 온 것이 아니라 모전석탑을 보러 왔다. 실상은 대부분의 사람들은 이 삼존석굴을 보기 위해 오며 또한 기도하러 온다.

우선은 삼존석굴에 대해 먼저 이야기해야겠다. 일단 삼존석굴은 국보이나, 모전석탑은 보물도 아닌 경북 문화재자료(제241호)로 지정된 정도이니 그 급이 다르다. 삼존석굴의 존재는 외부인들에게 그다지 알려지지 않고 있다가 1960년대 이르러서야 학계에 보고되고 그 가치를 인정받아 국보로 지정되었다. 경주 토함산의 석굴을 제1석굴암으로 하는 바람에 약 100년 정도 앞서 조성된 삼존석굴은 제2석굴암으로 불리게 되었다.

"신라의 서울 경주에서 멀리 떨어진 팔공산 서쪽 기슭에 있는 군위 석굴의 아미타삼존석굴(阿彌陀三尊石窟)은 불교조각 연구에서 수

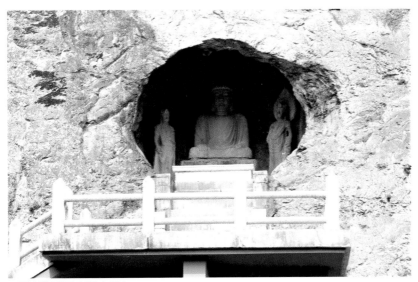

△ 군위 삼존석굴. 2021년 초봄

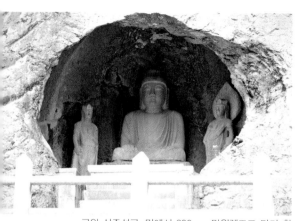

△ 군위 삼존석굴. 밑에서 200mm 망원렌즈로 당겨 촬영한 모습. 양쪽에 서 있는 협시보살(脇侍菩薩)은 같은 양식이나 광배가 하나는 없다. 지상 약 20m 높이에 자연동굴을 이용하여 축조하였다. 중앙의 본존 아미타불 높이가 2.18m이고 좌우에 대세지보살과 관음보살이 있다. 신라 소지왕 15년(493년)에 극달화상(極達和尙)이라는 분이 창건했다고 하나 학자들은 7세기 말경에 조성된 것으로 추정한다. 본존의 두 무릎이 얼굴과 상체에 비해 지나치게 얇고 빈약하여 다소 맥풀린 모습이라는 평가. 토함산 석굴의 모태가 되었다고는 하나 그 정교함과 완벽한 균형미와는 많은 차이가 있어 보인다. 2021년 초봄

수께끼 같은 존재이다. 통일신라 이전의 것인가, 이후의 것인가, 금성에서 멀리 떨어진 이곳에 만들어진 까닭은 무엇인가. 학자들은 제2의 석굴암이라 부르지만, 나는 이것이야말로 말 그대로 우리나라에서 진정한 의미로 유일한 석굴이며, 또 시대적으로 경주 토함산의 석굴암에 앞서는 까닭에 제1의 석굴암이라고 해야 한다고 주장한 적이 있다. 토함산 석굴은 암벽을 굴착한 석굴이 아니니 군위석굴이야말로 저 인도 아잔타(Ajanta)로부터 돈황(燉煌)을 거쳐 운강(雲崗), 용문(龍門)으로 이어지는 석굴사원의 도도한 흐름의 마지막 외로운 종착이 아닌가. 아마도 소규모 자연동굴을 더 깊이 파내어 확장한 것으로 보인다. -중략-

입구는 원형에 가까운 횡(橫)타원형이며 바닥 평면은 사각형이고 천장은 궁륭(穹窿)에 가깝다."

(강우방, 《영겁 그리고 찰나》, 열화당, 2002.)

이러할진대 안타깝게도 다가가서 볼 수는 없다. 올라가는 계단은 입구부터 막아버렸다. 아래 멀리서밖에 볼 수가 없다. 문화재 보호차원이라는

△군위 삼존석굴 모전석탑. 경상북도 문화재자료 제241호. 2021년 초봄

데 납득이 어렵다. 계단 위로는 올라가서 입구만 막아도 될 터인데 아예 못 올라가게 하는 연유는 무엇인지.

모전석탑은 삼존석굴을 바라보고 들어서면 앞마당에 조성되어 있다. 탑 주위가 너무나 깨끗하게 정리되어 오래된 모전석탑 같은 깊은 운치는 없다. 판석을 깔아 깨끗하게 조성하였으며 탑 바로 뒤로는 한 단 높이의 기도처를 만들어 신발 벗고 올라가 삼존석굴을 향해 기도드릴 수 있게 만들어 놓았다.

너무 깨끗하고 질서 정연하여 이것이 물론 나중에 되쌓기를 하였겠지만 과연 7세기 후반 통일신라시대의 작품인가 할 정도로 그렇게까지 오래되었다는 느낌이 얼른 오지 않는다. 여하튼 이 모전석탑은 두 단의 낮고 평

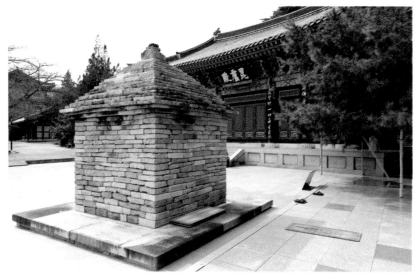

△ 뒤편에서 촬영. 모전석탑 바로 뒤에 대리석 같은 반들반들한 돌로 한 단 높게 기도처를 만들었다. 심지어 기도할 때 사용하는 기다란 방석들을 모전석탑 장대석으로 만든 기단 위에 치우지 않고 그냥 쌓아 두기도 했다. 2021년 초봄

평한 장대석을 쌓아 탑구(塔區)를 조성하고 그 중앙에 탑구와 수평으로 한 단의 장대석을 놓아 1층 탑신을 괴었다. 현재 보이는 기단의 중석은 양 우주와 세 탱주를 새긴 단층 기단으로 추정할 수 있다.

몸돌은 황색을 띤 화강암으로 막힌줄눈(상하 2단 이상 가로줄눈과 세로줄눈이 교차하는 Breaking Joint) 축조 방식으로 쌓았다. 화강암 표면을 매끄럽게 잘 다듬지는 않았으나 결에 따라 20단을 깨끗하게 조성하였다. 옥개석(지붕돌)은 일반적인 전탑의 형식대로 3단의 내쌓기로, 상단의 낙수면은 15단 정도의 들여쌓기로 지붕을 이루었다. 상륜부는 노반형 단일 석재를 놓고 복발을 흉내 낸듯한 돌을 올렸으나 그 이상의 상륜은 없다. 추녀 끝부분은 약한 반전을 이루고 있다.

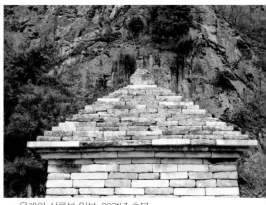

△ 탑구와 기단부. 기단 밑바닥도 마당에 깐 판석이 기리고 있다. 2021년 초봄

△ 옥개와 상륜부 일부. 2021년 초봄

기단부 폭 410㎝, 탑신 폭 약 240㎝, 1층 탑신 높이 약 200㎝, 옥개와 상륜부를 합친 전체 높이는 약 400㎝ 정도로 작고 아담한 석탑이다. 과거 몇 층이었는지는 알 수 없으나 1층, 단층의 탑은 다른 곳에서는 볼 수 없는 특수한 형태이다.

전체적인 느낌은 간결하고 깨끗하다. 마당 한가운데 조성되어 있고 커다란 절벽에 있는 삼존석굴이 뒷받침하고 있어 탑의 분위기를 크게 해주는 것 같다.

모전석탑 주변의 자연환경은 무척 아름답다. 극락교 아래로 실개천이 흐르고 뒤에 산들의 암벽들이 휘장처럼 둘러쳐져 있다. 암벽에는 사람들이 큰 바위 얼굴이라 부르는 자연 암벽도 있다. 들어갈 때는 몰랐는데 입구에 아름드리 멋진 소나무들이 늘어서 있었다.

특이한 형태이긴 하나 단층의 모전석탑만을 보기 위해 지금 이렇게 먼 길을 달려가기에는 성이 차지 않을 거라고 생각할지 모른다. 그러나 제2

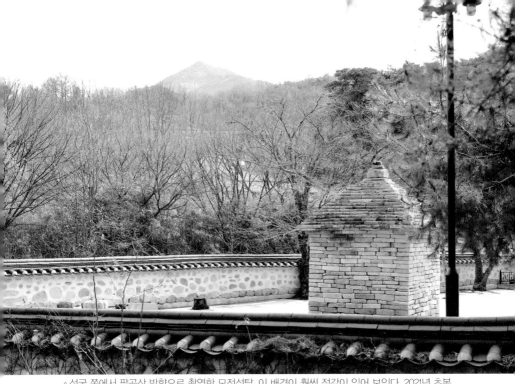

△ 석굴 쪽에서 팔공산 방향으로 촬영한 모전석탑. 이 배경이 훨씬 정감이 있어 보인다. 2021년 초봄

▽ 경내로 들어가기 전에 있는 거대하고 아름다운 소나무 군락. 봄기운을 잔뜩 먹은 푸른 솔잎이 더욱 싱싱하다. 2021년 초봄

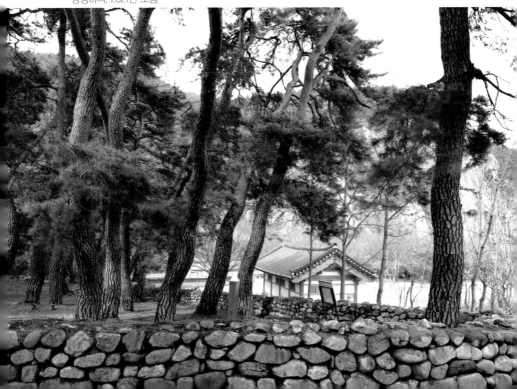

석굴암도 같이 보고, 무엇보다도 흐르는 계곡의 깨끗한 물길을 바라보며 걸어 보는 것, 그리고 소나무 향기를 맡아 보며 봄기운을 미리 느껴 보는 것. 이런 멋진 것들과 함께하는 답사여행이라면 즐거움 한가득 얻고 돌아 갈 것이라 확신한다.

3 천지갑산(天地甲山)에 숨어 있는
_안동 대사동 모전석탑(大寺洞 模塼石塔)
경상북도 안동시 길안면 대사리 145

답사여행의 길동무 K군은 술 담배를 일절 하지 않아 같이 다니기가 참 수월하다. 또 K군은 어떤 연유로 육식도 즐겨하지 않는다. 그래서 한정식 이 무난할 듯하여 인터넷을 대충 뒤져 군위 맛집이라는 'D한정식'에 가기 로 사전에 서로 정해 두었다. 아~ 그런데 이게 웬일, 아침도 제대로 못 먹 었는데 '휴업'이라고 한다. 자세히 보니 코로나 때문인지 1년 동안 휴업할 것이란다. 어디를 가나 참 장사가 안되는 모양이다. 하는 수 없이 점심은 건너뛰고 K군이 가져온 빵과 사과 몇 조각으로 일단 허기를 달래고 안동 대사동으로 향했다.

대사동 모전석탑의 위치는 '경북 안동시 길안면 대사리 145'이다. 해발 462m의 천지갑산(天地甲山)이라는 그리 높지 않은 산의 중턱에 있는 것 으로 나온다. 해발은 높지 않지만 이름하여 '천지갑산(天地甲山), 하늘 아 래 으뜸가는 산'이 아닌가. 그리 만만한 산은 아닌 것 같다. 조사한 바로는 35번 국도 따라 송사리로 가서 송사교를 넘어 공용주차장에 주차하고 천 지갑산 등산로를 따라 올라가는 코스, 930번 지방도로를 타고 **토일마을**

△ 멀리 토일마을과 토일교가 보인다. 우측에 보이는 과수원 길에 차를 주차했다. 2021년 초봄

앞 **토일교**에서 길안천(吉安川)을 넘어 들어가는 두 가지 코스가 있다고 했다. 전자는 짧으나 험해서 시간이 좀 더 걸리고, 후자는 조금 더 먼 거리이나 오히려 시간이 적게 걸리는 편이라 했다. 응당 후자를 택하고 내비게이션을 켜고 가는데 새로 길이 많이 나서 내비게이션이 제대로 길 안내를 못 하는 것 같다. 내가 원하는 방향으로 내비게이션이 제대로 인도하지 않아 몇 번이나 차를 돌려야 했다.

우여곡절 끝에 토일마을에 다다르고 '**토일교**'라는 작은 다리를 건너 사과 과수원이 있는 길로 접어들었다. 이정표라고는 보이지 않는다. 마침 봄을 맞아 과수원 일을 하시는 분이 계셔서 과수원길 농로에 주차할 수 있도록 허락을 받았다. 그리고는 길을 간단히 묻고 올라가는데 도무지 길을 찾을 수가 없다.

길을 가시는 다른 한 분을 만나 모전석탑 가는 길을 다시 한 번 여쭈어 보았다. 그랬더니 하시는 말씀이

"거기 뭐하러 가능교? 거기 돌무더기밖에 없어. 볼 만한 게 하나도 없어. 뭐하러 가?"라고 하시는 게 아닌가.

K군을 앞세우고 길을 따라 올라가는데 돌연 길이 막혔다. 밭 가운데 들

어서니 산짐승 방어용 철조망이 둘러
쳐져 있어 더 이상 나아갈 수가 없다.
그렇다고 돌아갈 수도 없는 형국이 되
어 버렸다. K군은 철조망을 넘어 바
로 가자며 먼저 넘어가 버렸다. 어쩔
수 없이 따라 넘어가는데 바지가 철조
망에 걸려 혼쭐이 났다.

△산 입구에 있는 이정표. 천지갑산 올라가
는 길이라는 표시만 있다. 2021년 초봄

　이것이 끝이 아니다. 길은 없고 그
나마 사람들이 조금 다니던 길은 낙엽
이 덮여 보이지 않는다. 겨우내 얼었던 땅이 녹아 미끄럽고 발이 쑥쑥 빠
진다. 계곡은 깊고 한쪽 면은 길안천이 보이는 낭떠러지다.

△올라가는 길에서 내려다보면 한반도 지형처럼 생긴 것이 나온다. 전남과 경남 일부에 해당하는 지역
　에 집도 들어서고 무언가 경작을 해서 그런지 그렇게 감흥이 없다. 그리고 자세도 불안정하고 앞에
　나무들이 가려 사진을 촬영하기가 쉽지 않다. 2021년 초봄

저질 체력으로 숨을 헐떡이며 올라가니 소위 말하는 한반도 지형이 보이고 휘감아 돌아가는 길안천이 유유히 흐른다.

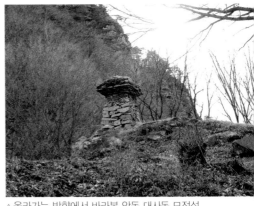
△ 올라가는 방향에서 바라본 안동 대사동 모전석탑. 2021년 초봄

흐르는 땀을 훔치고 다시 산을 올랐다. 산 중턱을 넘어서서 고개를 들어보니, 어느새 대사동 모전석탑이 지긋이 나를 내려다보고 있는 게 아닌가. 사실 그리 높은 곳은 아니나 초행길이라 멀어 보였나 보다. 고생 끝에 만나니 너무 반갑다.

이름이 대사동(大寺洞)이니 큰 절이 있었다는 것인데 지금은 어디에 무슨 절이 있었던지 알지 못한다. 그리고 대사동 석탑 자체도 보잘것없고 투박하기 그지없다. 그러나 모전석

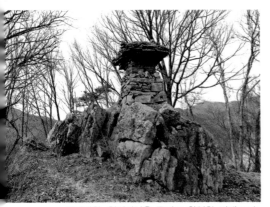
△ 반대방향. 천지갑산을 등지고 촬영한 전체 모습. 자연석을 토대로 서 있는 모습이 투박하지만 그래도 당당해 보인다. 2021년 초봄

탑의 형식은 갖추었다. 튀어 올라온 암반 위에 여러 단의 돌을 쌓아 높이 90㎝, 폭 120㎝의 두툼한 기단형식으로 축조했다. 그 위에 1층 탑신과 옥개를 얹은 단층 탑이다. 1층 탑신은 높이, 폭이 각각 50여㎝ 정도라는데 4면이 균일해 보이지 않는다. 옥개는 4단의 반침으로 되

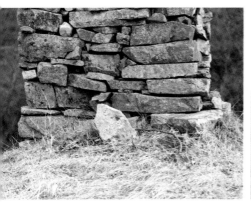
△ 기단부. 2021년 초봄

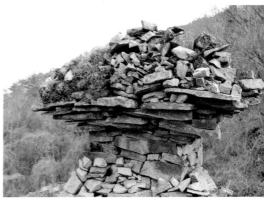
△ 1층 탑신과 옥개 부분. 2021년 초봄

어 있고 옥개의 폭은 160㎝나 되어 가분수처럼 되어 있어 불안정해 보인
다. 낙수면은 판석을 반듯하게 쌓지 않은 상태이고, 또 강돌이나 심지어
기와 편과 잡석도 있어 단의 수를 헤아리기가 어렵고 의미도 없어 보였다.
기단부는 회색의 화강암을, 탑신과 옥개부는 황색을 띤 화강암을 올려 색
감이 다르다. 그리고 일부는
자연석을 이용하고, 일부는
가공하여 혼합하여 축조하
였다. 탑 아래 바닥까지 다
합치면 전체 높이 약 4.6m
이다.

△ 탑 아래 약간의 평평한 공터. 그다지 넓은 공간은 아니
라 사찰 터로 보기에는 조금 좁다. 2021년 초봄

 탑 아래 약간의 평지 같은
공간이 있으나, 사찰 같은
것이 들어설 정도로 넓어 보
이지 않았다. 경상북도 문화

재자료 제70호로 되어 있다. 현장에 있는 안내판에는 통일신라시대 작품
이라고 추정하고 있으나, 정확한 연대는 알 수 없다.

　판형의 석재를 가공하지 않고 사용한 것이 많고 투박하고 세련된 맛은
없다. 그러나 서민적 풍모를 보이는 질박한 모습을 보여주어 친근하다.
　통일신라 말에서 후삼국을 거쳐 고려로 넘어가면서 세상은 험난하고,
민초의 삶은 보지 않아도 얼마나 어려웠을 것인지 상상이 간다. 불심 하나
로 현실의 벽을 넘어 보고자 하는 갸륵한 정성이 이 깊은 산 중턱에 돌 하
나 깎아내고, 또 돌 하나 쌓아 만든 게 아닌가 생각해 본다. 순전히 나의
상상이다.

　다 털고 내려가자. 종일 제대로 식사를 못 해 배도 고프고 더 늦으면 큰

△거의 다 내려오니 토일마을 전경이 이제야 눈에 들어온다. 마을 뒤편으로 나지막한 산들이 늘어서
있고 앞으로는 넓은 들이 펼쳐져 있는 참 아늑한 산촌이다. 2021년 초봄

일이 날 듯하다. 돌아오는 길은 철조망을 넘지 않고 빙빙 돌아서 산 능선을 타고 내려갈 것이다. 그러나 이 길도 만만하지는 않고, 무엇보다도 제대로 보이는 길이 없다. 대충대충 알아서 내려가야 한다. 시기적으로 겨울이 끝나고 언 땅이 녹는 지금 이맘때가 가장 안 좋은 시절인 것 같다. 산 아래 거의 다 내려와 긴장이 풀렸는지 결국 미끄러지고 넘어져 엉덩이가 흙투성이가 되었다. 그래도 다행인 것은 다친 데는 없고 무탈하니 이천지갑산의 대사동 모전석탑을 찾아온 공덕이 아닌가 싶다.

이 대사동(大寺洞)과 가까운 곳에 연고를 가진 대학동창 P학형이 나중에 이 글을 보고 가르쳐 준 내용이다. 예전부터 행정구역상 명칭은 '**대사동**(大寺洞)'이었지만, 그 지역 사람들은 '**한절골**'이라 했다 한다. 같은 말이지만 '**한절골**'이라 부르니 한층 더 정겹고 깊은 메시지를 주는 것 같다.

4 '봉감 모전석탑'이라는데
_영양 산해리 오층모전석탑(山海里 五層模塼石塔)
경상북도 영양군 입암면 봉감길 96(산해리)

안동시 성곡동 일대에 안동 문화관광단지가 조성되어 있다. 규모는 작지만 경주 보문관광단지 얼추 비슷한 모양새다. 안동댐에서 시내 방향으로 월령교, 안동 민속촌과 가깝다. 여기에 골프장도 만들고 깨끗한 호텔도 있어 안동 주변을 둘러보고 며칠 지내기 좋은 위치에 있다. 호텔은 비수기라 그런지 생각보다는 저렴하고 시설이 훌륭하여 가성비가 높다. 우리가 머무른 안동 G호텔도 전망이 좋고 시설도 나무랄 데가 없다. 단지지금은 투숙객이 많지 않아 아침밥을 주지 않는다. 평일에는 식당이 문을

닫는다.

하루 전날 우리는 안동에서 유명한 M베이커리의 크림치즈 빵과 고로케 그리고 캔커피 등등을 아침 식사로 준비했다. 이것들로 아침밥을 가볍게 먹고 이른 시간에 영양으로 향했다.

BYC 지역이라고 하는 말을 들어 보셨는지?

우리나라에서 가장 낙후된 지역 세 곳을 일컫는 말이라 한다. 봉화(Bonghwa), 영양(Youngyang), 그리고 청송(Cheongsong)의 첫 글자에서 따온 웃픈 말이다. 겉옷 속의 내의처럼 꼭꼭 숨어있는 형국이란 말인가? 오지 중의 오지라는 뜻인가 보다.

지나가다 보면 한 집 건너 한 집 이상이 빈집인 것 같다. 사정이 이렇다 보니 역설적으로는 최고로 조용하고, 공기 좋고 산천 수려하다는 말도 된다. 나는 이곳에 갈 때마다 이렇게 편안한 마을과 적막한 산하가 있을까 하고 감탄한다.

이 BYC 가운데 이상하게도 영양에 모전석탑이 몰려 있으니 참으로 신비한 일이다.

영양 산해리 오층모전석탑(국보 제187호)은 말 그대로 영양군 입암면 산해리에 있다. 그러나 예전부터 탑이 있는 이 마을을 **봉감(鳳甘)마을**이라 불러 그냥 **'봉감 모전석탑'**이라는 명칭을 더 보편적으로 쓰고 있는 것 같다. 이 모전석탑은 첫 번째 방문이 아니다. 몇 년 전 형의 안내로 신록이 푸르른 어느 봄날에 이곳에 온 적이 있다. 그때 나는 눈이 번쩍 뜨였다. 어린 시절 경주에서 수없이 많은 석탑들을 보았고 분황사 모전석탑도 수차례 보았지만 경주에서 멀리 떨어진 영양의 외진 밭 가운데 이렇게 크고 위풍당당한 모전석탑이 홀로 서 있을 줄은 몰랐다. 형은 이 탑이 제1형식 모전석

탑의 대표적 석탑의 하나라고. 그리고 국보(제187호)라고 설명해 주었다.

그날 여기 말고도 여러 군데 전탑과 모전석탑이 안동, 영양 일대에 흩어져 있다는 이야기를 솔직히 처음 전해 들었다. 그때 내심 많이 놀랐고 그 호기심은 이렇게 전탑과 모전석탑의 순례를 하도록 나를 이끌었다. 그리하여 나의 전탑과 모전석탑의 순례의 출발점이 여기 이 산해리 모전석탑이 된 것이다.

봉감마을도 예외 없이 폐가가 늘어 정말 쓸쓸하다. 더욱이 이 시즌에는 농사일도 없는지 한 분의 주민도 만나지 못했다. 봉감마을에 들어서면 멀리서도 이 장중한 탑이 반변천 건너 나지막한 산들을 배경으로 우뚝 서 있는 게 보인다. 텅 빈 밭 가운데 주황색을 띤 큰 탑(높이 약 11m)이 서 있어 금방 눈에 들어온다. 이 정도로 큰 탑을 조영한 사찰이라면 꽤나 규모가 큰 사찰이 있었을 텐데 이름도 남기지 못하고 폐사되었다.

▽ 마을에 들어서면 바로 보인다. 반변천 건너 썰어놓은 듯한 절벽을 배경으로 우뚝 서 있다. 2021년 초봄

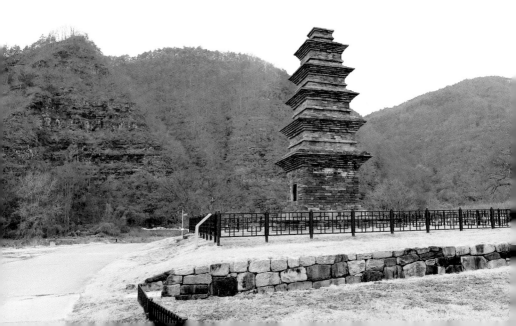

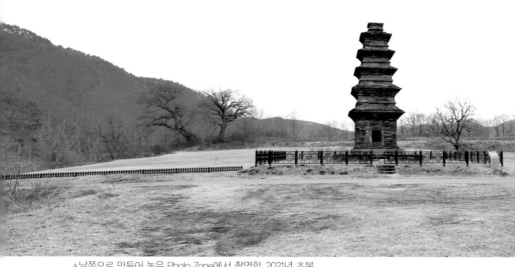
△남쪽으로 만들어 놓은 Photo Zone에서 촬영함. 2021년 초봄

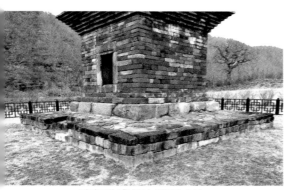
△기단부와 1층 탑신. 2021년 초봄

경주 분황사 모전석탑은 색깔이 검다. 지질학은 모르지만 분황사 모전석탑의 석재는 회흑색 안산암이고, 산해리 모전석탑 탑신의 재료는 인근에서 구할 수 있는 주황색 수성암이라 한다. 그러고 보니 반변천 건너 야산 절벽 색깔이 이 모전석탑과 닮아 있다.

기단은 전탑의 형식에 따라 흙과 돌을 섞어 지표면을 정리하고 석축을 쌓았다. 그 위로 3단의 탑신 받침을 두었는데, 제일 하단은 윗면만 다듬은 높은 판석 11매를 깔았고 또 그 위에 얇게 다듬은 모전석재 2단을 들여쌓

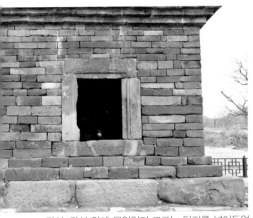

△ 감실. 감실 안에 무엇인지 모르는 단지를 넣어두었
다. 2021년 초봄

았다.

1층 탑신은 18단을 쌓아 230
㎝에 이르나 2층부터는 급격
히 체감되었다. 1층 탑신 남면
에 감실을 만들어 넣었는데 문
비를 정교하게 새긴 좌우 기둥
과 이맛돌은 화강암을 사용하
였다. 감실 입구 이맛돌과 받
침돌에 돌촉 홈이 남아 있어
문을 달아 개폐했음을 알 수
있다.

2층 이상의 탑신부에는
각층마다 중간쯤에 수평으
로 돌출된 띠를 만들어 상하
가 분리된 모습을 보여 특이
한 양식을 하고 있다. 옥개
에 기와를 올린 흔적이 있어
이와 관련된 것이 아닌가 한
다. 옥개는 1층부터 7−6−
5−5−5단을 이루고, 낙수
면은 균일하게 모두 5단이
다.

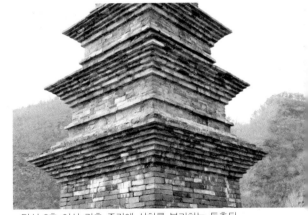

△ 탑신 2층 이상 각층 중간에 상하를 분리하는 돌출된
띠가 있어 특이한 양식이다. 2021년 초봄

상륜부 노반의 형식도 탑신과 같이 몸체에 띠를 두르고 끝단 아래에 한

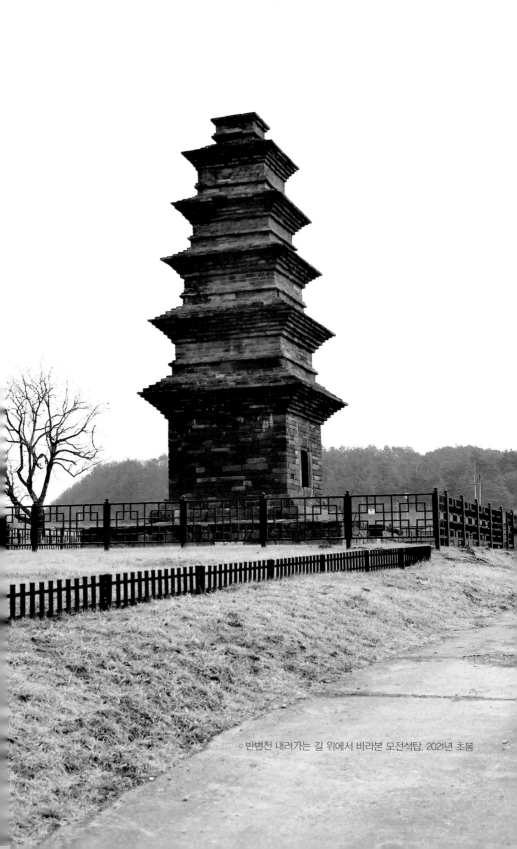

○반변천 내려가는 길 위에서 바라본 모전석탑. 2021년 초봄

단을 들여쌓아 탑신부 의장을 흉내 내고 있으나, 2000년 복원하면서 새로
추가하여 만든 것이다.

탑이 위치한 주변 밭에 기
와 편이 흩어져 있어 큰 가
람이 있었을 것이라 추측은
하지만 오랫동안 무관심 속
에 버려져 있었다. 안타깝
게도 일제 강점기에 우리가
아닌 일본인 학자, 스기야
마 노부조(杉山信三) 등에 의
해 소개되면서 널리 알려지
게 되었다. 80년대에 해체

▲ 4, 5층 탑신부와 상륜부 노반. 2021년 초봄

보수가 두 차례 이루어졌으며 2000년에도 기단 보수가 있었다. 어찌 되었
든 모전석탑은 재료와 조탑 방법의 특성상 훼손이 심하고 원형을 유지하
지 못하고 있는 경우가 대부분이나 이 산해리 오층모전석탑은 원형을 비
교적 잘 유지하고 있는 탑이다. 1층 기단의 모습, 돌을 다듬은 모양과 감
실의 장식 등을 미루어 통일신라시대에 조영된 것이라고 하나(안내판에도 그
렇게 쓰여 있다.), 다른 서적에서 고려 전기에 축조된 것이라고 쓰여 있는 것
도 본 적이 있다.

어찌 되었든 산해리 오층모전석탑은 법흥사지 모전석탑에 비해 더 세련
되고 장식적인 멋을 보이고 감실 문 주위 조각 기법을 더욱 간략화하였다.
따라서 법흥사지 모전석탑보다는 더 후대에 조영된 것으로 보는 것이 타
당하다 할 것이다.

△ 이 산해리 오층모전석탑 옆으로 조금만 내려가면 맑고 깨끗한 반변천이 흐른다. 아직 봄이 찾아오지 않아 칙칙한 느낌이다. 2021년 초봄

전체적인 균형미도 우수하고 정연한 축조 방식을 갖춘 뛰어난 작품이 다. 산해리 모전석탑은 맑은 물이 흐르는 반변천 옆 널찍한 터에 우뚝 서 있다. 본래의 가람은 이름도 남기지 못하고 사라졌지만 모전석탑은 아름 다운 자연 속에서 홀로 버티고 있다.

같은 폐사지 석탑이지만 가람터가 물에 잠겨 박물관 뒤뜰로 억지로 모 셔진 고선사지 석탑이나, 아니면 원래 가람은 없어졌는데 마치 의붓아버 지가 온 것처럼 뜬금없이 번듯한 새 사찰이 오래된 탑 옆에 붙어있는 것보 다는 아름다운 자연과 함께 이렇게 스스로 버티고 있는 게 훨씬 더 멋있어 보이기도 한다.

5 반변천(半邊川) 물길 따라

_영양 현2동 오층모전석탑(縣二洞 五層模塼石塔),
현1동 삼층석탑(縣一洞 三層石塔)

경상북도 영양군 영양읍 양평1길 53(영양읍 현리 영성사 내)

산해리 모전석탑에서 현2동 모전석탑까지는 20분 남짓이면 도착하고 찾기도 어렵지 않다. 산해리에서 31번 국도를 타고 영양 읍내 방향으로 올라가는데, 맑고 깨끗한 **반변천**(半邊川)이 계속해서 따라온다. 반변천은 일월산(日月山, 1,211m)에서 발원하여 영양, 청송, 안동을 거쳐 꼬불꼬불 흐르는 긴 하천이다. 영양에서는 한 때 한천(漢川), 대천(大川)으로 부를 정도였으니 작지 않은 물길이라는 뜻이리라. 왜 이 반변천에 대하여 길게 이야기하는가 하면 특이하게도 영양 지역 모전석탑이 전부 이 하천을 옆에 끼고

▽ 낮은 언덕으로 올라서면 탑이 보인다. 주변 사찰은 새로 생긴 사찰인 영성사에 소속된 건물들이다.
2021년 초봄

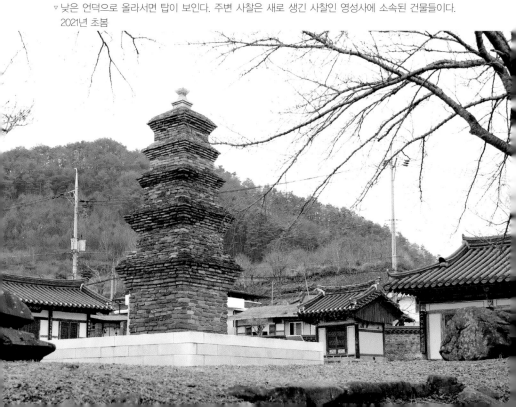

있기 때문이다. 산해리 모전석탑도 반변천 바로 옆 평지에 있고 이 현2동 모전석탑도 반변천 옆 낮은 언덕에 서 있다. 따라서 영양 지역의 모전석탑을 굳이 분류한다면 **'강안형(江岸形) 모전석탑'**이라 부른다. 반변천을 사이에 두고 읍내 쪽은 현1동, 하천 건너 남쪽 모전석탑이 있는 곳은 현2동이다. 따라서 이 모전석탑을 '영양 현2동 오층모전석탑'이라고 부른다. 지금은 도로명 주소로 바뀌어 찾기가 혼란스러우나 '영성사'라는 신흥사찰이 있어 그 주소로 표기하였다. 양평1길 53이다.

현1동을 지나 반변천 현동교를 넘어서면 오른편에 주민 체육시설(이름하여 '슬로라이프 체험공원') 같은 게 있고 현2동 마을이 아담하게 모여 있다. 마을 입구에서 낮은 언덕을 조금만 올라가면 바로 현2동 오층모전석탑이 서 있다. 원래는 경상북도 유형문화재 제12호였는데, 작년에 문화재청이 이를 보물 2069호로 승격 지정했다는 소식을 보았다. (현재 안내판에는 아직 경상북도 유형문화재 제12호로 쓰여 있었다.)

이 탑은 높이 6.98m로 산해리 모전석탑보다는 규모 면에서는 작다. 그러나 산해리 석탑과 같은 계열로, 같은 재료를 사용한 모전석탑 계열의 5층탑이다. 남쪽으로 낸 감실, 체감비 등에서 아주 유사성을 많이 보여주는 탑이다. 탑이 부분적으로 멸실되어 4층 일부까지만 남아 있었으나, 1979년 해체 복원하여 5층으로 다시 만들고 2000년대에 들어와서도 기단 등 주변 보수 공사를 하였다.

한 단으로 된 사각형의 높은 석축 기단 위에 벽돌 모양으로 흑회색 점판암을 다듬어 5층으로 쌓았다. 부분적으로는 벽돌 모양의 다듬은 돌 대신 납작한 강돌을 그냥 가져다 쓰기도 했다.

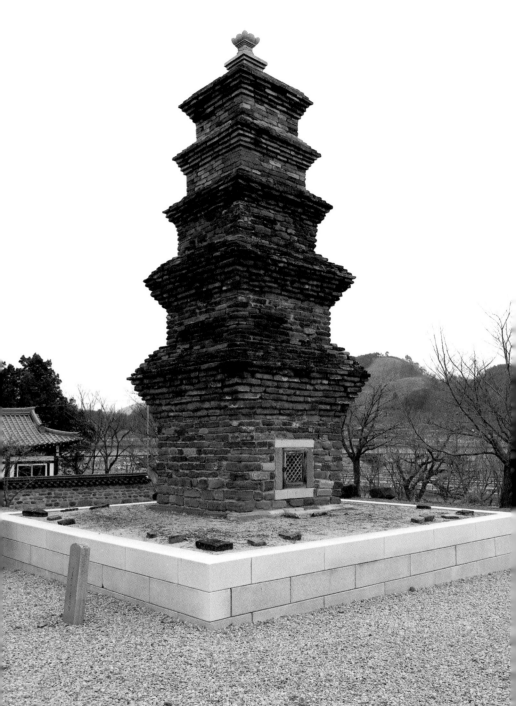

○ 현2동 오층모전석탑 전경. 오른쪽 언덕 아래로 반변천이 흐른다. 2021년 초봄

△ 당초문(唐草紋) 문양. 감실 안에 새로 모셔진 것 같은 부처님이 계신다. 2021년 초봄

△ 기단과 1층 탑신부 모습. 줄눈을 치고 군데군데 가공하지 않은 강돌들이 보인다. 2021년 초봄

1층 탑신에 감실을 내었는데 문주석(門柱石)에 유려한 솜씨로 당초문(唐草紋, 덩굴무늬)을 돋을새김하였다. 감실의 문주석에 금강역사를 조각하는 예는 있으나 당초문으로 가식한 경우는 드문 경우로 이색적이다. 감실 안에는 새로 작은 부처님을 모셨다.

1층부터 3층까지는 줄눈(벽돌이나 돌을 쌓을 때 그 주위에 모르타르를 바르거나 사춤 쳐 넣는 부분)을 두었으나 4층부터는 줄눈이 나타나지 않는다.

옥개는 일반 전탑과 같이 내쌓기와 들여쌓기를 반복하여 층급 받침을 만들고 낙수면도 이루었다. 층급 받침은 1층부터 7-8-4-4-4단으로 낙수면은 1층부터 7-6-4-4-7단이다. 이는 해체 보수하는 과정에서 원형이 바뀌었을 것으로 추정하고 상륜부(노반, 복발)도 새로 만들어 올려놓았다. 안내문에는 통일신라시대에 축조된 것으로 설명하고 있으나 다른 자료에는 고려 전기 모전석탑이라고 하고 어떤 자료에는 아예 신라 말~ 고려 초라고 표기한 것도 있다.

문제는 보수하면서 원형을 많이 잃어버렸고, 보기에도 어색하다. 새로 축성한 탑구 축대와 상륜부의 색깔이 모전석탑의 그것과 어울리지 않아 이상한 것 같았다. 4, 5층 탑신과 옥개는 1, 2, 3 층과 확연히 다른 모습이다.

△ 보수하면서 새로 축조한 4~5층. 그 아래층하고 축조한 모양이 다르다. 상륜부는 조금 이질감이 있다. 2021년 초봄

또한 영성사(永成寺)라는 신흥 사찰이 바로 옆에 있는데 본래의 사찰이 아니다. 본래의 사찰 이름은 무엇인지 알 수 없고 옛 기와 편이나 전돌들이 발견되어 옛날에는 큰 사찰이 있었을 거라는 짐작만 하고 있을 뿐이다. 현2동 모전석탑은 여러 면에서 산해리 모전석탑에 비해 규모도 작고 균형미도 그렇고, 보존 상태도 많이 미흡하다. 다만 모전석탑의 희소성 그 자체로 가치를 인정받고 있는 것 같다.

모전석탑 기행과는 관련이 없지만, 반변천을 사이에 두고 또 하나의 삼층석탑이 있어 소개한다. 현2동 오층모전석탑에서 읍내 방향으로 반변천을 건너 500m만 가면 현1동에 통일신라시대 하대에 만들어진 **당간지주**(幢竿支柱)와 **삼층석탑**이 있어 볼 만하다. 이 두 문화재는 강변 허허벌판에 상당한 거리를 두고 떨어져서 서 있다. 당간지주와 탑의 거리로 볼 때 제법 큰 가람이 있었을 거라고 추측되는데 이 역시 무슨 사찰이 있었는지는 알 수는 없다. 또한 현2동 오층모전석탑이 있던 사찰과의 관계도 알 수 없다.

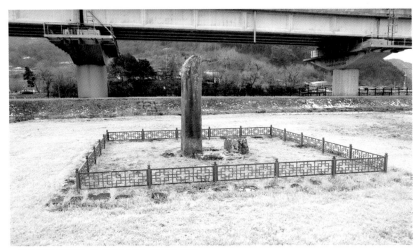

△ 당간지주. 한쪽은 사라지고 없다. 2021년 초봄

당간지주의 높이는 210㎝ 정도 되는데 투박하지만 아주 듬직하고 묵직한 느낌이다. 간대는 남아 있고 장대를 꼽는 구멍도 조각하여 깊게 파여 있다. 그러나 지주는 한쪽만 남아 있고 한쪽은 사라져 장대를 양팔로 껴안을 수 없는 형국으로 남아 있어 딱한 모습이다.

이와 상당한 거리를 두고 떨어져서 삼층석탑이 외롭게 서 있다.

가까이 가보면 석탑에 많은 조각이 있음을 볼 수 있다. 9세기 이후 탑에 많은 조각을 새겨 넣었다고 하는데 이 탑도 그런 양식을 따른 것이다. 하층 기단에 한 면을 3구(區)로 나누어 각 면에 십이지신상(十二支神像)을, 상층 기단에는 각 면에 2구씩 팔부신중(八部神衆)을, 그리고 1층 탑신에는 각 면에 사천왕상(四天王像)을 새겨 넣었다. 조각이 참 많다. 초기에는 아주 수려하게 조각된 것으로 보이나 지금은 마모상태가 너무 심해 흐릿하다.

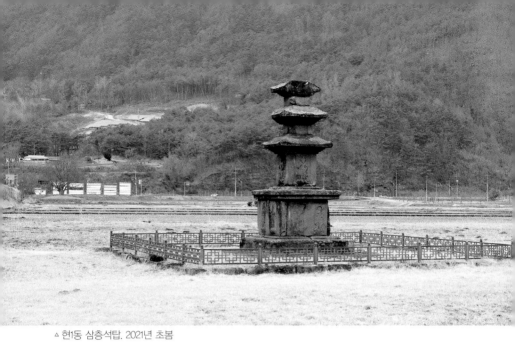

△ 현동 삼층석탑. 2021년 초봄

1층 탑신이 상대적으로 높아 균형감이 맞지 않고 3층 지붕돌은 상당 부분이 떨어져 나갔다.

△1층 탑신은 상대적으로 2, 3층에 비해 높다. 1층 탑신 각 면에는 사천왕상이 새겨져 있고 3층 옥개석은 크게 떨어져 나갔다. 2021년 초봄

△ 상하층 기단부. 하층 기단부에 12지신상을 한 면에 3구씩 배치하고, 상층 기단부에는 탱주(撑柱)를 중심으로 한 면에 2구씩 팔부신중을 조각하였다. 2021년 초봄

반변천 옆 넓은 폐사지는 황량하다. 여름철 녹음이 우거지고, 밭과 과수원이 풍성해지면 좀 나아 보이려나. 지금은 탁 트인 넓은 폐사지가 더욱 넓어 보인다. 바로 옆으로는 거대한 고가도로가 길게 뻗어 있어 한 짝이 없는 당간지주와 삼층석탑이 더욱더 왜소해 보인다.

드넓은 쓸쓸한 폐사지에 서서 '정호승 님'의 〈폐사지처럼 산다〉라는 시의 한 구절을 가슴에 새긴다.

"요즘 어떻게 사느냐고 묻지 마라

▽반변천 앞으로 왼쪽이 당간지주, 오른쪽 끝에 보이는 삼층석탑이 아득하게 보인다. 하얀 사각 구조물은 Photo Zone으로 설치해 둔 모양이다. 2021년 초봄

폐사지처럼 산다

-중략-

부디 어떻게 사느냐고 다정하게 묻지 마라

너를 용서하지 못하면 내가 죽는다고

거짓말도 자꾸 진지하게 하면

진지한 거짓말이 되는 일이 너무 부끄러워

입도 버리고 혀도 파묻고

폐사지처럼 산다"

(정호승, 〈폐사지처럼 산다〉, 《밥값》, 창비, 2010.)

글 한 줄, 말 한마디라도 거짓이 없도록 노력해야겠다. "거짓말도 자꾸 진지하게 하면 진지한 거짓말"이 되는 부끄러움이 없도록 말이다.

6 이렇게 급한 경사지에
_영양 삼지동 삼층모전석탑(三池洞 三層模塼石塔)
경상북도 영양군 영양읍 삼지리 산17

차는 영양 읍내에 접어들었다. 삼지동 삼층모전석탑으로 가려면 영양 읍내를 거쳐야 한다. 읍내 장터도, 오래된 가게들도 오랜만에 보는 이런 모습들이 뭔든지 정겹게 보였다. 구경도 할 겸해서 도반 K군에게 일부러 좀 천천히 지나가자고 이야기했다. 그래 봐야 통과하는 데 10분도 안 걸리는 짧은 거린데 보기보다 성격 급한 K군은 여지없이 서둘러 읍내를 빠져나간다. 우리가 가려는 삼지동도 읍내에서 불과 3㎞ 북동쪽에 있는 가까운 마을이라 하니, 서두를 일은 전혀 없는데도 말이다.

삼지동 삼층모전석탑의 위치는 '경상북도 영양군 영양읍 삼지리 산17번지'이다. 어디를 가나 **'산○○번지'**라는 것은 찾기가 까다롭다. 분명 가까이 다가온 것 같은데 길옆 산 위를 아무리 쳐다봐도 탑은 보이지 않는다. 우리는 일단 빈 공터에 차를 세우고 탑을 찾기 시작했다. 우측에 네댓 가구 정도가 사는 작은 마을이 있고

△ 시골 길을 따라 걷다 보면 저렇게 조그마한 이정표가 보인다. 2021년 초봄

그 뒤편으로 올라가는 길이 있는 듯하여 마을 안으로 들어갔는데 길이 분명하지 않다. 어쩔까 망설이고 있는 사이 K군이 먼저 소리쳤다.

"계세요! 계세요! 아무도 안 계세요!"
그러나 적막강산에 개 짖는 소리조차 들리지 않는다.

하는 수 없이 다시 큰길로 나와 걸어가는데 드디어 발견했다. 참으로 찾기 쉽지 않은 이정표를….

△ 이정표의 다른 한 면. 글자가 떨어져 나가고 낡아서 자세히 보지 않으면 지나치기 쉽다. 2021년 초봄

그 이정표를 끼고 산길로 들어서고 왼쪽에 사과 과수원이 이렇게 있으면, 그건 제대로 올라가는 길이다. 아마도 대사동

모전석탑 정도의 높이에 있을 것 같은 느낌이 들었다.

그래도 깨끗이 길이 나 있
고 내려다보면 삼지동 들녘
이 보여 힘들지만 지루하지
는 않다. 다가서면 탑과 함
께 산 중턱 급한 경사지에
연대암(蓮臺庵)이라는 암자(庵
子)가 있다. 연대암은 원래
있던 암자는 아니고, 그 자
리에 영혈사(靈穴寺)가 있었
다고 하고 탑도 영혈사의 탑
으로 추정한다. 돌을 채굴한

△ 이정표를 보고 산 방향으로 올라가면 왼편에 제법 큰
사과 과수원이 있다. 거의 다 다가가면 산 위로 희미하
게 삼지동 삼층모전석탑과 연대암 사찰이 보이기 시
작한다. 2021년 초봄

▽ 힘들여 올라온 보람이 있다. 이런 급한 경사지에 모전석탑이 멋지게 달라붙어(?) 있어 감탄하게 된
다. 2021년 초봄

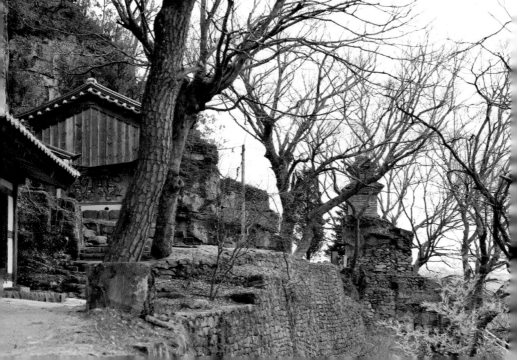

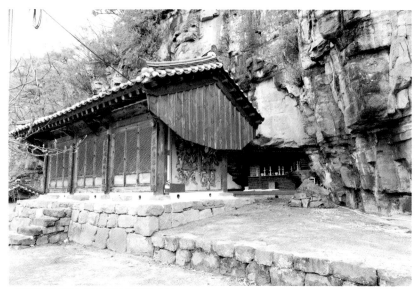

△연대암 관음전과 동굴 사찰. 2021년 초봄

▽삼지동 삼층모전석탑은 약 3m에 가까운 자연 암석을 기단으로 하여 정성 들여 축조하였다. 2021년
초봄

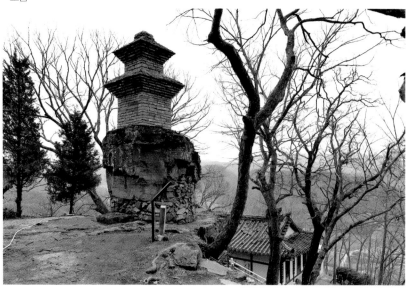

것 같은 암벽과 석굴이 바로 옆에 있다.

삼지동 삼층모전석탑은 그런대로 찾아온 보람이 있는 멋진 모전석탑이다. 터가 좁아 이렇다 할 전각이 들어설 자리도 아니고 이렇게 급한 경사지에 탑을 쌓은 이유는 무엇일까? 뾰쪽하게 튀어 올라온 커다란 암석 위에다 정교하게 벽돌 모양으로 돌을 다듬어 정성스럽게 쌓아올렸다.

원래는 3층으로 추정하나 현재는 2층으로 남아 있다. 커다란 2.9m의 자연 암석 위에 10㎝ 정도의 한 단을 만들고 1층 탑신을 올렸다. 탑의 전체 높이는 314㎝이고, 1층 탑신 중앙에 감실을 설치했다. 감실에는 가까운 시기에 모신 것으로 보이는 부처님이 한 분 계시는데, 모습도 표정도 참 특이하다. 감실의 크기는 폭 63㎝, 높이 81㎝, 그리고 안 깊이 88㎝로 제법 큰 편이다.

1층 탑신의 옥개는 6단으로 내쌓기를 했고 낙수면은 7단으로 들여쌓기를 했다. 2층은 옥개 받침이 5단이고 낙수면은 6단이다. 2층 꼭대기에 상륜부 형식을 갖추었는데 구조가 많이 변한 것으로 본다. 상륜부는 2단의 돌을 쌓고 노반과 복발만을 올렸는데, 노반 복발이 하나의 돌로 만든 것처럼 보인다.

△1층에 있는 감실과 부처님. 2021년 초봄

과거 수리 보수 시 감실에서
신라 금동불상 4구가 수습되
었다고 하나 현재는 전하지 않
고, 1998년 석탑 보수 시 석제
사리함과 사리 1과가 출토되었
다. 석제사리함은 모전석탑 계
열에서 자주 출토되고 있으며
분황사 모전석탑에서도 출토
된 적이 있다. 그리하여 이 탑
을 통일신라 이전 삼국시대에

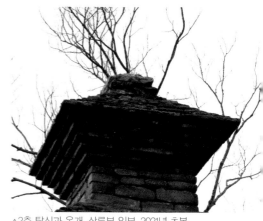

△2층 탑신과 옥개. 상륜부 일부. 2021년 초봄

축조된 것으로 보기도 한다. 보수하면서 층의 단수도 줄어들고 구조도 변
형되었지만 삼국시대 축조된 탑치고는 그런대로 잘 남아 있는 멋진 탑이

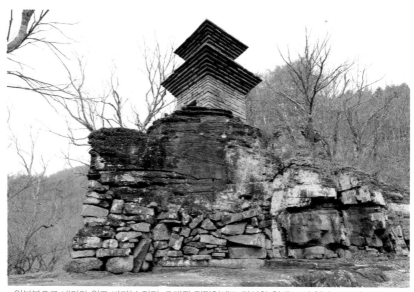

△앞부분으로 내려와 위로 바라본 전경. 오래된 전탑임에도 단아한 형태로 서 있다. 2021년 초봄

다. 석재 하나하나 정교하게 다듬어 무척 정성 들인 단아한 탑으로 평가받는다. 사진 촬영을 하거나 감상할 때 조심해야 한다. 탑이 좁다란 암석 위에 있어 한쪽 발은 들여놓을 만한 공간이 별로 없다. 벼랑 끝에서 사진을 찍어야 한다. 현재 경상북도 유형문화재 제471호이다.

삼지동(三池洞)은 이름에서 알 수 있듯이 연못 3개가 있는 동네이다. 연지, 원당지, 그리고 피대지까지 3개의 연못이 있다. 이 연못은 꼬불꼬불 흐르던 반변천(半邊川)이 어느 때인지 물길을 새로 내고 다른 곳으로 흘러가는 탓에 남아 있던 물줄기가 고립되어 생긴 연못이란다. 이렇게 보면 삼지동 삼층모전석탑도 다소 높은 산 능선에 있지만, 반변천 옆 **'강안형(江岸形) 모전석탑'**으로 볼 수 있을 것 같다. 요즘은 지자체마다 환경정비 사업에 열심이라 주민은 거의 보이지도 않는데 연못 주변으로 공원을 참 잘 꾸며 놓았다. 삼지동 삼층모전석탑에서 내려가면서 보이는 연못이 연지(蓮池)다.

▽삼지동 삼층모전석탑에서 내려다보이는 연못 연지(蓮池). 주변을 잘 가꾸어 놓은 것 같다. 2021년 초봄

영양 지역 마지막 모전석탑을 보았다. 폐탑들을 제외하고 남은 모전석탑으로는 이제 **제천 장락동 칠층모전석탑**과 **정선** 태백산 깊은 골짜기에 있다는 **정암사 수마노탑**만 남았다.

7 **태백산 깊은 곳에** _정선 정암사 수마노탑(淨岩寺 水瑪瑙塔)

강원도 정선군 고한읍 함백산로 1410

이번 여행에는 동창생인 L군이 함께했다. 일정이 너무 빡빡하여 이른 새벽에 나의 집에서 출발하여야 했는데, 군말 없이 그 시간에 우리 집까지 와 주었다. 그는 지금 자기 사업을 하면서도 노숙인 급식 봉사, 성당 봉사, 수도원 봉사 등 여러 가지 봉사활동을 하고 있으며 그 밖에도 목공예(국가 자격증도 있음)도 하고, 또 저 멀리 김포 민통선 안에서 작은 농사일도 하고 있다. 이렇게 바쁘게 사는 친구인데 이번 답사여행 이야기를 했더니 두말없이 따라가겠다는 것이다. 그것도 아주 이른 새벽 시간임에도 불구하고 나의 집까지 와서 말이다.

차가 고속도로를 벗어나고 강원도로 접어드니 봄의 산하가 아름답다. 수마노탑은 강원도 정선군 고한읍 **정암사(淨岩寺)**에 있는 모전석탑이다. 서울에서 원주, 제천을 지나 탄광으로 유명한 사북을 거쳐서 정선으로 간다. 사북(舍北), 고한(古汗)이라 하면 탄가루가 풀풀 날리는 음울하고 시커먼 탄광촌 모습을 연상하기 쉽다. 그러나 그런 이야기는 옛말일 뿐 도로니 뭐니 모든 게 깨끗이 잘 정비되어 있다. 또 하이원 리조트 같은 유명한 관광시설이 들어서 있어 탄광 마을 분위기는 찾아볼 수가 없다. 솔직히 말하면 지난번 들렀던 경북 북부 지역보다 더 개발되고 발전된 느낌을 받았다.

△ 태백산 정암사 일주문. 2021년 봄

곧이어 정암사로 향하는 414번 지방도로로 들어서면 산이 깊고 물이 맑아 무릉도원이라 불리는 정선의 아름다움을 새삼 느끼게 될 것이다.

수마노탑을 이야기하기 전에 정암사부터 살펴보자. 수마노탑으로 올라가려면 정암사 경내를 거쳐 들어가야 한다. 태백산 정암사는 함백산(咸白山, 1,573m) 정암사라고도 부르는 오대산 월정사의 말사(末寺)이다.

정암사는 신라 대국통(大國統) **자장율사**(慈藏律師)가 선덕여왕 14년(645년)에 문수보살을 친견하고 창건한 절이라고 전해진다. 다음은 삼국유사 권제4 의해제5 '자장정율'(三國遺事 券第四 義解第五 '慈藏定律')의 이야기다.

△ 정암사 경내에 들어서면 바로 앞 산봉우리에 수마노탑이 보인다. 숲에 가려 희미하지만, 산봉우리 위에 보이지 않는가? 같이 간 L군에게 "저 멀리 수마노탑이 보인다." 했더니 본인은 한사코 보이지 않는다고 한다. "마음이 곱지 않은 사람은 탑이 잘 안 보인다." 했더니 웃는다. 2021년 봄

"만년에 서울(경주)을 떠나 강릉군(江陵郡, 지금의 溟州)에 수다사(水多寺)를 세우고 머물렀는데, 꿈에 지난번 북대에서 본 것과 같은 형상을 한 승려가 나타나 말했다.

'내일 너를 대송정(大松汀)에서 만나게 되리라.'

그(자장)가 놀라 일어나 일찍 출발하여 송정에 도착하니 과연 문수보살이 감응하여 와 있었다. 그에게 법요(法要)를 물어보니 말했다.

'다시 태백산 갈반지(葛蟠地)에서 만나기를 기약하자.'

그리고 자취를 감추고 사라져 버렸다. 송정에는 지금도 가시나무가 나지 않으며, 또 새매 같은 종류도 깃들지 않는다고 한다.

자장이 태백산에 가서 찾아보니 큰 구렁이가 나무 아래에 똬리를 틀고 있는 것이 보였는데, 따라나선 사람에게 말하였다.

'이곳이 이른바 갈반지다.'

따라서 석남원(石南院, 지금의 정암사… '今淨岩寺')을 창건하고 성인이 내려오기를 기다렸다."

이 기사에 따르면 이 정암사는 약 1,400년 전에 창건된 고찰이다. 이 정암사는 **우리나라 5대 적멸보궁**(寂滅寶宮) 가운데 하나이며 부처님 진신 사리를 모신 적멸도량으로 불상을 따로 모시지 않는다. 설화에 따르면 자장

▽정암사 적멸보궁. 예쁘고 단정한 절집이다. 모신 불상은 없는 적멸보궁이다. 2021년 봄

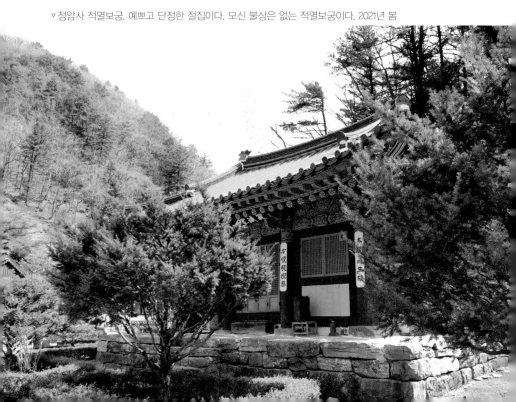

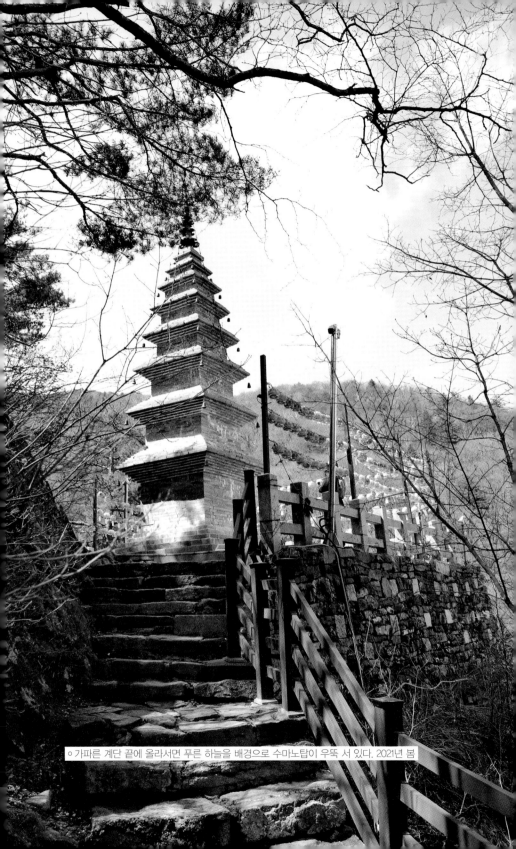

○ 가파른 계단 끝에 올라서면 푸른 하늘을 배경으로 수마노탑이 우뚝 서 있다. 2021년 봄

이 당에 들어가 공부할 때 문수보살을 친견하고 신보(神寶, 석가세존의 정골 사리, 치아, 불가사, 화엄경 등)를 전수 받았다. 이를 **수마노탑**(水瑪瑙塔)에 봉안하였다고 한다. 수마노탑은 자장율사가 진신 사리를 가지고 귀국할 때 서해 용왕이 자장의 도력에 감화하여 용궁에 데리고 가서 주었다는 마노석으로 탑을 쌓았고, 용왕이 물길을 따라 가져왔다고 해서 물 '水'를 앞에 붙여 '**수마노탑**'이라고 이름을 붙였다고 전해진다.

적멸보궁 뒤편으로 제법 가파른 산으로 올라가면 수마노탑이 하늘을 향하여 높이 서 있다. 올라가는 길은 계단으로 잘 정비되어 있어 좁고 가파르지만 어려운 길은 아니다.

이 수마노탑은 자장이 정암사를 창건할 때 만들어진 것으로 전해지지만, 학자들은 여러 가지 유물과 비교하여 고려시대 작품이라 추정한다. 그 후에도 조선조에 여러 차례 보수하였으며 최근 1972년에도 이 탑을 해체 복원한 바 있다. 1972년 해체 보수 당시에 수마노탑의 연혁과 수리 기록을 확인할 수 있는 탑지석(塔誌石)이 발견되었다. 그 밖에 청동합(靑銅盒), 은제외합(銀製外盒), 금제외합(金製外盒) 등으로 구성된 사리장엄구(舍利莊嚴具)도 확인되었다.

수마노탑은 칠층모전석탑이다. 기단은 화강암을 사용하여 6단으로 쌓았고 그 위에 다시 모전재(模塼材)로 두 단을 쌓았다. 탑신을 구성한 모전재는 회녹색의 수성암질의 석회석(안내문에는 어려운 용어로 '칼슘과 마그네슘의 탄산염인 돌로마이트'라고 쓰여 있었으며 마노는 아니다.)을 규격 있고 깔끔하게 쌓아올렸다.

△ 1층 탑신과 감실. 문비에 세로로 한 줄로 음각하여 두 짝임을 표현하였다. 2021년 봄

1층 탑신의 남쪽 면에 감실을 만들어 두었는데 한 매의 판석으로 문비(문짝)를 세웠으나, 가운데 중앙에 세로로 한 줄을 음각하여 두 개의 문비임을 표현하였다. 철제 문고리 흔적은 있으나 문고리는 없다.

옥개석은 추녀의 폭이 다소 넓은 판석을 사용하였으며 전각의 맨 끝은 경미하게 반전하였다. 풍령(風鈴)을 달았던 흔적이 남아 있는 구멍이 있을 뿐만 아니라 실제로 풍령이 많이 남아 있다. 옥개 받침은 정연하게 1층부터 7단에서 시작하여 상층으로 갈수록 한 단씩 정밀하게 줄어들어 7층 옥개는 한 단의 받침으로 하였다. 낙수면은 1층을 9단으로 시작하여 받침과 같이 균일하게 1단씩 줄어들어 7층은 3단으로 하였다. 그리고 옥개석이 다른 전탑에 비해 상대적으로 더 돌출한 느낌이다.

상륜부는 화강석 노반 위에 청동제 보륜이 오륜으로 만들어졌으며 수연(水煙) 등이 온전히 보전되어 있고, 철쇄(鐵鎖)가 4층 옥개까지 늘어져 있어

△ 수마노탑의 상층부. 상륜부 장식, 철쇄, 풍령 등이 남아 있다. 2021년 봄

장엄하게 보인다.

높이가 9m나 되고 다소 높은 산봉우리에 하늘과 맞닿아 있는 느낌이라 더욱 고준(高峻)한 자태를 보인다.

무엇보다도 상태가 양호하고 모전재도 아주 깔끔하여 잘 다듬어진 전탑이다. 온전히 남아 있는 상륜부, 풍령, 그리고 철쇄 등이 정교한 모전탑의 모습을 보여주고 있다.

보물 제410호였으나 2020년에 **국보 제332호로 승격**되었다. 너무 잘 다듬어지고 모전재가 깔끔하여 오래된 전탑 같은 고풍스런 느낌은 없으나, 깔끔하고 품격 있는 모전탑이다.

탑구(塔區)는 좁은 산봉우리에 조성되어 있어 여러 사람 서 있기도 어렵고 사진 찍기도 쉽지 않다. 근년(1972년)에 보수하였다고 하나 자세히 보면 지반이 흐트러지고 기울어 있는 것 같아 불안해 보였다. 괜한 나만의 걱정인가?

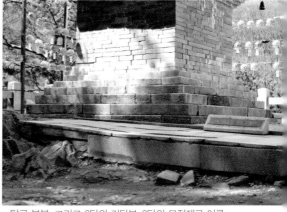

△ 탑구 부분. 그리고 6단의 기단부, 2단의 모전재로 이루어진 1층 굄 모습. 2021년 봄

여하튼 시기적으로 늦게 조성되고 여러 차례 보수되어 그런지 모르나 내가 본 모전석탑 가운데 가장 깔끔하고 정미(精美)하였다.

전탑의 북단(北端)이 여주 신륵사 다층전탑이라면, 전탑계 모전석탑의 최북단은 이 정암사 수마노탑이다. 모전석탑의 북방 한계라는 말이다.

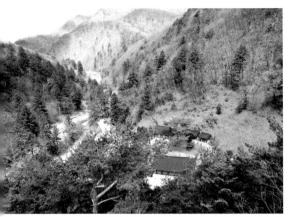

탑에서 내려다본 정암사는 계곡 가운데 이름처럼 조용하다.

멀리 태백 준령들은 서서히 녹음을 짙게 드리우기 시작하고 바람은 청량하다. 정암사 옆 계곡에는 얼음처럼 찬물이 흐르고, 얼마나 물이 맑은지 열목어가 살고 있다.

△ 수마노탑에서 내려다본 정암. 한 폭의 그림같이 아름답다. 2021년 봄

함백산(咸白山) 우거진 숲을 긴 호흡으로 들이켠다.
계곡의 물이 부서지는 소리를 듣는다.

봄이 한창인 정암사(淨巖寺)에서.

▽ 정암사 옆 계곡. 열목어 서식지라고 쓰여 있다. 2021년 봄

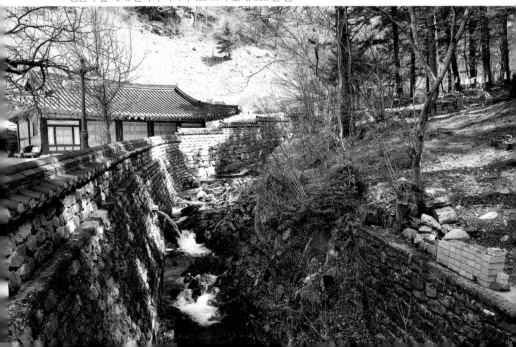

8 아파트를 배경으로

_제천 장락동 칠층모전석탑(長樂洞 七層模塼石塔)

충청북도 제천시 장락동 65-2

　제천 장락동 칠층모전석탑은 제천 시내에서 영월로 가는 도로에서 가까운 들판에 서 있다. 그래서 찾아가기가 아주 수월한 반면 주변 풍광은 딱히 내세울 만한 것이 없다. 원래는 시내와 많이 떨어진 지역이었을 것인데 시 경계가 자꾸 외곽으로 커져 나가서 거의 맞붙게 된 것 같다. 특히 장락동에 대규모 아파트 단지가 들어서면서 탑의 배경으로 한 방향은 아파트 단지뿐이다. 다행히 거리도 조금은 떨어져 있고 가로지르는 시냇물이 있

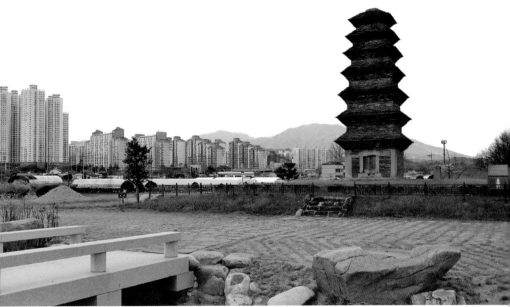

△ 북편으로 새로 생긴 아파트 단지가 병풍처럼 둘렀다. 앞에는 새로 돌다리도 놓고 작은 공원처럼 조성하여 두었다. 2021년 봄

어 그 사이에 방해물은 없고 아직은 시원한 풍경을 보여준다. 장락동 칠층
모전석탑은 지난번 만난 영양의 모전석탑들처럼 시냇가 평지에 조성되어
있고 축조 방법도 많이 닮아 있어 연대는 다소 늦으나 같은 범주에 속하는
것이 아닌가 한다.

 이곳은 원래 흔히들 **창락사지**(蒼樂寺址, 어떤 자료에는 **昌樂寺址**로 표기한 것도
있다.)라 부르기도 하였다는데, 지금은 행정구역뿐만 아니라 발굴 안내자
료 모두 **장락사지**(長樂寺址)로 표기되어 있었다. 이 지역을 주민들은 예전

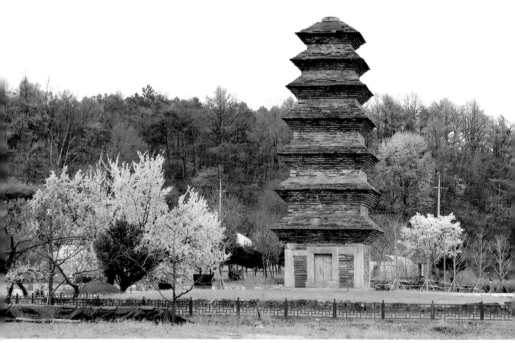

△ 남쪽 반대방향으로 촬영. 때마침 벚꽃도 피고 나지막한 언덕이 배경이 되어 훨씬 보기 좋다. 2021년 봄

부터 탑내동이라 하였다.

　탑의 경역에는 새로 생긴 장락선원(長樂禪院)이라 부르는 신흥사찰이 들어서 있다. 이 사찰은 고풍스런 칠층모전석탑과는 어떤 조화도 찾기 어렵다.

　제천 장락동 칠층모전석탑은 다소 넓고 높게 토단을 쌓고 막돌로 축대를 둘렀다. 둘레 바깥쪽에는 보호철책을 다시 둘렀으나 탑에의 접근이나 감상을 방해하는 일은 없다.

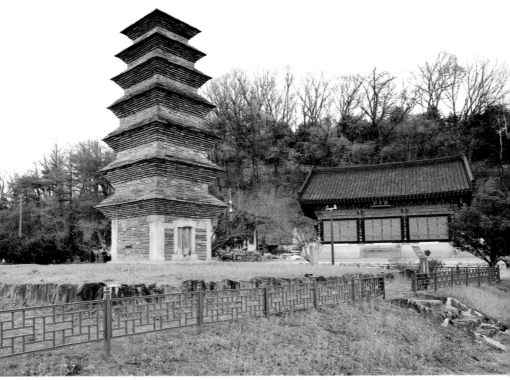

△ 동편에 보이는 이 신흥사찰이 장락선원이다. 2021년 봄

△ 기단부와 1층 감실. 왼쪽이 남면 감실이고 오른쪽이 북면 감실이다. 2021년 봄

우선 기단은 단층으로 몇 개의 자연석으로 축조하였고 1층 네 모서리에 약 1.37m 정도의 화강암 돌기둥을 세웠는데 크기와 형상이 제각각이다. 특이하게도 정면 왼쪽 기둥은 3매의 석재를 이어서 사용하였다. 또 남북 양면에 화강암으로 문설주를 세우고 이맛돌을 얹어 감실을 만들고 돌 문짝을 달았다. 모전재는 이곳에서 약 8km 정도 떨어진 용두산(龍頭山)에서 채석한 것으로 추정하는 회흑색 점판암을 사용하였다. 1층 탑신의 동서 양면은 일반 모전석탑과 같이 전체를 모전재로 쌓고 남북 양면은 기둥과 감실 사이만 모전석재로 쌓았다.

옥개는 상하 모두 층 단을 두어 내쌓기와 들여쌓기를 한 전탑 고유의 양식을 취하고 있고 추녀는 반전 없이 수평을 이루고 있으며 매우 짧다. 전체적으로는 2층부터는 급격히 체감하나 그 이상은 체감이 두드러지지 않으며 추녀가 짧아 둔중한 느낌을 받았다.

옥개의 받침은 1~3층까지는 8단, 4·5층은 7단, 6·7층은 6단으로 하였다. 낙수면의 층 단은 1층은 9단, 2·3층은 8단, 4·5층은 7단, 그리고 6·7

층은 6단이다. 상륜부는 전부 없어졌으나 7층 옥개석 정상에 낮은 노반이 남아 있음이 보였다. 자료에 의하면 노반 중심에 약 17㎝ 정도의 동그란 구멍이 있으며, 이 동그란 구멍은 찰주(擦柱) 구멍으로 해석하고 있다.

최근 1967년에 수리 보수가 있었는데, 6·25전쟁 이후의 손상과 일제 강점기 때의 도굴 때문에 1층과 2층의 남측 모서리가 심하게 훼손된 것을 보수하기 위하여 수리하였다고 한다. 예전 자료 사진을 보면 1층과 2층 모서리와 7층 옥개가 많이 훼손된 것을 볼 수 있다.

이 탑은 조탑의 형식이나 모전재 가공 수법으로 보아 신라 말이나 고려 초에 축조된 것으로 본다. 전탑 옆으로 장락사지 발굴이 현재도 진행되고 있고 발굴을 완료한 지역도 있어 어수선하다. 안내판을 보니 삼국시대부터 통일신라, 고려시대, 그리고 조선시대 건축물

▲ 상층부와 상륜부 노반. 2021년 봄

유구가 남아 있다고 했다. 장락사는 건물 유구 발굴 결과 신라시대에 출발하였으나, 통일신라를 거쳐 고려시대에 가장 융성하였고 조선시대에 와서 완전히 사라진 것으로 파악되고 있다.

탑도 탑이지만 주춧돌이 드러난 폐사지를 둘러보는 것도 새삼 흥미롭다. 지금은 아무도 없고 바람에 쓰러진 안내판만 여기저기서 나뒹굴고 있었다.

△장락사지 발굴현장. 사진 촬영을 위해 서 있는 자리 뒤편이 장락사지 건물지와 발굴현장이다. 여기 보이는 주춧돌과 건물터는 안내판에 '장락사지 7, 8 건물터'라고 기재되어 있다. 발굴 당시 기초 내부 흙 속에서 나온 기와 편 등으로 보면 장락사 최초 건물터로 파악하고 있다. 삼국시대 및 통일신라 시대 건물터라고 한다. 주춧돌 위에 올려놓은 목재는 어디에 쓰려는 것인지 알 수 없고 안내판은 뿌리가 뽑혀 나뒹굴고 있다. 2021년 봄

답사여행의 고수는 입장료를 내고 들어가는 크고 유명한 사찰보다 폐사지를 즐겨 찾는다고 한다. 탑 하나만 덩그러니 남아 있는 인적 끊긴 폐사지를 둘러보는 것은 '쓸쓸함을 즐기는 그 역설'에 있는 것이 아닌가 한다.

9 석탑인 듯 아닌 듯 _제천 교리 모전석탑(提川 校里 模塼石塔)

충청북도 제천시 청풍면 교리 산16

제천 시내에서 교리로 가는 길은 '청풍호로(淸風湖路)'라고 불리는 82번 지방도로인데, 지금 이 시기에는 특별히 아름답기로 유명한 길이다. 길 양옆으로는 전부 벚나무들이다. 이 길은 흩날리는 벚꽃 잎을 맞으며 푸르고 깊은 청풍호와 함께 달리는 시원한 꽃길이다.

평상시 이 계절에는 청풍호에 관광객이 많이 몰려 혼잡하다는데 오늘따라 번잡하지는 않다. 제천 사람들은 청풍호를 단연코 **'청풍호'**로 부르지만, 반면에 충주 사람들은 충주댐 때문에 생긴 호수이기 때문에 모두 **'충주호'**라 불러야 한다고 한다.

그런데 충주호든 청풍호든 우리가 찾아가고 있는 제천 교리 모전석탑은

▽ 제천 관광정보센터가 있는 곳에서 촬영한 청풍호(淸風湖) 전경. 2021년 봄

이 길을 따라 내려가다, 왼편 금수산(錦水山) 자락으로 올라가면 된다고 들었다.

사전에 자료들을 찾아보니, "찾아가기가 쉽지 않다.", "외진 곳이라 들어가기가 어렵다." 등등 여러 글들을 읽은 바 있어 조바심이 나기 시작했다. 하지만 실제로는 이번에 가보니 찾기 어려운 길도, 그렇게 험한 산길도 아니었다. 안동 대사동 모전석탑을 찾아가는 길하고는 비교도 되지 않는다.

맛있는 제천 원조 떡갈비 집에서 늦은 점심을 먹으며 다시 지도를 검색했다. 지도를 보니 교리 모전석탑으로 올라가는 큰길가에 제천 관광정보센터라는 것이 보였다. 그래 바로 이거다. 여기 가면 무료 주차장도 있고 길 안내를 받을 수 있으리라….

식사 장소에서 관광정보센터까지는 차로 10분 정도 거리에 불과하다. 센터 앞에 차를 주차하고 들어가 교리 모전석탑 가는 길을 여쭈어 보았더니 직원분이 얼마나 친절하게 가르쳐 주시는지 완전 감동이었다. 설명이 끝난 후에도 따라 나오기에 어디로 가시는가 했더니 그게 아니라 큰길까지 나오셔서 직접 우리에게 상세히도 설명해 주셨다.

더 감동적인 것은 답사를 마치고 내려와 차를 가지러 갔는데 우연인지 그분이 나와 계셨다. 그분은 "찾아가기 어렵지 않으셨나?" 또 "답사는 잘하셨나?" 하고 상세히 물어봐 주셨다.

관광정보센터 앞 큰길을 건너니 바로 이정표가 있다. 여기서 불과 600m 정도라니 차는 정보센터 앞에 주차해 두고 우리는 걸어서 가기로 했다. 산길로 접어들어 '청풍월드니스 글램핑장'이 보이면 거기까지는 가

△ 제천 관광정보센터에서 나와 큰길 건너, 제천 방향으로 500여m 올라가면 이렇게 커다란 이정표가 있다. '제천교리방단적석유구'라고 표기되어 있다. 2021년 봄

지 말고 왼쪽 산책로로 접어들어, 조금만 걸어가면 왼쪽 계곡 커다란 바위 위에 교리 석탑이 희미하게 보인다.

계곡 길로 접어들면 오른쪽으로 교리사지(校里寺址)라는 폐사지가 나오는데 산세 깊은 곳에 있는 폐사지라 더욱 형태가 망가져 있다. 폐사지 위로 소나무 같은 많은 나무들이 자라고 있어 그 뿌리와 폐사지 석조물이 함께 뒤엉켜 절터는 흔적마저도 찾기 어렵다. 다만 무너져 내린 축대 흔적과 주변에 기와 편이 사방에 흩어져 있어 건물터였음을 가르쳐 주고 있을 뿐이다. 거기서 나온 기와 편 등을 보고 고려시대 절터라고 학자들은 말한다. 교리(校里)라고 함은 향교가 있는 마을이라는 뜻이기 때문에 본래의 이 절 이름과는 연관이 없고 사실은 이름을 알 수 없는 폐사지일 뿐이다. 여기서 서남쪽으로 50m 정도 몇 걸음을 더 옮기면 바로 교리 모전석탑이 나온다.

교리 모전석탑은 모전석

△ 교리 모전석탑이 있는 금수산(錦水山) 자락으로 올라가는 산길. 2021년 봄

△ 교리사지의 무너진 축대. 나무들이 빽빽이 자라 폐사지와 뒤엉켜 있다. 2021년 봄

△ 교리사지에 흩어져 있는 기와 편. 2021년 봄

탑이라고 자신 있게 말하지 못하고 '**제천 교리 방단석조물**(提川 校里 方壇石造物)' 혹은 한 걸음 더 나아가 '**제천 교리 방단적석유구**(提川 校里 方壇積石遺構)'라는 이름으로 불린다. 석탑으로 보기에는 훼손 정도가 너무 심하고 정확한 건립 경위가 밝혀진 게 없어 '모전석탑'이 아니라 그냥 보편적인 용어로 방단석조물 또는 방단적석유구라고 부르는 듯하다. 실제로 이정표나 안내문에도, 심지어 지도에도 제천 교리 방단석조물 또는 교리 방단적석유구라고 표기되어 있다.

일제 강점기인 1942년에 발간된 《**조선보물고적조사자료**(朝鮮寶物古蹟調査資料)》에 의하면 "얇게 잘려진 석편을 겹친 칠층탑으로 높이는 2장 5척(약 7.5m)이고 부근에 기와 편이 흩어져 있고 사지(寺址)로 일컬어진다."라고 기술되어 있다고 한다. 그리고 어느 마을 주민의 증언에 의하면 일제 강점기 때만 해도 탑이 남아 있었다고 하였으며, 동네 주민들은 그곳을 '**탑골**'이라 부르며 불공도 드렸던 곳이라고 증언하였다고 한다. 그리고 모전석탑의 축조 방식이 많이 드러나고 있어 모전석탑일 것이라고 추정

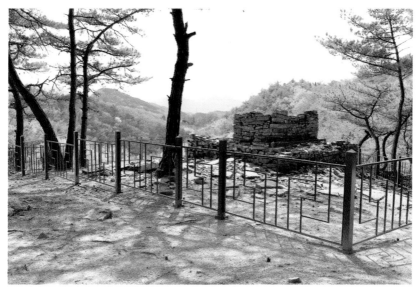
△ 교리사지 모전석탑. 교리사지에서 왼편으로 올라서면 바로 보인다. 2021년 봄

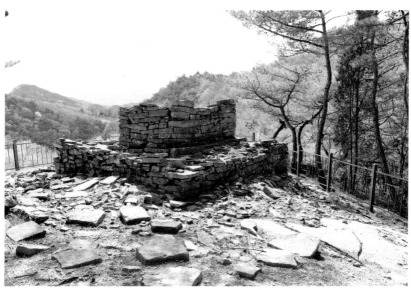
△ 금수산 깊은 자락에 자리 잡았다. 탑 뒤편은 낭떠러지다. 2021년 봄

할 수가 있다. 다만 도굴로 인하여 대부분이 파손되고 모전석재가 유실되어 방단 형태의 적석유구로만 남아 있어 **'방단석조물'** 또는 **'방단적석유구'**라고 지칭되고 있다. 인근에 있는 교리사지를 보거나, 이야기한 기록들을 감안하면 모전석탑의 유구로 보는 것에 무리는 없는 듯하다.

거대한 암반 위에 1.1m 정도의 기단을 형성하였는데, 9단 정도가 된다. 그 위에 탑신 고임을 두고 1층 탑신을 쌓아올렸는데 탑신 내부에도 같은 모양의 돌을 쌓아 넣어 공간이 없다. 화강암재의 석재를 잘라 축조하였는데, 크기가 제각각이며 특히 모서리 돌은 중앙부 돌보다 다소 크다. 기

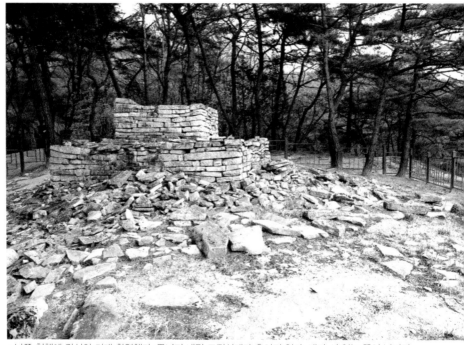

△ 남쪽 철책에 간신히 기대 촬영했다. 무너져 내린 모전석재가 흩어져 있다. 내가 서 있는 쪽이 낭떠러지 절벽이라 석재가 더 많이 유실되었다. 2021년

단 폭은 410㎝, 탑신 폭은 210㎝ 정도이다. 기단부나 탑신이 많이 훼손되었고 1층 위로는 다 사라져 상부 구조를 알 길이 없다. 북동쪽 면은 더 많이 파괴되었고 서쪽 면도 일부분만 남아 있다. 주변에 탑의 잔해로 보이는 석재가 많이 떨어져 있고 석재가 절벽 아래로 상당히 유실되어 더욱 안타깝게 하고 있다. 파손이 심하여 상부 구조를 전혀 알 수도 없고 층수도 알 길이 없다.

산 중턱 은밀한 곳에 축조한 안동의 대사동 석탑과 유사하고, 커다란 바위 위에 조성한 탑의 모양새는 영양 삼지동 모전석탑과 유사하다. 강과 인접한 평지에 조성된 모전석탑에 비해 가람 배치에서 벗어나 산간 암반 위에 세워진 모전석탑은 규모가 작고 대부분 고려시대에 축조된 것으로 알려져 있다. 옆에 있는 교리사지에서 확인되는 기와 편의 사용 시기와 비교

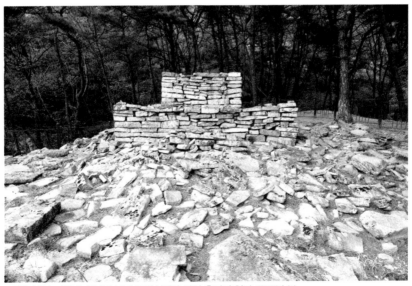

△ 서쪽 부분 기단부. 무너져 내린 모전석재가 많이 흩어져 있다. 2021년 봄

해서 고려전기에 축조된 모전석탑으로 추정하고 있다.

그나마 예전 자료와 비교해 보니 올라가는 길도 많이 좋아졌고. 모전석탑 둘레에는 보호철책을 새로 설치하여 어느 정도 석재의 유실과 훼손을 막고 있었다. 북동 면은 공간이 있어 사진 찍고 감상하기가 용이하나 반대편 철책 바로 뒤로는 발 디딜 공간이 없는 낭떠러지라 사진을 찍을 수도, 제대로 볼 수도 없다. 많이 위험하다.

교리사지 방향에서 올라와 금수산(錦水山) 중턱에서 탑과 함께 내려다보는 경치는 가슴을 탁 트이게 한다.

경주 분황사에서 출발한 나의 제1형식 모전석탑 기행은 이로써 모두 끝이 났다. 경주를 뒤로하고 군위, 안동, 영양을 거쳐 정선, 제천까지 우리나라 전탑과 제1형식 모전석탑(전탑계 모전석탑)은 어느 정도 형태가 남아 있는 것까지 모두 포함하였다.

탑도 탑이지만 탑이 있는 곳은 모두 아름다운 자연과 함께하는 곳이다. "자연 속에서 다양한 자극을 경험하는 것 이상 좋은 스승이 없다."라고 하니 이렇게 탑을 찾아 산속을 헤매는 것도 여러 가지로 좋은 일 아닐까 한다.

내려가는 길은 봄 햇살이 너무 강렬해서 실눈을 뜨고 걸어야 했다.

알 듯 모를 듯 옛 선사(禪師)의 **선시(禪詩)** 한 편을 여기에 소개하며 마무리를 할까 한다.

옳거니 그르거니 상관 말고
산이든 물이든 그대로 두라
하필이면 서쪽에만 극락세계랴
흰 구름 걷히면 청산인 것을.

是是非非都不關 (시시비비도불관)
山山水水任自閑 (산산수수임자한)
莫間西天安養國 (막간서천안양국)
白雲斷處有靑山 (백운단처유청산)

아미타여래의 극락정토는 안락세계(安樂世界), 서방정토, 아미타정토, 아미타극락정토, 극락정토, 등으로 다양하게 불린다고 한다. 안양국(安養國)도 그중 하나이다.

4장

제2형식 모전석탑, 석탑계 모전석탑 (石塔系 模塼石塔) 기행

1 시간이 멈춘 듯한 마을, 탑리에서

_의성 탑리 오층모전석탑(塔里 五層模塼石塔)

경상북도 의성군 금성면 오층석탑길 5-3

아침부터 종일 비가 내렸다. 봄비가 마치 여름철 장맛비처럼 굵고 거세다. 하필이면 이런 날을 잡았는지 새벽부터 의성 탑리에 도착할 때까지도 비가 그치지 않는다. 비 오는 날 답사는 그런대로 운치가 있어 나쁘지는 않으나 사진이 문제다. 요즘 카메라는 어느 정도 생활 방수는 된다지만 장대비 속에 그대로 가지고 다닐 수는 없다. 카메라를 수건으로 감싸 쥐고, 또 우산을 쓰고 하는 것이 여간 불편한 게 아니다. 사실 탑리 오층모전석탑 방문이 처음은 아니다. 처음이 아니니 별다른 감흥이 있겠냐고 하겠지만 여행은 같은 곳에 다시 가도 오히려 기분이 넉넉하고 편안해서 좋은 때도 있다.

제2형식 모전석탑(석탑계 모전석탑) 기행의 첫 번째 답사지로 의성 탑리 오층모전석탑을 선택했다. 이 탑을 첫 번째 탐방지로 선택한 이유는 목탑–전탑–석탑의 모든 구성요소를 다 가지고 있는 특수성을 가진 **제2형식 모전석탑**(석탑계 모전석탑)**의 대표**이며 **기념비적인 탑**이기 때문이다. 제1형식 모전석탑(전탑계 모전석탑)의 탐방은 분황사 모전석탑에서 시작했듯이 제2형식 모전석탑의 탐방은 의당 의성 탑리 오층모전석탑에서 시작해야 한다고 생각한다.

탑 주변을 제법 널찍하고 작은 공원처럼 예쁘게 단장해 두었다. 원래는 남쪽 뒤로 바싹 붙어 금성면사무소가 있었는데 금성면의 북쪽, 천주교 금성교회 옆으로 옮겨 가서 여유가 생겼나 보다. 국보(제77호)의 위엄이랄까

주변 정비도 잘되어 있고 주차장도 완벽하다. 주차장은 탑이 있는 안쪽 구역 내에도 있고 바깥쪽에는 대형버스도 주차할 수 있는 큰 주차장이 별도로 있다. 우리는 비가 오지만 일부러 바깥 구역에 주차했다. 차는 내 외부 주차장을 통틀어 우리 차밖에 없었다.

△ 탑리 오층모전석탑 앞에 있는 마을 전경. 참 오래된 사진관과 다방이 보인다. 2021년 늦은 봄

여기서 내려 탑이 있는 펜스를 따라 골목길로 들어서면 시간이 멈춘 듯한 탑리의 오래된 마을이 있다. 탑으로 들어가는 정문 큰길에 들어서면 60~70년대에나 볼 수 있는 가게들이 있는데 다방, 철물점, 그리고 지독히도 오래되어 보이는 사진관도 있다. 이 사진관과 비교하면 영화 '8월의 크리스마스'에 나오는 군산 '초원사진관'은 훨씬 근대적이고 고급스럽다고 할 수 있다. 이렇게 향수 가득한 골목을 뒤로하고 문 안으로 들어서면, 바로 앞 낮은 토단 위에 서 있는 탑리 오층모전석탑을 정면으로 마주하게 된다.

탑의 뒤편으로는 예쁘게 남아 있는 탑리여중이 있다. 폐가도 많고 마을도 나이가 들어 학생들이 많이 줄어들었을 것이다. 이날도 학생이 있는지 없는지 쥐 죽은 듯 너무 조용했다. 그래도 내가 탑 주위를 돌아보고 있으니 교복 입은 여학생 둘이 교정 사이로 비를 맞으며 뛰어가는 모습이 보였다.

"아~ 그래도 다행이네, 학생이 제법 있나 봐."라고 일행이 이야기할 정도로 조용하다. 탑리여중의 네이버 공식자료에 의하면 전교 학생 수 24명에 선생님 9명의 초미니 학교라고 한다.

탑 주위로 철책을 둘렀지만 다가가 자세히 보는 데는 큰 지장이 없다.

물론 이 탑과 같이 있었을 사찰의 이름은 기록도 없고 전해지는 말도 없다. 오히려 이 탑 때문에 동리 이름이 탑리로 되었을 뿐이다.

이 탑의 전체적인 모습은 전탑 양식으로 만든 석조 오층탑이다. 안산암

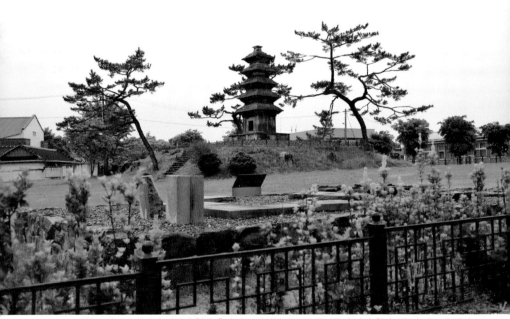

△대형 주차장에 내리면 이렇게 철제 울타리로 막혀있어 조금 돌아들어 가야 한다. 탑 뒤 예쁘게 생긴 건물이 탑리여중이다. 고즈넉한 마을도 둘러볼 수 있어 오히려 득이다. 2021년 늦은 봄

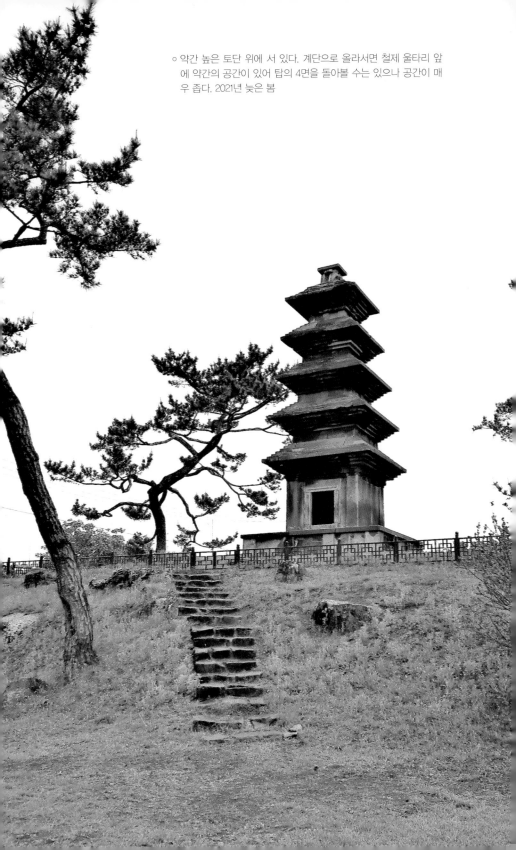

○ 약간 높은 토단 위에 서 있다. 계단으로 올라서면 철제 울타리 앞에 약간의 공간이 있어 탑의 4면을 돌아볼 수는 있으나 공간이 매우 좁다. 2021년 늦은 봄

으로 다듬어 만든 분황사 탑을 모델로 하여 상대적으로 강한 석재를 조각하여 만든 걸작 모전석탑이다.

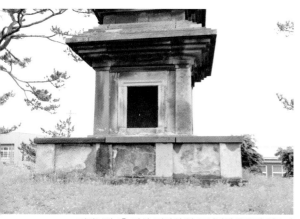

기단부는 여러 개의 장대석으로 구축된 지대석에 여러 장의 판석으로 면을 구성하였다. 각 면에 양 우주(隅柱)와 두 탱주를 별석으로 만들었고, 또 그 위에 여러 장의 판석을 깔아 갑석을 만들었는데 부연(副椽, 탑의 기단 갑석 하부에 두른 쇠시리)은 없다. 이 판석 위에 한 단의 고임돌을 놓아 탑신을 받치고 있

△ 기단부와 1층 탑신. 기단의 양 모서리에 우주가 있으며 중앙에 탱주 2주가 있다. 감실에는 아무것도 없고 문비(문짝)도 없다. 2021년 늦은 봄

다. 8세기에 성행했던 전형적인 신라 석탑의 기단부 형식이 여기서 비롯되었다. 문비(門扉, 문짝)는 유실되었고 문주(門柱, 문기둥)에는 2중 윤곽선이 양각되어 있다.

1층 탑신에는 목탑과 같은 모양으로 별석으로 기둥을 세우고 기둥머리(주두, 柱頭)를 표현하였다. 4개의 우주는 **민흘림기둥 형식**을 보이고 있어 시각적 안정감을 주고 있으며 기둥머리에 내반(內反)

△ 기둥머리(주두, 柱頭)에 내반된 곡면이 표현되었다. 기둥은 위로 갈수록 좁아져 시각적 안정감을 준다. 2021년 늦은 봄

된 곡면이 표현되었음은 다른 탑에서 볼 수 없는 세밀하고 특이한 기법이다. 4면에 감실이 있는 분황사 모전석탑과 달리 감실은 남쪽으로 한 면만 만들었다. 2층 이상에는 양 우주와 중앙에 하나의 탱주만 있다.

> "민흘림기둥은 기둥의 두께가 위로 갈수록 좁아지는 형태로 시각적 안정감을 준다. 이런 기둥은 원통형 기둥보다 사각형 기둥에 주로 쓰인다. 우리나라에서는 미륵사지 석탑, 정림사지 석탑 등 초기 석탑의 사각으로 표현된 기둥에서 이러한 기법을 볼 수 있다."

<div align="right">(강우방·신용철, 《탑》, 솔, 2003.)</div>

△옥개 부분. 받침은 물론이고 낙수면도 층 단이 이루어지도록 조각한 큰 돌을 결구하여 옥개를 이루며, 전탑의 모습을 답습했다. 교체 부재도 눈에 띈다. 2021년 늦은 봄

옥개석 윗부분의 경사면을 매끄럽게 흘러내리게 하지 않고 전탑과 같이 층급을 두었다. 옥개 부분은 여러 개의 석재를 결구하여 받침과 낙수면을 별개로 구성하였는데 아랫면은 5단씩 받침을 대고 낙수면은 6단의 층 단을 이루었다. 이는 전탑의 모습을 답습한 것이다. 추녀 끝은 약간의 반전을 두었다. 그 밖에 단층기단, 감실, 석재를 잘라서 쌓아 올린 점 등에서 전탑의 계승을 찾아볼 수 있다.

상륜부는 노반만 있고 다른 탑들처럼 복발 이상은 모두 훼손되었다.

이와 같이 석탑식 넓은 기단을 가지고 있으며, 탑신부의 기둥은 목탑의 기둥에서 볼 수 있는 민흘림기둥 형식에 주두(柱頭)까지 있다. 또한 지붕의 구조는 층 단을 이룬 전탑의 모습을 표현하여 석탑, 목탑, 그리고 전탑의 3가지 형식

△ 상륜부. 노반이 희미하게 보인다. 2021년 늦은 봄

을 고루 갖추고 있는, **석탑 연구에 있어서 매우 중요한 탑**이다.

이 탑의 건립연대에 대해서는 고선사지 삼층석탑이나, 감은사지 삼층석탑 이후 조성된 700년 전후의 탑이라는 견해도 있으나, 탑의 형식상 특징들이 오히려 이보다 약간 앞선 7세기 중반을 전후한 시기로 보는 것이 유력하다고 한다. 이 탑의 형식은 수도 경주로 오히려 역류하여 9세기 이후 성행한 신라 석탑의 원형이 되었다.

2012년부터 2016년까지 대대적인 보수공수가 있었다. 부실한 석탑 부재를 교체하였는데, 새로 교체한 석재가 아직 색깔이 선명하여 여러 곳에서 눈에 띈다. 교체하고 남은 부재들은 탑의 한편에 전시해 두었다. 탑을 자세히 보면 아마추어인 내가 보기에도 빈틈없이, 견고하고 매끈하게 석조부재가 교체된 것으로 보인다. 공이 많이 들어간 문화재 보수 공사가 아니었던가 생각한다.

이 탑에 대하여 우현 고유섭(又玄 高裕燮) 선생은 "규격의 정연함과 조법의 청명함과 형태의 아장(雅壯)함이 무릇 추상(推賞)할 만한 작품이다."라고

△ 보수하면서 교체한 석재들을 이렇게 정리해 두었다. 2021년 늦은 봄

△ 교체한 부재들의 색깔이 기존의 것과 달라 티가 좀
나지만 견고하고 튼튼하게 보수된 것 같아 보인다.
탑의 보수에 공이 많이 든 것 같다. 2021년 늦은 봄

하였다. 말이 고식이라 어렵지만 참 대단한 탑이라는 것을 느낄 수 있게 해주는 말씀이다.

비는 오고 어수선하지만 소위 말하는 답사여행의 '무드'는 한층 깊다. 방수 신발이라 해서 구입했는데 신발 안에 물이 들어 질겅거린다. 이렇게 많은 비에는 속수무책이다.

카메라 물기를 닦아냈다. 그리고 옷을 대충 털어 말리고 우리는 다음 행

선지인 의성의 깊은 숲속, 빙계계곡으로 떠났다.

2 경북팔승지일(慶北八勝之一) 빙계계곡에서
_의성 빙산사지 오층모전석탑(氷山寺址 五層模塼石塔)
경상북도 의성군 춘산면 빙계리 916

의성 탑리에서 **빙산사지 오층모전석탑**이 있는 **빙계계곡(氷溪溪谷)** 초입
까지는 차로 15분도 안 되는 가까운 거리다. 탑리에서 남동쪽으로 8km 정
도의 짧은 거리에 탑리 오층모전석탑과 아주 닮은꼴의 빙산사지 오층모전
석탑이 있다.

빙산사지가 있는 계곡, 빙계계곡이 이렇게 멋진 곳인지 이번에 처음 알
았다. 계곡은 무척 깊고, 숲은 우거지고, 그리고 물이 얼마나 맑은지 색깔
조차 초록이다. 누가 만든 말인지는 모르나 경북 지방의 명승지 8곳을 경
북팔승(慶北八勝)이라 이름 붙였다. 그리고 그 가운데 으뜸인 경북팔승지일
(慶北八勝之一)이 바로 이 빙계계곡(氷溪溪谷)이라 하였다.

빙산사지 오층모전석탑에 가기 위해 이 계곡 초입에 들어서면 **빙계서원**
(氷溪書院)이 먼저 보인다. 주차장도 텅 비어 있고 멋진 서원을 보고 그냥
지나치지 못해 잠시 들렀다. 자세히 들여다보니, 최근에 복원한 서원이라
그런지 고풍스런 맛은 없지만 단정하고 깨끗한 모습이다. 의성 장천에 있
던 것을 선조 33년(1600년)에 이곳 빙계리로 이건하였다고 기록되어 있고,
대원군 서원 철폐령으로 훼철되었다가 최근 2002년에 복원공사를 한 것
이 지금의 모습이라 한다. 처음에는 조선 초기 문신 모재 김안국(慕齋 金安

國)을, 나중에 회재 이언적
(晦齋 李彦迪)과 서애 류성룡
(西厓 柳成龍) 등을 합쳐 봉향
하였다고 한다.

△ 빙계계곡. 멀리 무지개다리가 보인다. 계곡은 깊고 물
도 맑다. 2021년 늦은 봄

　여기서 빙계계곡에 들어서
면 길이 좁고 빙산사지 근처
에는 마땅히 주차할 공간도
없다. 빙계서원 근처에 차를
두고 웬만하면 걸어서 올라
가기를 권한다. 가는 길이 절경이라 걷는 것이 오히려 더 즐거운 일이다.
올라가다 보면 빙계계곡 안내도가 있는데 자세하게 잘 그려놓아 찾기는
어렵지 않다. 이 지역에는 탑 이외에 유명한 두 명소가 있다. 하나는 여름

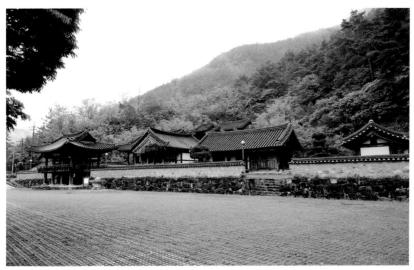
△ 빙계서원(氷溪書院) 전경. 2021년 늦은 봄

에도 차가운 바람이 나오고 얼음이 언다는 **빙혈**(氷穴)이고, 또 하나는 겨울에도 따뜻한 바람이 나온다는 신비한 **풍혈**(風穴)이다. 뒤에 오시는 답사객은 꼭 들러보시기 바란다.

여하튼 즐거운 길을 따라 올라가다가 '빙계상회'가 나오면 이 가게를 끼고 왼편으로 꺾어 언덕배기 마을 뒷산으로 올라가야 한다. 조금만 오르면 바로 꽤 넓은 부지가 나온다. 큰 절벽이 있는 빙산(氷山)을 배경으로, 또 앞으로는 계곡 방향을 향하여 빙산사지 모전석탑이 서 있다.

△ 빙계서원에서 계곡을 따라 오르다가 이 '빙계상회'를 끼고 왼편으로 올라오면 빙계사지 오층모전석탑을 만닐 수 있다. 2021년 늦은 봄

빙산사(氷山寺)는 언제 창건하여, 언제 폐사되었는지는 정확히 알 수는 없다. 탑 주위에 붕괴된 기단과 석축, 그리고 각종 석재들이 흩어져 있어 빙산사지가 아닌가 한다.

삼국유사 권제3 탑상제4 전후소장사이(三國遺事 券第三 塔像第四 前後所將舍利)를 보면

"또 경오년(庚午年, AD 1270) 강화에서 개경으로 환도할 때의 난리는 임진년 때보다 더 허둥지둥한 모습이었다. 십원전의 감주(監主)로 있던 고려의 선사 심감(心鑑)은 죽음을 무릅쓰고 부처 어금니 상자를 몸에 지니고 나와 삼별초의 난을 피했다. 이 사실이 대궐에 알려지자 그 공로를 인정하여 크

게 상을 주고 이름 있는 절로 옮겨 살게 하였는데, 지금은 **빙산사**(氷山寺)에 살고 있다. 이 이야기는 그분 대선사 각유(覺猷)에게 직접 들은 것이다 (今住氷山寺, 是亦親聞於彼)."라고 기술되어 있다.

따라서 명찰 빙산사로 비정할 만한 다른 마땅한 곳이 없으므로 학자들은 이곳을 빙산사지로 추정한다. 그리고 나서 조선조 이르러 임란 후에 폐사되었다고 전할 뿐이다.

처음 보는 사람들은 "탑리 석탑하고 뭐가 다르지?" 하고 생각할 정도로 많이 닮아 있다. 여러 가지로 많이 비슷해서 빙산사지 오층모전석탑은 가까이에 있는 탑리 모전석탑의 아류, 혹은 모작이라고 평가 받는다.

다만 높이가 8.15m로, 높이 9.6m인 탑리 오층모전석탑에 비해 크기는 상대적으로 좀 작다는 것을 바로 알 수 있다.

△탑의 근처에 석축의 흔적이 있다 했다. 탑 근처에 여러 석축과 석재들이 흩어져 있다. 2021년 늦은 봄

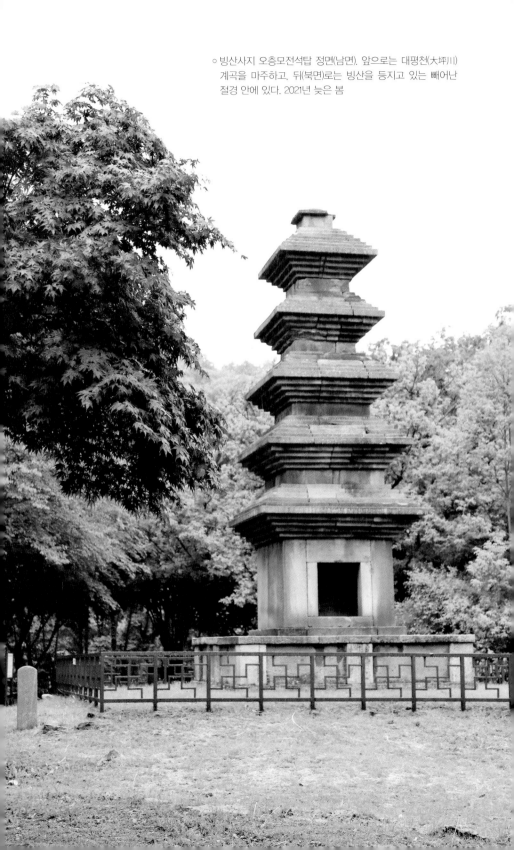

○ 빙산사지 오층모전석탑 정면(남면). 앞으로는 대평천(大坪川)
계곡을 마주하고, 뒤(북면)로는 빙산을 등지고 있는 빼어난
절경 안에 있다. 2021년 늦은 봄

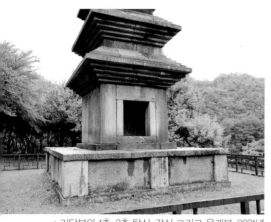

△ 기단부와 1층, 2층 탑신. 감실 그리고 옥개부. 2021년
늦은 봄

크기가 일정치 않은 여러 개의 장대석으로 지대석을 만들고 그 위에 또 여러 개의 돌로 기단을 축조하였다. 기단의 우주(隅柱)는 크고 둔중하며, 우주 사이에 탱주(撑柱)를 1매씩을 돌려 각 사분면을 두 개로 양분하였다. 이 우주는 탑리의 것처럼 위는 좁고 아래는 넓다.

탑리 오층석탑은 탱주가 둘인 데 비해 이 탑은 하나의 탱주로 이루어져 있어 우주와 탱주 사이의 폭이 넓다. 그 위에 갑석은 8매석으로 덮고 부연은 따로 두지 않았다. 탑신의 고임으로 한 단의 별석이 놓여있다. 1층 탑신은 남면 좌우에 별석의 우주를 세우고 감실을 만들

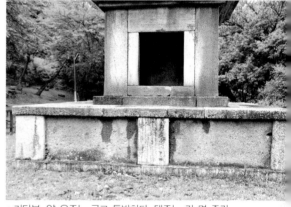

△ 기단부. 양 우주는 굵고 투박하다. 탱주는 각 면 중간에 하나만 배치했다. 2021년 늦은 봄

었다. 감실은 크게 만들었는데 문비를 달았던 흔적이 있다. 전면에 머릿돌과 문지방돌을, 좌우에는 문설주를 세웠다.

1층 탑신 측면은 우주(隅柱)의 표현이 없으나, 2매석으로 되어 있어 정면

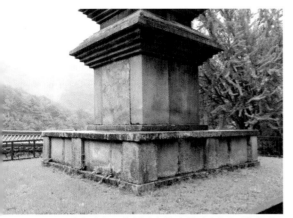

△탑의 기단부 1층 북면과 측면. 앞면이나 후면을 똑바로 바라보면 측면이 2매석으로 되어 있어 정면과 정 후면에서 보면 우주로 보인다. 2021년 늦은 봄

에서 보면 우주로 보인다.

2층 이상에서는 탑리 오층 모전석탑과 달리 우주가 생략되고 그냥 여러 개의 별석으로만 되어 평평하다. 옥개석의 층급 받침은 4단으로 여러 개의 별석으로 하였고, 낙수면의 층 단은 모두 5단이다. 옥개는 매우 단정하고 정교하게 조각되었다.

1층 탑신에 비해 2층부터는 탑신이 급격히 줄어들어 큰 체감을 보인다. 상륜부 역시 대부분 유실되었고 노반만 남아 있다. 시기적으로는 탑리 오층 모전석탑보다 늦은 9세기경에 축조된 것으로 보고 있다.

△4, 5층 탑신과 옥개부, 그리고 노반만 남겨져 있는 상륜부. 2021년 늦은 봄

1973년에 해체 복원한 바 있으며 금동제 사리함, 녹유리 사리병 등 사리구 일체가 수습되었다. 국립중앙박물관에 소장되어 있다.

이 탑은 국보에서 보물로 강등된 기구한 기록도 보유하고 있다. 1958년

8월 우리나라 국보를 지정할 당시에는 국보로 뽑혔다가, 1963년 1월 다시 보물 제327호로 재 지정되었다고 한다. 탑리의 오층모전석탑에 비해 여러 면에서 상대적으로 부족하다는 데서 그리된 것이 아닐까 한다.

　한마디로 이 빙산사지 오층모전석탑은 탑리 모전석탑의 영향을 많이 받은 탑이다. 그 외양이 매우 닮아있으나, 규모가 작아지고 부분적으로 생략되고 간소화되어 조금 부족해 보이는 탑임이 틀림없다. 그러나 이 빙산사지 석탑도 균형감이 아주 짜임새 있고, 전체에 흐르는 소박한 아름다움

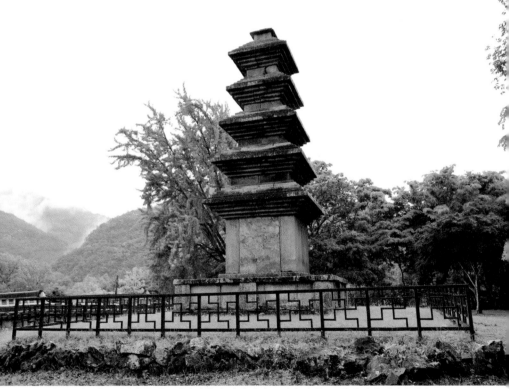

△ 빙산사지 오층모전석탑 후면(북면)에서 촬영. 비가 내리고, 멀리 산에는 구름이 낮게 내려와 있다. 오늘같이 우중충한 날은 폐사지의 쓸쓸함이 한층 더 깊다. 2021년 늦은 봄

은 매우 훌륭하다고 평가 받는다.

위치한 장소가 탑리처럼 동리 한복판에 있는 것이 아니라, 앞뒤 좌우 어느 방향으로도 빼어난 자연 풍광과 함께하고 있어 감상하는 사람들이 더 좋아할 만하다. 오늘처럼 비가 내리는 날 아무도 없는 폐사지에 홀로 서서 탑을 바라보며 감상하는 것은 무엇과도 바꿀 수 없는 소중한 추억이다.

여름날 산은 깊어 안개 자욱하고, 마을은 인적이 끊겨 적막하다.

3 아카시아 꽃향기 맡으며
_구미 죽장동 오층모전석탑(竹杖洞 五層模塼石塔)
경상북도 구미시 선산읍 죽장2길 90

내비게이션은 믿을 바가 못 된다. '구미 죽장동 오층석탑'이라고 설정하니, 탑 근처까지는 잘 인도해 주다가 갑자기 골목길 안으로 몰아간다. 또 급기야는 차 한 대도 비킬 수 없는 산길로 끌고 간다. 차가 밭고랑에 빠질 듯하고 돌아가기도 힘든 진퇴양난의 순간이 다가와 할 수 없이 멈춰 섰다. 그리고 조그만 공터가 있어 간신히 차를 밀어 넣었다. 이제부터는 걸어서 가야 간다. 밭 사이로 난 산길로 올라가는데 코끝을 찌르는 향기가 가득하다. 양옆을 바라보니 아카시아 꽃이 주렁주렁 만개하였다. 길가 빈터에는 벌통 또한 잔뜩 놓여 있다. 방향은 놓쳤지만 나쁘지만은 않은 길 안내다. 절 앞에 다다르니 커다란 포장도로가 있고, 주차장도 번듯하게 있다. 그런데 왜 우리는 엉뚱한 산길을 더듬어 올라왔는지.

'구미 죽장사지'인가, '선산 죽장사지'인가?

△ 죽장동 모전석탑으로 올라가는 길. 이런 길을 자동차가 다니는 길이라고 내비게이션은 우긴다(한심). 아카시아가 많아 꽃향기가 진동하고 구석에는 벌통이 많이 보였다. 2021년 늦은 봄

△ 죽장사지 앞에 제대로 된 길이 있다. 왼편에 정비된 주차장도 있다. 2021년 늦은 봄

 자료마다 다른데 '**구미**(선산) **죽장사지**' 혹은 예전 책을 보면 '**선산 비봉산**(飛鳳山) **죽장사지**' 이렇게도 표기한 것도 있다. 구미가 커져 나가면서 선산군(善山郡)이 구미시에 합쳐졌다. 그래서 지금은 구미 죽장동 오층모전석탑으로 되었다. 행정구역 이름이 바뀐 탓이다.

 여하튼 "동국여지승람 권제29, 선산불우 조에 '죽장사(竹杖寺)'를 실은 점으로 본다면 조선조 개국 90년(성종 12년, 1481년)까지도 사관(寺觀)이 있었던 듯하나 전승(傳承) 불명이다…(고유섭, 《조선탑파의 연구(하) 각론편》, 열화당, 2010.)"라고 하였으니 죽장사가 명찰로 여기에 존재하였던 것은 틀림이 없는 것 같다. 남아 있는 거대한 탑이나 근처 넓은 지역에서 발견된 석재 와편 등을 보면 이곳에 큰 사찰이 있었음을 보여주고 있다.

 신증동국여지승람 권지29 선산도호부 불우(新增東國與地勝覽 卷之二十九 善

△종무소. '죽장사시민선원'이라는 현수막이 걸려 있다. 2021년 늦은 봄

山都護府 佛宇)에 다음 내용이 있다.

"죽림사 죽장사 모두 비봉산에 있다(竹林寺 竹杖寺 俱在飛鳳山)."

1954년 법당을 새로 짓고 절 이름을 **법륜사(法輪寺)**로 개칭하였다. 또 그 뒤 대웅전과 요사채 등을 지으며 또 한 차례 중창이 있었다. 그리고 비봉산의 봉황이 깃드는 성스러운 곳이라는 뜻으로 **서황사(瑞凰寺)**로 명칭을 바꾸면서 예전 지도에도 서황사로 나타나기도 한다. 그러나 여전히 죽장사로 주로 통용되는 듯하고 종무소에도 '**죽장사시민선원**'이라고 현수막을 걸어 두었다.

뭐가 뭔지 이름조차 복잡하게 얽혀있다. 그러나 탑은 지명이나 사찰이 어찌 되었든 천년의 세월이 흘러도 지금까지 여기 있었고 앞으로도 여기

있을 것이다. 이 장엄한 오층모전석탑은 구미 죽장동 죽장사지에 있는 모전석탑 자체로 살아갈 뿐이다.

때가 또 초파일이 얼마 남지 않아 연등이 탑을 둘러싸고 있어 멀리서 보면 탑을 많이 가리고 있다. 그래도 보는 순간 엄청 크다는 것을 느낄 것이다.

높이 10m로 우리나라 오층탑 가운데서는 가장 높다. 이중기단(二重基壇)

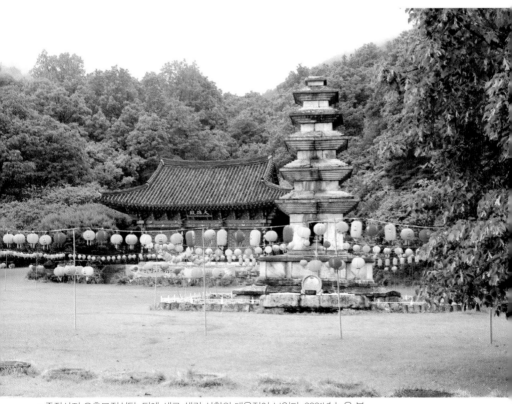

△ 죽장사지 오층모전석탑. 뒤에 새로 생긴 사찰의 대웅전이 보인다. 2021년 늦은 봄

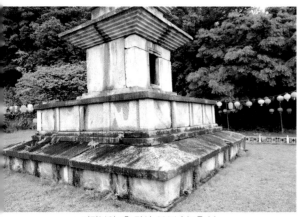

△ 기단부와 1층 탑신. 2021년 늦은 봄

에 5층 탑신을 세웠는데, 기단부터 상륜부까지 100여 개의 석재를 결구하여 만든 엄청남 규모의 장대한 모전 석탑이다. 예전 자료 사진에 의하면 기단부가 많이 붕괴한 사진을 볼 수 있는데, 1968년 조사 후 국보로 지정되었고 보수되어 지금의 모습을 보인다. 기단부는 18장의 큰 돌을 깔았고 그 위의 면석은 14장의 널돌(판석)로 둘렀다. 그 위 갑석은 18장의 널돌을 얹었는데 사면(斜面)이 있다. 2단의 고임 위에 마련된 상층 기단에는 우주와 각 면에 3주의 탱주를 표현하였다. 해체 수리할 당시 기단부에 많은 변화가 있었던 것으로 파악한다. 실제 보기에도 석재의 색깔이 다른 것을 끼워 넣은 것이 보인다.

또 2단의 고임을 만들고 그 위에 1층 탑신을 올렸다. 그리고 남쪽 면으로 감실을 내기 위해 6매의 돌로 조립하였다. 감실 입구에는 각지고 둥글게 문틀

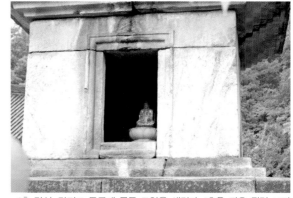

△ 1층 감실. 각지고 둥글게 문틀 모양을 새겼다. 1층은 좌우 뒷면 그리고 앞면 3장의 총 6매의 돌로 조립되었다. 2021년 늦은 봄

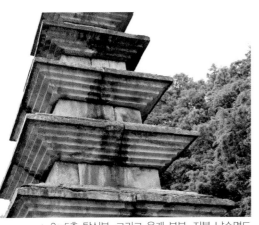

△ 2~5층 탑신부. 그리고 옥개 부분. 지붕 낙수면도 층 단을 만들어 전탑 모양으로 표현하였다. 처마에는 낙수 홈을 음각하여 빗물이 탑 안쪽으로 스며들지 않게 했다. 2021년 늦은 봄

모양을 새겼으며 문비를 달았던 작은 구멍의 흔적은 있으나 문비는 없다. 감실 안은 가로 66㎝, 세로 107㎝로 아주 크고 넓다. 새로 모신 부처님이 있다. 탑신에 우주의 표현은 없어 밋밋하다.

1층 옥개석은 4장의 돌로 구성하였고, 2층 이상의 지붕돌은 2~4매의 돌로 조립하였다. 옥개 받침은 6-5-4-3-3단으로 줄어들고 낙수면은 7단부터 5~6단의 층 단을 두었다. 상륜은 역시 훼멸되어 노반만 남아 있다.

기단부와 탑신의 형태에 비추어 전형적인 통일신라 석탑의 모습을 보이나 옥개 부분의 낙수면은 층 단을 가진 모전석탑의 한 형식을 보여주고 있어, 제2형식 모전석탑(석탑계 모전석탑)으로 분류한다. 의성 탑리 오층모전석탑으로부터 더욱 신라 정형 석탑에 가까운 형태로 발

△4~5층과 상륜부. 4층 탑신과 옥개석은 모두 3매석이고 받침은 3단이다. 낙수 홈도 음각되어 있다. 5층은 탑신은 2매석이고 옥개는 통돌로 되어 있다. 상륜부는 노반만 있다. 2021년 늦은 봄

전한 모습이 보인다. 탑의 전체적인 모습은 웅장하고 안정감이 있으며, 힘이 있어 보인다. 국보(제130호)급 모전석탑으로서의 위엄이 있다.

연등도 많이 달려 있고, 평일인데도 차가 올라오고 불자님들도 보인다. 적막감이 흐르는 다른 폐사지의 모전석탑과는 분위기가 사뭇 달랐다. 탑돌이 하시는 불자 분이 계셔 기다렸다 사진 찍고, 또 기다렸다 하느라 시간이 좀 많이 지체되어 서둘러 내려왔다.

비 그친 산길을 걸어 내려오니 풀냄새, 나무 냄새가 더욱 진동한다. 멀리 벌통 지키는 개들의 울음소리가 메아리가 되어 크게 울린다.

4 논밭의 한가운데 석탑이 있다
_구미 낙산동 삼층모전석탑(洛山洞 三層模塼石塔)
경상북도 구미시 해평면 낙산리 837-1

죽장동 오층모전석탑에서 나와 동남쪽 선산군 해평면 방향으로 약 13㎞ 정도 멀지 않은 거리에 낙산동 삼층모전석탑이 있다. 선산 읍내를 지나 낙동강을 사이에 두고 동서로 나누어져 있으나 이 역시 선산군이 구미시로 흡수되면서 구미 낙산동 삼층모전석탑이 되었다. 선산군이 지금은 비록 구미시에 편입되었지만 조선 중기까지만 해도 큰 행정구역이었다. 신증동국여지승람 권지29 선산도호부(新增東國輿地勝覽 卷之二十九 善山都護府)를 보면 선산은 군(郡), 현(縣)보다 더 큰 도호부(都護府)로 나온다.

세월 따라 모든 게 바뀐다.

△ 신록이 우거진 산 아래 논밭이 있고 그 가운데 탑이 서 있다. 2021년 늦은 봄

선산 읍내에서 나와 낙동강을 건너는 일선교를 지나 시골 길을 약 3㎞
정도 가면, 구미시 낙산동이 나오는데 마을 논밭 가운데 생각보다 아주 멋
진 모전석탑이 홀로 서 있다.

탑의 남쪽으로는 나지막한 산이 있고 마을 앞에는 큰 들이 펼쳐져 있
다. 마을에는 군데군데 축사가 있고, 마을 주민들의 일하시는 모습이 간
혹 보인다. 생각보다는 황량한 시골 마을이 아니다. 마을 어귀 길가에 주
차하고, 산 능선을 바라보면 논밭 사이에 우두커니 탑 하나가 내려다보고
있다.

처음에는 황량한 논밭에 서 있는 것 같았는데 다가가면 다가갈수록 주

변 정리가 잘 되어 있어 답사객이 감상하기에 별다른 불편은 없다.

산의 능선을 타고 아늑한 들녘에 서 있는 모습이 그런대로 안정감이 있다. 낙산동 삼층모전석탑은 현지 자리 배치가 특이하다. 동남으로는 산의 언덕이 다가서고 서북으로는 광활하여 탑이 마치 마을을 등지고 서 있는 것 같은 느낌을 받았다. 탑의 뒤쪽에 공간을 많이 확보해서 그런가 보다.

역시 주변에 연화문 수막새를 비롯한 많은 기와 편과 토기류가 발견되고 있어서 큰 사찰이 있었을 거라고 짐작은 하지만, 폐사지는 거의 흔적을 남기지 못하고 경작지로 변했다. 당연히 폐사지의 이름도 전승하지 못하였다.

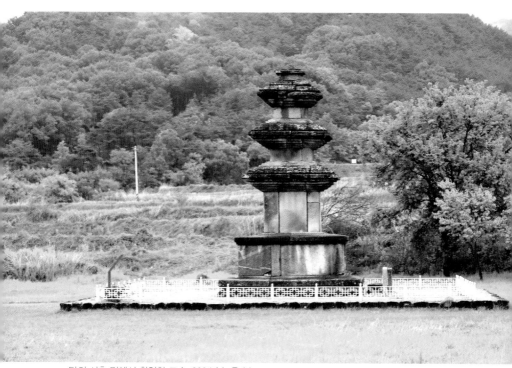

△탑의 서측 면에서 촬영한 모습. 2021년 늦은 봄

의성 탑리의 모전석탑이 오리지널이고 가까이에 있는 빙산사지 모전석탑이 카피라면, 구미 죽장동 오층모전석탑은 오리지널이고 낙산동 삼층모전석탑은 카피로 볼 수 있을 것이다. 죽장동 오층모전석탑은 국보이고 이 낙산동 삼층모전석탑은 보물(제469호)이다. 층수가 낮은 것 빼고(3층탑)는 인근에 있는 국보 죽장동 오층석탑과 많이 닮아 있음을 단번에 알 수 있다.

거의 방치된 상태로 십 수 세기를 견디어 온 석탑은 1968년 보물로 지정된 뒤 해체 보수하여 현재에 이르고 있다. 기단의 일부가 땅에 묻혀 있었고 석재가 손상된 부분도 있었지만 비교적 온전한 상태로 보전되어 왔다.

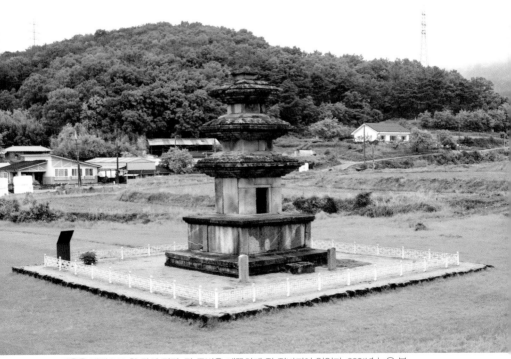

△마을을 배경으로 한 탑의 정면. 탑 주변은 깨끗하게 잘 정비되어 있었다. 2021년 늦은 봄

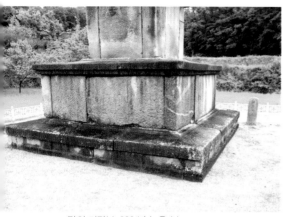

△ 탑의 기단부. 2021년 늦은 봄

삼층석탑임에도 높이가 무려 7.2m로 상당한 무게감이 있다. 통일신라시대의 전형적인 양식인 이중기단(二重基壇) 위에 3층의 탑신을 올린 형태다. 장대한 지대석 위에 하층 기단은 면석 8장으로 둘렀고 양 우주가 있으며 각 면에 3주의 탱주도 새겼다. 완만한 경사의 갑석 위에 호형(弧形)과 각형(角形)으로 2단 고임을 새겨 상층 기단을 받치고 있다. 상층 기단 면석에는 양 우주와 2주의 탱주가 새겨져 있다. 상층 기단의 갑석은 4매석의 널돌로 결구되어 있으며 아래에 부연(副椽, 탑 기단의 갑석 하부에 두른 쇠시리)이 있다.

상층 기단 갑석 위에도 둥근 호형(弧形)과 각형(角形)의 2단의 고임돌로 1층 탑신을 받치고 있다. 1층 탑신 남면에 감실을 내었는데 문비는 없고 감실 입구 내부의 양측 상하에 둥근 구멍만 남아 있다. 1층 탑

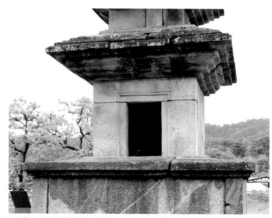

△ 1층 탑신과 옥개부, 감실. 2021년 늦은 봄

신은 네 귀퉁이에 돌기둥을 세우고 그 사이에 1매씩 면석을 세워 축조하였다. 감실은 죽장동 오층모전석탑과 많이 비슷하나 문지방돌이 없다. 남면은 감실 조성을 위해 2매의 돌을 위아래로 놓아 면석으로 삼았다. 2층 이상의 탑신은 여러 장의 돌로 만들었는데 역시 우주(隅柱)는 새기지 않았다.

옥개석은 이 탑이 큰 탑이라 여러 매로 구성하였고 낙수면은 전탑과 같이 여러 단의 층 단을 이루고 있다. 옥개 받침은 1층과 2층은 5단이며 6단 째가 처마이다. 3층은 4단이며 5단 째가 처마이다. 옥개의 낙수면 역시 여러 개의 층 단을 이루어 모전석탑의 모습을 보이

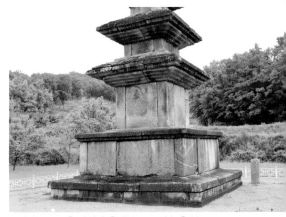

△ 기단부. 1~2층 탑신과 옥개부. 2021년 늦은 봄

는데, 층 단이 얇고 날렵하여 경쾌한 모습이다. 낙수면의 층 단은 1층이 7단, 2층이 6단, 그리고 3층이 5단으로 되어 있다.

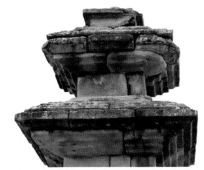

△ 3층 탑신과 옥개부 및 상륜부. 2021년 늦은 봄

상륜부는 역시 하나의 돌로 만들어진 노반만 남아 있고, 노반 상면에 각형 받침이 있고 그 위에 복발의 받침인 원형 받침 한 단이 조각되어 있다.

각 부재의 결구한 수법이나 기단부 구조 및 옥개석의 수법으로 볼 때 통일신라 전성기인 8세기 전기의 작품으로 추정한다.

오래된 동리나 깊숙한 산기슭을 걸어 내려오는 것은 탑을 감상하는 것만큼 즐거운 일이다.

이제 시내로 돌아가 잠자리를 찾아야 할 시간이다.
해가 질 무렵이라 어두워지기 시작한다. 제법 굵은 빗방울이 후드득 쏟아져 갈 길을 재촉한다. 깊고 유현(幽玄)한 골짜기를 서둘러 빠져나간다.

5 우렁길을 따라가다
_안동 하리동 삼층모전석탑(下里洞 三層模塼石塔)
경상북도 안동시 풍산읍 우렁길 51

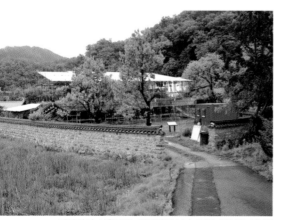

△ 예안이씨 시은고택. 대대적인 보수 공사 중이다. 길 안내를 따라오다 보면 보인다. 이 근처에 적당히 주차하고 탑을 찾아보면 된다. 2021년 늦은 봄

오늘 처리하지 않으면 안 되는 무슨 중요한 일이라도 있는 것처럼 우리는 서둘러 새벽에 일어났다. 여유 있게 다녀도 될 텐데 왜 스스로를 이렇게 옭아매는지. 아침 식사는 식당 문을 여는 제일 이른 시간에 맞췄다.

하리동은 안동 구 시가지

를 기준으로 보면 하회마을 방향으로 차로 30분 정도 되는 거리에 있다.

또 하리동 삼층모전석탑은 풍산 읍내에서는 풍산천을 사이에 두고 조금 떨어져 있는 조용한 하리동 우렁길에 있다.

△ '우렁길 51'로 가는 이정표가 전신주에 매달려 있다. 이 전신주 밑에서 풍산천 반대쪽의 조그마한 산 아래를 내려다보면 보인다. 2021년 늦은 봄

길 이름이 아주 멋지다.
'우렁길…'

이 우렁길을 따라가다가 지금 대대적인 보수 공사 중인 예안이씨 시은고택(禮安李氏 市隱古宅)이 보이면 그 근처에 차를 두고 탑을 찾아보면 된다.

이정표는 전신주에 매달려 있다. 길을 따라 올라가다 보면 동리 뒷산 아

△ 탑 왼쪽 집들은 지금 비어 있다. 오른편 집들도 사람들이 계시는지 모르나 인기척은 없다. 2021년 늦은 봄

래 집들이 듬성듬성 서 있고 그 사이에 탑이 보인다. 탑을 찾아다니는 횟수가 늘어나 이제는 근처만 가면 어디쯤 있는지 느낌이 조금 온다. 그냥 그렇다는 말이다.

마을 집들 사이에 있다 하여 찾기가 어려울 줄 알았는데 그렇게 어려운 정도는 아니다.

서글픈 것은 탑 주변의 집들

△다가서면 이런 모습이다. 잡초가 우거지고 빈집들 사
이에 있다. 2021년 늦은 봄

은 빈집들이 대부분이다. 탑의 왼편 두 집은 주인이 떠난 지 오래되었는지 문은 다 떨어져 나가고 마당에는 잡초가 무성하다. 쓰다 버리고 간 가재도구가 사방에 흩어져 있어 아침인데도 들여다보기가 선득하다.

그러니 탑 주위는 오죽하겠는가. 우거진 잡초는 무릎까지 올라오고, 어제 내린 비로 풀마다 물기를 먹고 있어 탑 주위를 몇 번 서성거렸더니 무릎 아래 바지는 다 젖어 버렸다.

탑은 고려 전기에 축조된 것으로 보고 있으니 오래된 탑이다. 그리고 탑만 있었을 리 없으니 근처에 사찰이 분명 있었을 것이다. 그러나 아무런 이름도 흔적도 남기지 못하고 폐사되었다. 그 자리에 사람들은 집도 짓고 경작도 하고 수 세기를 살아왔다. 그러나 이제는 반대로 사람들이 집을 버리고 떠나니 또 탑만 혼자 남게 생겼다. 마치 집과 함께 버려진 느낌이 들어 쓸쓸하다. 경상북도 유형문화재 제107호로 지정되어 있다.

인근에 또 다른 경상북도 유형문화재 제108호로 지정된 **안동 하리동 삼층석탑**이 있어, 이 일대가 제법 큰 폐사지였던 것으로 추정한다. 이 안동 하리동 삼층석탑(안동시 풍산읍 하리리 56)은 일반적인 신라 석탑의 양식을 가진 고려시대 석탑으로, 지금 우리가 찾아보고 있는 이 하리동 삼층모전석탑과는 그 형태가 다르다.

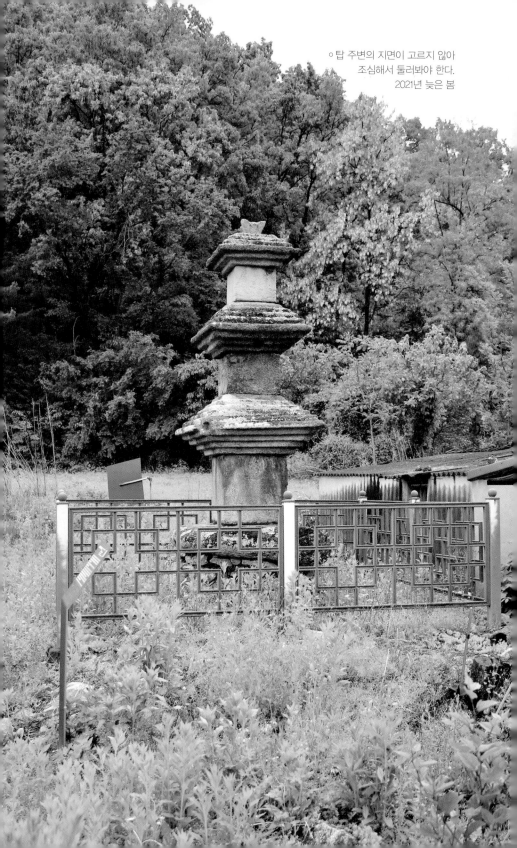

○ 탑 주변의 지면이 고르지 않아
조심해서 둘러봐야 한다.
2021년 늦은 봄

△ 기단부 덮개돌. 거의 다듬지 않은 자연석을 이용한 것처럼 보인다. 2021년 늦은 봄

자연 암석으로 기단을 만들고 삼층탑을 쌓았다. 탑의 전체 높이는 3.2m이다. 사람 머리만 한 둥근 큰 돌을 모아 기단을 놓고 그 위에 네 모서리를 둥글게 처리한 **커다란 덮개돌**(大盤石, 대반석)을 갑석으로 이용했다. 갑석치고는 상대적으로 너무 크다. 이 덮개돌은 너비 1.62m이다. 이런 자연석 기단 위에 탑신을 올린 형태의 모전석탑은 안동, 영양 지역에서 본 적이 있다.

1~3층의 탑신은 통돌로 올렸으며 우주나 감실 등 아무런 표현이 없는 밋밋한 사각형 통돌을 다듬어 만들었다.

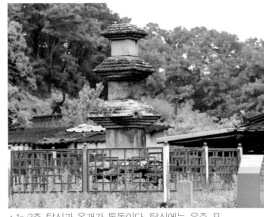

△ 1~3층 탑신과 옥개가 통돌이다. 탑신에는 우주 표현도 없다. 2021년 늦은 봄

옥개석 역시 하나의 통돌을 깎아 만들었는데 받침이나 낙수면의 계단식 층 단은 비교적 잘 새겨져 있다. 모전석탑으로 불리는 이유를 알 수 있을 것 같다. 1층의 받침은 4단, 2층의 받침은 3단, 3층의 받침은 2단으로 체감하였다. 옥개석은 각층 낙수면 맨 위에 고임이 있어 마치 층 단이 하나 더

있어 보이는 특이한 형태이
다. 또 다른 설명으로는 낙
수면 맨 위층 단을 고임으로
보지 않고 그냥 낙수면 층
단으로 보아 1층에 5단, 2층
에 4단, 3층에 3단의 각형
층 단으로 조출되어 있다고
설명하는 자료도 있어 애매
하다.

△ 옥개 부분 확대. 이끼가 촘촘히 붙어 있다. 낙수면을
계단식 층급으로 새겨 전탑의 모양을 흉내 내었다. 따
라서 이 탑도 제2형식 모전석탑으로 분류한다. 2021년
늦은 봄

통일 신라 전성기 작품에
비해 옥개석은 두터워지고 받침의 수는 줄어들어 뭉툭한 느낌이다. 그리
고 생략이 많아 정제되고 세련된 맛이 없
다. 상륜부는 아무것도 없으나 다만, 활짝
핀 연꽃 모양을 장식하여 앙화석을 흉내 낸
듯하였다.

△ 3층 탑신과 옥개 그리고 상륜부.
옥개 부분의 층 단 이외 고임도
표현하였고 상륜에는 연꽃 모양
의 장식을 얹어 놓았다. 2021년 늦
은 봄

많은 것이 생략되고 단출하다. 어느 동
리 뒷산에도 있을 법한 친근하고 소박한 탑
이다. 얼마나 오랜 시간 동안, 얼마나 많은
사람들이 부처님의 공덕을 빌고 또 빌었을
까?

지금은 하나둘씩 집도 버리고 탑도 버리
고 떠나가는 시절이 되어 버렸다. 그리고

또 이제는 찾아오는 사람은 얼마나 더 있을까?

탑은 마을 안에 조용히 숨어 지낸다.

6 내 자리는 어디에

_음성 읍내리 오층모전석탑(邑內里 五層模塼石塔)

충청북도 음성군 음성읍 읍내리 840-3

남아 있는 제1형식 모전석탑(전탑계 모전석탑)의 최북단이 제천 장락동 모전석탑이라면, **제2형식 모전석탑의 최북단**은 충북 음성 읍내리 오층모전석탑이다.

이 탑을 찾아가기 전에 먼저 음성향교부터 들렀다. 향교 앞에는 새 길이 나고, 그 길은 제법 높은 언덕에 있어서 거기서 내려다보면 음성 읍내가

△음성향교(陰城鄕校) 전경. 음성향교는 조선 명종 14년(1560년)에 창건한 유서 깊은 향교이다. 2021년 늦은 봄

가지런히 보인다.

탑을 찾아가는데 향교에
먼저 들른 것은 다른 사연이
있어서다.

원래 읍내리 오층모전석탑
은 해방 직후까지만 해도 바
로 이 향교 앞 들판에 서 있
었다. 향교 앞 들판의 사찰
은 폐사되었고 탑만 덩그러
니 남아 있었다. 그 자리는
향교에서 수봉초등학교로

▲ 향교 앞 길 건너 수봉초등학교로 내려가는 길. 왼쪽 지
붕이 보이는 사찰이 묘정사(妙淨寺)이다. 2021년 늦은 봄

가는 사이에 있는 밭 가운데였다고 전한다.

지금은 향교 가까이에 묘정사(妙淨寺)라는 새로 들어선 사찰이 있는데 예
전부터 있던 사찰은 아니다. 예전의 모전석탑이 있었던 사찰의 이름은 모
르고 이 언덕에서 기와 편과 자기 편(磁器 片)이 발견되고, 낮은 축대가 남
아 있어 사찰이 있던 곳으로 추정할 뿐이다.

이 길을 따라 내려오면서 예전의 사찰 흔적을 찾아보려 했지만, 집들
이 들어서고 담장이 둘러져 있어 그 흔적을 나의 실력으로는 찾기가 힘
들었다.

여하튼 이 향교 밭에 있던 탑은 무슨 연유로 그렇게 하였는지 모르지만,
1946년 5월에 향교 가까이에 있는 수봉초등학교의 교장 이철세라는 분이
학교 교정으로 옮겼다. 그리고 1995년에 탑을 현재 위치인 설성공원(雪城
公園) 음성군 향토자료문화센터(무슨 공사 중인지 탑 뒤로는 높은 철제 울타리가 있

△ 철제 울타리가 자꾸만 사진 촬영에 방해된다. 2021년 늦은 봄

었다.) 옆으로 또 한 차례 이전하였다.

단층 기단은 2매의 석재를 지대석으로 깔고 결구하여 사각형으로 지대
를 만들었다. 지대석 중앙에 사각형으로 높은 몰딩을 새기고 다시 낮은 사
각의 받침을 만든 다음 기단 면석을 안정감 있게 올렸다. 한 층의 기단에
는 양쪽으로 우주를 표현했다. 또 한 장의 판석으로 갑석을 올렸는데 부연
(副椽, 탑 기단의 갑석 하부에 두른 쇠시리)을 달았다. 갑석 윗면에는 한 단의 각형
받침도 마련하여 탑신을 받치고 있다. 1층은 4면에는 감실(龕室)의 흉내만
내었고, 주변에 어떤 장치나 다른 조각이 없어 매우 단순하다.

탑신은 통돌을 얹었는데 그나마 이사를 많이 다닌 탓인지 모르나 2층과

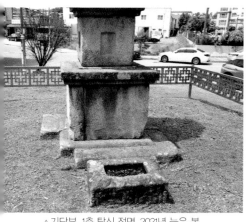
△ 기단부, 1층 탑신 정면. 2021년 늦은 봄

5층의 탑신은 결실되고 없어 모양이 어색하다. 옥개석(屋蓋石)은 받침과 낙수면(落水面)이 모두 층단을 이룬 전형적인 제2형식 모전석탑의 모습을 띠고 있다. 3층까지는 받침과 낙수면의 층급이 각각 상하 3단씩이고, 4층과 5층은 2단씩이다. 1층만 옥개석을 2매석으로 하였고, 층급 받침이 3단으로 된 1매석 위에 다른 1매석을 올려놓았다. 2층 이상은 모두 1매석으로 만들었다.

1층 탑신석 내에 직경 9㎝, 깊이 10㎝의 사리공(舍利孔)이 해체 복원 시 발견되었다고 한다. 3.72m 높이로 크지 않은 석탑이다. 상륜부는 모두 결실되어 없다. 향교 앞에서 발견된 기와 편이나 석탑의 축조 방식 등을 고려하여 고려전기의 탑으로 추정하고 있다. 결실된 부분이 많아 아쉽다.

△1~2층 옥개부. 2층 몸돌이 없이 바로 옥개 받침과 이어져 있다. 낙수면의 층 단이 뚜렷하다. 2021년 늦은 봄

이러한 제2형식 모전석탑은 앞서 살펴본 안동, 의성, 영양 등지를 중심으로 유행했던 것으로 그 지역의 영향으로 건립된 것으로 추정한다. 모전

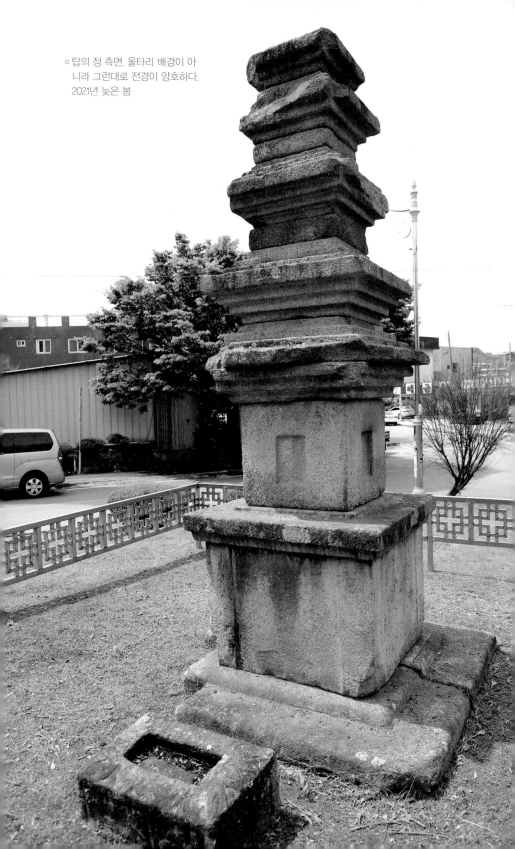

○ 탑의 정 측면. 울타리 배경이 아
 니라 그런대로 전경이 양호하다.
 2021년 늦은 봄

석탑의 변화 추이를 보는 데 아주 유용한, 가치 있는 탑이다. 충청북도 유형문화재 제9호이다.

가까운 거리에 아주 깨끗하고 아름다운 음성 설성공원(雪城公園)이 있다.

그 설성공원에는 또 하나의 **고려시대 석탑**이 있다. 고려 중기 **일반형 석탑**으로 높이 2.4m 정도이다. 삼층석탑으로 1~2층은 탑신과 옥개석이 각각 하나의 통돌이고, 3층은 아예 탑신과 지붕돌을 합쳐 하나의 통돌이다. 체감이 균형이 있고, 옥개 받침은 반전이 뚜렷하여 경쾌하고 날렵하다.

△ 설성공원. 공원이 조용하고 아늑하다. 잘 꾸며 놓아 쉬어가기도 좋다. 멀리 경호정의 오른편에 삼층석탑이 서 있다. 2021년 늦은 봄

이 석탑 역시 원래 자리는 읍내와 가까운 거리에 있는 평곡리 옛 절터였다고 한다. 그것을 이 설성공원에 옮겼는데 그런대로 주변과 잘 어울려 나쁘지는 않은 것 같다.

읍내리 오층모전석탑은 **음성군 향토민속자료전시관**을 만들면서 그 옆으로 옮겨온 듯한데, 개인적인 생각이지만 차라리 설성공원 **경호정(景湖亭)**의 좌우에 삼층석탑과 모전석탑이 같이 있으면 어땠을까 하고 생각해 본다.

지금 있는 자리는 아파트도 들어서고 찻길이 바로 옆인 데다가, 길가에 주차된 차도 많고 해서 탑이 있을 자리가 아닌 듯 자연스럽지 못하다.

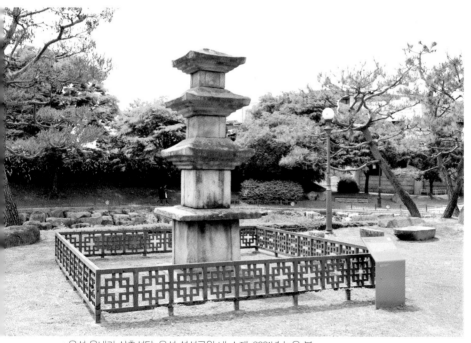

△음성 읍내리 삼층석탑. 음성 설성공원 내 소재. 2021년 늦은 봄

한쪽은 공사 중이라 펜스가 길게 쳐져 있고, 또 한 쪽은 큰길인데 차들이 길옆으로 많이 주차해 있다. 또 고층 아파트가 둘러싸고 있어 주변 경관이 탑과 조화롭지 못한 것 같다.

이 두 탑을 비교해 보면 같은 고려시대 작품이지만 설성공원에 있는 것(다음 사진 오른쪽)은 일반적인 고려시대 석탑이고, 지금 향토민속자료관 옆에 있는 석탑(다음 사진 왼쪽)은 제2형식 모전석탑이다. 서로 비교해서 보면 좋을 듯해서 여기에 올린다.

돌아오면서 설성공원을 천천히 걸었다. 조용하고 잘 관리된 공원이다.

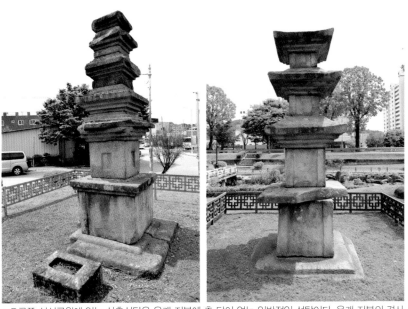

△ 오른쪽 설성공원에 있는 삼층석탑은 옥개 지붕에 층 단이 없는 일반적인 석탑이다. 옥개 지붕의 경사가 부드럽고 날렵하면서도 추녀의 반전이 뚜렷하여 경쾌한 모습이다. 몸돌에 우주의 표현은 있으나 감실이 없다. 간략화된 더 단출한 형태이고 시기적으로도 조금 더 늦은 것으로 본다. 2021년 늦은 봄

우리는 공원 앞에 있는 깨끗하고 맛있어 보이는 누룽지 가게에 들러 각각 누룽지 한 봉지를 샀다. 차 안에서 과자처럼 꺼내어 먹어 보았더니 맛이 구수하다. 누룽지도 충청도 누룽지는 더 구수한가?

그나저나 날씨가 슬슬 더워 온다. 봄날이 다 가기 전에 제2형식 모전석탑 순례(巡禮)를 내심 어느 정도 끝내려고 했는데 이제 딱 절반에 도달했다. 여름에는 돌아다니기가 여간 어려운 일이 아닐 텐데….

큰일이든 작은 일이든 모든 일이 제시간에 끝나는 법이 없다.

7 산 아래 옥답(沃畓)을 내려다보며

_경주 오야리 삼층모전석탑(吾也里 三層模塼石塔)
경상북도 경주시 천북면 오야리 산31

경주 지역에 남아 있는 **제2형식 모전석탑**으로 첫째로는 **남산 남산동 동(東) 모전석탑**, 둘째로는 **서악동 모전석탑**, 셋째로는 **남산 용장계 지곡 제3사지 모전석탑**, 그리고 넷째로는 모양이 앞의 셋과는 많이 다른 이 **오야리 삼층모전석탑**까지 **도합 4기**가 남아 있다.

경주 시내에서 가장 원거리에 있으며 같은 제2형식 모전석탑으로 분류되긴 하지만, 형태가 다른 셋과 많은 차이를 보이는 이 오야리 삼층모전석탑을 가장 먼저 찾았다.

예보도 없던 비가 또 부슬부슬 온다. 요즘 부쩍 비가 오는 날이 많고 답

사여행만 나서면 비를 맞는다. 천천히 차를 몰아 이름하여 '경포산업도로'라는 국도를 따라 옛 경주역을 지나고 북천(北川)을 건너 포항으로 가는 길을 따라간다. 20여 분 가면 내비게이션은 오른편 마을로 들어가는 길을 가르쳐 준다. 오야리는 경주시 천북면에 있는 마을이다. 천북면은 유년시기 학창시절을 함께 보낸 한 친구의 고향 집이 있는 곳이기도 하다. 오랜 시간 가보지는 못하였지만 나에게는 완전히 낯선 느낌의 마을은 아니다. 그러나 내가 상상하던 그 정겨운 시골 마을은 이제는 없다. 마을 위로는 고압선이 무겁게 지나가고 마을 인근에 새로 산업단지가 들어서면서 창고형 공장들이 가득하다.

원래 **오야**(吾也)라는 이름은 '땅이 기름지고 비옥하다'는 뜻의 **옥야**(沃野)에서 유래하였다고 한다. 그러나 이 조용한 시골 옥답마저도 거대한 산업화의 물결에 밀려나고 있다.

△ 오야리 삼층모전석탑을 올라가는 언덕길에서 내려다본 마을 전경. 농지는 거의 보이지 않는다. 고압전선이 무겁게 지나가고 있고 마을 곳곳에 산업단지의 공장, 창고가 늘어서 있다. 2021년 초여름

△ 산으로 올라가는 길을 따라 조금만 올라가면 산 중턱에 소광사 대웅전도 보이고 탑도 보이기 시작한다. 스피커 음으로 염불 소리가 점점 크게 들리기 시작한다. 그러나 그날은 휴일임에도 스님이나 불자는 아무도 만나지 못했다. 좀 더 다가가서 보면 녹음 우거진 산사의 한가운데 탑이 있다. 커다란 바위 위에 올려놓은 자그마한 탑이다. 2021년 초여름

오야리 삼층모전석탑을 가기 위해 마을 안으로 들어서니 길이 점점 좁아져 마지막 약 200여 미터 앞에서부터는 더 나아가기가 어렵다. 물론 아주 뛰어난 운전 실력을 보유한 사람이라면 탑이 있는 절 앞까지 진출이 전혀 불가능한 것은 아니다. 우리는 아예 조금 멀리 차를 두고 간간이 내리는 보슬비를 맞으며 걸어서 올라갔다. 인기척은 보이지 않는데 나무에 매달아 놓은 스피커를 통해 육성이 아닌 방송용 염불이 계속 흘러나온다. 이윽고 산 중턱에 다다르면 소광사(少光寺)라는 사찰이 보이는데, 물론 이 사찰도 근대에 들어선 신흥 사찰이다. 원래 있던 사찰의 이름은 모른다. 그럼에도 불구하고 어떤 자료에는 소광사 모전석탑이라고 칭하는 것을 본 적도 있다.

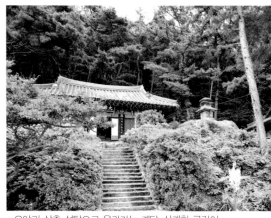

△ 오야리 삼층 석탑으로 올라가는 계단. 상쾌한 공간이라 발걸음들이 가볍다. 2021년 초여름

어찌 보면 참 볼품이 없고 큰 바위(고인돌이라 일컬어지기도 한다.) 위에 동그마니 얹혀 있

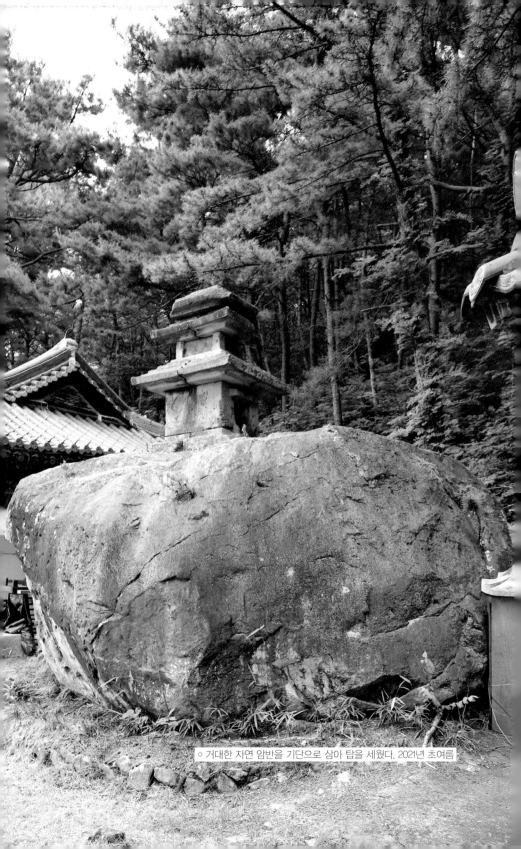

○ 거대한 자연 암반을 기단으로 삼아 탑을 세웠다. 2021년 초여름

는 소박하기 그지없는 탑이다. 탑재 일부가 유실되고 보존 상태도 나빠 안타깝다. 높이는 약 2.5m에 불과하다. 통일신라 후기 작품으로 보고 있으며 현재 경북 문화재자료 제93호로 지정되어 있다.

기단은 거대한 자연 암반(탑에 비해 엄청 크다.)을 그대로 이용하고 있다. 이러한 형태는 제1형식 모전석탑의 경우 안동 대사동 모전석탑이나 영양 삼지동 모전석탑 등에서 그 비슷한 예를 본 바가 있어 낯설지는 않았다. 거대한 바위 위 평평한 곳에 별석을 2단으로 다듬어 1층 탑신을 고이고 있다. 1층 탑신은 우주 표현도 없고 평편한 소면벽(素面壁)이다.

다만 남면으로 감실을 내고 현재는 작은 부처님을 모셨다. 감실의 크기는 가로 31㎝, 높이 37㎝ 크기이다. 이맛돌과 받침돌에 문비(門扉)를 달았던 구멍이 남아 있어 돌로 된 문이 있었던 것으로 보인다.

△1층 몸돌의 남면으로 난 감실. 감실 이맛돌에 구멍이 선명히 보인다. 그리고 2층 옥개부터는 파손과 유실이 많다. 2021년 초여름

1층 옥개석은 1단의 받침
과 5단의 층 단으로 낙수면
을 조각한 4매석을 결합하
여 조성하였다. 보통의 2형
식 모전석탑은 받침의 수와
낙수면의 층 단이 아래위 비
슷하게 만들어 주판알처럼
통통한 모양이나, 이 오야리
모전석탑은 옥개석 받침은 1

△전각의 처마선이 반전을 이루고 날렵하다. 2021년 초여름

단으로만 만들고 낙수면은 여러 개의 층 단으로 하여 길고 얇게 조각하여
납작한 모양을 가지고 있다. 전각은 1층, 2층 모두 처마선에 반전을 주어
날렵하고 가벼운 느낌을 주고 있어 일반적인 모전석탑과는 또 다른 변화
를 보여준다.

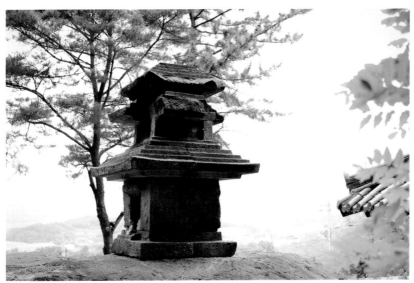
△별석으로 2단의 고임돌을 만들어 1층 몸돌을 받치고 있다. 각층 옥개의 층 단과 2층 탑신의 우주 표
 현 등이 상세히 보인다. 높은 곳에 올라 수평을 맞추어 촬영하였다. 2021년 초여름

또 하나의 논쟁거리는 1층 옥개의 낙수면 층 단은 5단이 아니라 3단일 뿐이고, 4단과 5단은 2층 탑신에 붙어 있어 2층 탑신의 고임을 나타낸 것이라고 주장하는 것이다. 2층 탑신의 받침 2단과 1층 옥개의 3단 낙수면 층 단이 서로 합쳐져서 착시현상을 일으켜 5단으로 보인다는 것이다.

나 역시 밑에서는 확인이 어려워 사찰 뒤편으로 있는 오솔길을 헤치고 올라가 탑을 내려다보았다. 그리고 망원렌즈로 당겨서 보니 1층 옥개석의 낙수면 3단까지의 층 단의 높이와 4~5단의 높이는 차이가 있고, 또 그 모양새가 달라 1층 옥개의 낙수면 층 단을 3단으로만 보는 것이 좀 더 타당한 것으로 생각되었다. 내가 단정적으로 이렇다 저렇다 할 내용도 아니고 보기에 따라 다른 것이라 생각되어 여기서 접는다.

△ 뒷산으로 올라가 나무 틈 사이로 촬영하였다. 1층 옥개석 낙수면의 3단 층 단과 분리되어, 2층 탑신과 연결된 2단 고임 형태가 보인다. 3층 탑신은 유실되어 없고 3층 옥개석은 낙수면 층 단이 4단으로 되어 있으나 2층과 그 모양 생김새가 다르다. 제 짝이 아닌 것으로 보는 것이 타당해 보인다. 맨 위에 찰주공이 있다. 2021년 초여름

2층 탑신은 특이하게도 벽면을 깊이 파고 들어가 네 모서리 기둥(우주, 隅柱) 모양을 도드라지게 드러나게 표현하였다. 2층 옥개석도 받침이 1단이고 낙수면의 층 단은 3단이다. 안타깝게도 3층 탑신과 상륜부는 유실되고 없다. 3층은 탑신도 없이 일석조(一石造)로 된 옥개석을 바로 얹어 놓았다.

전각의 처마 모양도 반전 없이 밋밋하고, 낙수면 층 단의 조각된 모양도 자세히 보면 조금 다르다. 따라서 3층 이상은 파괴되어 3층 옥개석을 다른 탑에서 가져온 것이라고 추정하고 있다. 물론 비록 착시이기는 하지만 옥개석의 낙수면이 5-5-4단으로 줄어드는 모양새의 탑으로, 정상적인 제 짝이라고 하는 설도 있기는 하다.

이 3층 옥개석 위에는 지름 20㎝, 깊이 10㎝의 찰주공이 있다.

소광사 앞뜰에 석등 받침이 있다. 탑과 같은 시기의 것인지는 알 수 없지만 석등을 거치할 구멍도 파여 있고 물이 흘러나오기 쉽게 홈통을 팠다. 산 중턱이라 큰 사찰이 들어설 장소는 아니지만 지금 있는 소광사를 보면 어느 정도 규모가 되는 사찰이 있었는지 느낌은 든다.

△ 석등 받침. 자연석을 그대로 썼다. 자연석에 석등 홈을 팠고 물 내려오는 길을 만들어 두었다. 2021년 초여름

옥개의 받침이 1단으로 조성되고 낙수면도 3단이든 5단이든 층 단을 새겨 모전석탑의 형태를 취한 것만은 틀림없다. 시기적으로는 경주의 다른 3기의 모전석탑에 비해 늦은 것으로 보고 있으며, 생략과 축약이 심하다.

규모도 아주 작고 2~3층은 파괴되어 유실된 부분이 많아 보존 상태도 불량하다. 또한 경주에서 몇십㎞라도 떨어진 탓인지 경주의 3개의 모전석탑과는 양식에 있어서도 많은 차이를 나타낸다. 그러면서도 구미 선산과 안동 등에 있는 여러 제2형식 모전석탑과도 또 다른 특이한 모습이라 흥미롭다.

탑을 뒤로하고 다시 발걸음을 경주 시내로 옮긴다. 경주에 오면 유난히 설레고 텐션이 올라간다. 유년기를 보낸 곳이라 그런지 모든 게 변했음에도 익숙해 보이는 착각을 하는 것이 아닌가 한다.

다시 황성공원을 지나고 북천(北川) 냇가를 건너 되돌아간다.
나의 경주로….

8 남산의 동쪽 마을에는 쌍탑이 있다
_경주 남산동 동 삼층모전석탑(南山洞 東 三層模塼石塔)

경상북도 경주시 남산동 227-11

시내에서 멀지 않은 경주 남산 동쪽 기슭에 동(東)·서(西)로 나란히 서 있는 쌍탑이 있다. 시내에서 차로 가면 길게 잡아도 20분 이내면 도달할 수 있는 가까운 거리에 있고 또 평지에 있는 폐사지 탑이라 힘들이지 않고 찾아서 볼 수가 있다. 경주라는 곳은 어디에 가더라도 모두가 아름다운 공원 같은 곳이다. 쌍탑이 있는 남산동은 경주 남산 자락 동편에 있는 아늑하고 한적한 마을이다. 작은 마을임에도 여러 대를 주차할 수 있는 주차 공간도 마련해 두었다. 편하게 둘러볼 수 있게 해 두었으니 고마운 일이다.

신라의 **동서양탑식**(東西兩塔式) 가람 배치의 전형(典型)에 속하는 것으로서, 본래의 사찰은 폐사되었고 한 쌍의 탑이 유탑(遺塔)으로 남아 있다. 동·서 두 탑이 그 양식을 달리하는 것은 경주 불국사와 같으나, 여기 동탑(東塔)은 '모전석탑'의 유형에 속하고 서탑(西塔)은 통일신라시대의 전형적인 삼층석탑이다. 크기도 차이가 있어 동탑의 높이는 7.04m이고 서탑은 5.55m 높이로, 서탑이 상대적으로 조금 작다. 한자리에서 두 탑을 비교해 볼 수 있는 참으로 귀한 문화재(보물 제124호)이다. 나는 지금 제2형식 모전석탑 답사를 진행하고 있기 때문에 당연히 동탑을 중심으로 살펴볼 것이다.

두 탑과 작은 샛길을 사이에 두고 길 건너 '불탑사(佛塔寺)'라는 사찰이 있으나 근대에 들어선 사찰이다.

▽ 경주 남산 동쪽 기슭에 자리한 남산동 동·서 삼층석탑. 앞이 모전석탑인 동(東)탑이고 뒤쪽이 전형적인 신라 석탑인 서(西)탑이다. 2021년 초여름

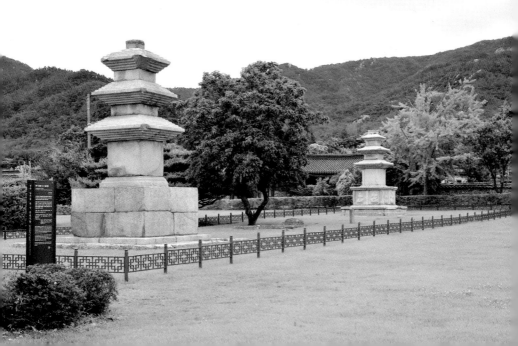

남산동 폐사지 원래 사명(寺名)에 대하여는 두 가지 견해가 있다.

우선 하나는 이곳을 **남산사지(南山寺址)**라고 부르는 경우이다. 삼국사기 권제4 신라본기 제4 진평왕 9년(三國史記 卷第四 新羅本紀 第四 眞平王 九年)에 나타나는 **'남산의 절(南山之寺, 남산지사)'**에 관한 기사와 또 신증동국여지승람 권지21 경상도 경주부 고적(新增東國輿地勝覽 卷之二十一 慶尙道 慶州府 古蹟)에 같은 내용을 수록하면서 **'남산사(南山寺)'**로 칭한 것, 또한 동경잡기 권지2 고적(東京雜記 卷之二 古蹟)에 **'남산사(南山寺)'**로 기록한 것을 근거로 한다. 그리하여 이곳을 **'남산사지(南山寺址)'**라고 비정하는 견해이다.

△불탑사(佛塔寺) 입구. 서탑 건너 길을 접하고 있는 사찰이다. 남산동 동·서 삼층석탑과는 관련이 없는 근대에 새로 들어선 절이다. 2021년 초여름

그러나 일찍이 고유섭 선생은 "삼국사기의 '남산의 절(南山之寺)'은 고유명사로 나타난 것이 아니다."라고 말한다.

> "동경잡기의 '남산사(南山寺)'는 남산지사(南山之寺)의 '之'의 한자가 탈락하여 마치 고유명사와 같이 되었는데 이 사지를 '남산사'라 칭할 까닭은 없다. 따라서 사명 전승은 전연 불명의 것이라고 말하지 않으면 안 된다."
>
> (고유섭, 〈경주 남산리사지(南山里寺址) 동삼층탑〉,
> 《조선탑파의 연구(하) 각론편》, 열화당, 2010.)

또 한 가지는 '양피사지(讓避寺址)'로 보는 견해이다. 삼국유사 권제5 피은제8 염불사(三國遺事 券第五 避隱第八 念佛師) 조에 나오는 '양피사(讓避寺)'가 여기에 해당한다고 추정하는 것이다.

그러나 정확한 사명(寺名)은 불명이라고 보는 것이 타당할 것 같으며, 지

△동·서 양 탑 사이에 있는 석재들과 석등 받침. 당시 탑과 같이 있었을 사찰의 것으로 보인다. 2021년 초여름

금은 일반적으로 경주 남산동 동·서 삼층석탑이라 부른다.

동탑은 제2형식 모전석탑으로 분류되며 경주 지역 모전석탑의 전형(典型)으로, 나머지 모전석탑은 이 남산동 모전석탑을 답습한 것이라 한다. 바닥 돌을 넓게 2단으로 짜 맞추어 지대석을 구성하였다. 기단은 경주 지역 모전석탑 특유의 방식으로 **직육면체로 치석한 8개의 커다란 돌덩이(방형석재, 方形石材)**를 결구하여 조성하였다. 이 기단 위에 정사각형의 높직한 고임돌을 두었는데, 높직한 한 단과 낮은 두 단의 3단 각형 고임 단을 조각하여 1층 탑신을 받치고 있다.

이러한 기단부의 형식은 이 탑에서 처음으로 형성되었고 경주 서악동 삼

△ 경주 남산동 동(東) 삼층모전석탑. 2021년 초여름

층모전석탑이나 용장계 지
곡 삼층모전석탑도 이 법칙
에 따른 것으로 보고 있다.

탑신부는 1~3층 모두 하
나의 통돌로 조성하였으며
양 우주(隅柱)는 새기지 않았
다. 탑신은 기단부와 같이
아무런 조각이 없는 밋밋한
소면벽(素面壁)으로 되어 있

▲동탑 기단부와 1층 탑신 및 옥개 부분. 2021년 초여름

다. 옥개석도 모두 하나의 통돌로 이루어져 있는데 받침은 1층부터 3층까
지 5-5-4단으로 줄어들었고 낙수면의 층 단은 7-6-5단으로 조각하
여 표현하였다. 옥개가 층 단의 폭을 촘촘히 하여 더 평평하게 보인다.
상륜부는 하나의 돌로 조성한 노반석이 남아 있는데 노반석의 양식은
일반 석탑과 같이 상단부에 2단의 받침이 있고 찰주공이 관통되어 있다.

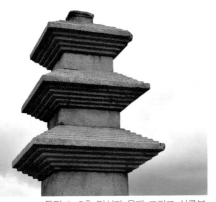

▲동탑 1~3층 탑신과 옥개 그리고 상륜부.
2021년 초여름

이 남산동 동탑의 경우 모전석탑의
한 유형이지만, 옥개석도 많은 석재를
결구하여 만들지 않고 하나의 돌로 만
들었고 낙수면도 같은 돌에다 여러 개
의 층 단을 조각하여 모전석탑 형태만
나타내었다. 이것은 탑의 규모가 작
아진 탓도 있지만 시대의 흐름에 따라
생략과 간소화를 반영한 것이라 볼 수
있다.

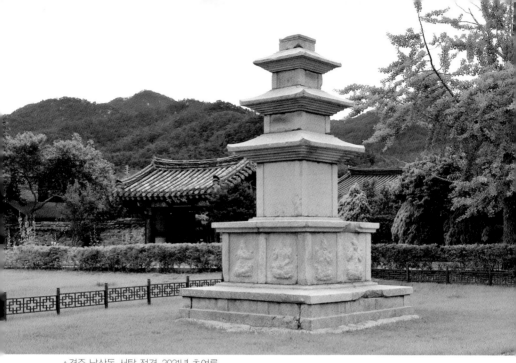
△경주 남산동 서탑 전경. 2021년 초여름

서탑을 잠시 살펴보면 일반적인 신라 탑으로 이중기단(二重基壇) 위에 3
층 탑신을 올렸다. 하층 기단 위 갑석 윗면에 2단으로 굄을 새겼다. 상층

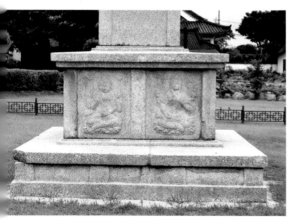
△서탑 기단부. 상층 기단의 팔부중상. 2021년 초여름

기단 면석은 4매석으로 구
성하고 각 면을 탱주(撑柱) 1
주로 나누어 각 면에 2구씩,
도합 8구의 불법을 지키는
팔부중(八部衆)을 새겼다. 탑
신 각층 몸돌은 동탑과 같이
하나의 통돌로 만들었으나
각각의 모서리에는 우주를
새긴 점이 동탑과 다르다.
지붕돌도 각층 모두 하나의

돌로 축조하였다. 옥개 밑면 받침은 모두 섬세하게 새긴 5단이다. 낙수면은 층 단이 없이 부드럽고 유연하게 흘러내린다. 옥개 전각의 처마를 살짝들어 올려 경쾌한 느낌이 난다. 각층은 체감이 좋아 안정적이며 균형감이있다.

통일신라시대 쌍탑은 대체로 동일한 양식으로 만들어지는 데 비해, 남산동 쌍탑은 완전히 다른 양식으로 축조되어 한자리에서 두 형식을 같이비교해 볼 수 있는 특징을 가지고 있다. 특히 동탑의 경우는 경주 지역 모전석탑의 기본형을 보여주는 소중한 자료이다. 두 장의 사진을 놓고 한번

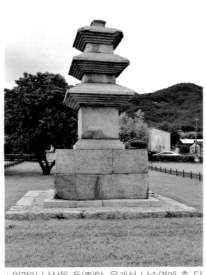 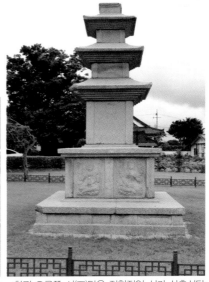

△왼편이 남산동 동(東)탑. 옥개석 낙수면에 층 단을 표시하여 전탑 형식을 취하고 있으며. 탑신에 우주 표현도 없고 밋밋한 소면벽이다. 기단을 거대한 돌덩이(방형석재)로 짜 맞춘 것은 경주 지역 모전석탑의 한 특징이다.

△한편 오른쪽 서(西)탑은 전형적인 신라 삼층석탑이다. 이중기단에 우주와 탱주를 잘 표현하였다. 탑신에도 우주를 새겨 넣었으며 옥개 낙수면은 층 단을 새기지 않고 매끄럽고 부드럽게 처리하였다. 이 두 탑을 비교해 보면 그 차이를 이해할 수 있다. 2021년 초여름

비교해 보자.

이곳을 '양피사지(讓避寺址)'라고 하는 견해의 근거가 되는 삼국유사 권제 5 피은제8 염불사(三國遺事 卷第五 避隱第八 念佛師)를 같이 읽어 보자. 터무니없다 할지 모르지만, 그때 당시의 이곳 분위기를 한번 느껴보자.

"남산 동쪽 기슭에 피리촌(避里村)이라는 마을이 있고, 그 마을에 절이 있는데 (마을) 이름을 따서 피리사(避里寺)라고 했다. 절에 범상치 않은 승려가 있었는데, 자신의 성명은 말하지 아니하고 언제나 염불을 외워 그 소리가 성안까지 들려 1,360방(坊) 17만 호(戶)에 안 들리는 데가 없었다. 염불소리는 높낮이가 없고 옥 같은 소리가 한결같았다. 이로써 그를 괴이하게 여겨 모두 공경하고 염불스님(염불사, 念佛師)이라 불렀다.

죽은 후에 그의 형상을 흙으로 빚어 민장사(敏藏寺) 안에 모시고, 그가 본디 살던 피리사는 염불사(念佛寺)로 이름을 고쳤다. **절 옆에 또 절이 있었는데** 이름을 양피사(讓避寺)라 했으니, 이는 마을 이름을 따라 지은 것이다."

그때 서라벌 남산 자락에는 **'절 옆에 또 절이 있는'** 많은 사찰이 늘어서 있었고, 또 스님들의 염불 소리가 끊이지 않고 있었다.

또 삼국유사 권제3 흥법제3(三國遺事 券第三 興法第三) '원종이 불법을 일으키고 염촉이 몸을 바치다(原宗興法 厭髑滅身)'에서 진흥왕 시절(565년) 이미 서라벌은 "절은 별처럼 총총하고 탑은 기러기처럼 줄지어 있다(寺寺星張 塔塔雁行)."라고 했다.

9 선도산(仙桃山) 왕릉 곁에서…

_경주 서악동 삼층모전석탑(西岳洞 三層模塼石塔)

경상북도 경주시 서악동 705-1

모전석탑이 있는 서악동(西岳洞)은 경주 서쪽 선도산(仙桃山) 기슭에 있다. 경주는 어디를 가나 천 년 역사의 숨결이 가득하다. 이 선도산 자락에도 우선 삼국통일을 이룩한 위대한 영주 **태종 무열왕**(신라 제29대)**의 능**이 있고 태종 무열왕의 조상으로 추정되는 왕들의 무덤 4기가 산기슭을 거슬러 오르며 나란히 누워 있다.

우리가 보고자 하는 서악동 삼층모전석탑이 있는 뒤편 산자락에도 온통

△ 태종 무열왕릉 입구 전경. 2021년 초여름

고분군으로 뒤덮여 있는데 전(傳) 신라 24대 진흥왕, 25대 진지왕, 또 건너뛰어 46대 문성왕, 그리고 47대 헌안왕의 능이 자리 잡고 있다.

△ 무열왕릉 공영주차장에 주차하고 큰길을 건너면 바로 이런 예쁜 카페가 있다. 무열왕릉과 이 카페 사잇길로 올라가면 서악동 마을로 들어가는 길이다. 2021년 초여름

무열왕릉 길 건너 대각선 방향으로 공영주차장이 넓게 있고 주차비는 없다. 사실 서악동 삼층모전석탑 바로 앞에도 작은 주차 공간이 있고 거기까지도 승용차는 문제없이 올라갈 수 있다. 무열왕릉 주차장에서부터는 도보로 10~15분 정도의 짧은 거리이기 때문에 무열왕릉도 구경하고(무열왕릉은 낮은 철책만 둘러쳐져 있어 걸어가면서 안을 다 들여다볼 수가 있다.), 또한 서악동 마을 곳곳을 구경하며 가는 재미가 있어 걸어서 올라가기를 권한다.

올라가는 서악동 마을 주변에는 새로 생긴 깨끗한 한옥이 많은데, 아마 관광객을 위해 대여해 주는 집들인 것 같았다. 마을 끝자락에 다다르면 '도봉서당(桃峯書堂)'이라는 참 깨끗하고 정리가 잘된 서당을 만나게 된다. 도봉서당을 끼고 돌아서면 바로 서악동 삼층모전석탑이 보인다. 키가 큰 사람은 도봉서당 담 넘어 탑이 보이기 시작할 것이다.

"이 탑이 소재한 사지(寺址)의 이름 또한 불명이다. '영경사지(永敬寺址)'라고 하는 견해가 있기는 하나 근거가 미약하다.

△ 서악동 마을 풍경. 왼편 산자락 밑에 서악동 삼층모전석탑이 있다. 넓은 밭에 옥수수가 한창 자라고 있었다. 2021년 초여름

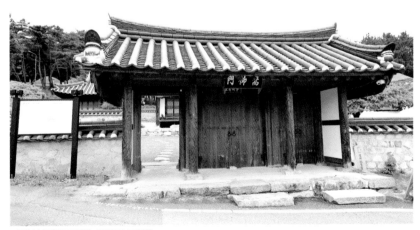

△ 도봉서당(桃峯書堂), 2021년 초여름

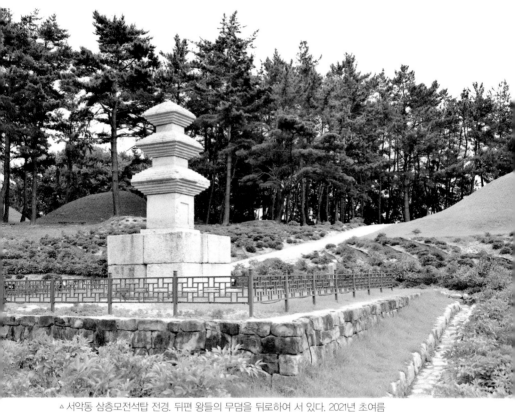

△ 서악동 삼층모전석탑 전경. 뒤편 왕들의 무덤을 뒤로하여 서 있다. 2021년 초여름

"태종 무열왕릉은 영경사 북쪽에 있는데 지금은 서악리이다(太宗武
烈王陵 在永敬寺北 今西岳里)."라는 동경잡기 권지일 능묘(東京雜記 卷之
一 陵墓)에 나오는 기사를 근거로 하고 있다.

그러면 영경사는 무열왕릉의 남쪽에 있는 절인데, 지금 서악동 삼
층모전석탑은 왕릉보다 오히려 더 동북에 치우쳐 있으므로 영경사
지로 보기에는 어렵다고 할 수 있다."

(고유섭, 《조선탑파의 연구(하) 각론편》, 열화당, 2010.)

이 탑을 마주 대하면 경주 남산 동(東) 삼층 모전석탑을 바로 떠올리게 될 것이다. 외관 모양이 너무 닮아 있다. 탑의 높이는 5.1m로 물론 남산동 7.04m인 동(東) 삼층모전석탑보다 낮고 작다. 지대석으로 4매의 장대석을 동서로

△기단부와 1층 탑신 일부. 2021년 초여름

깔았고, 기단은 경주 지역 모전석탑과 같은 특이한 유형으로 **8매의 정육면체 커다란 돌덩이**(방형석재, 方形石材)로 치석하여 쌓았다. 이 기단 위에 한 장의 판석으로 간단하게 고임을 놓고 그 위에 1층 탑신을 올렸다. 1층 탑신은 정육면체 통돌로 우주의 표현은 역시 없다.

1층 탑신에 감실을 감형(龕形)을 음각하여 흉내를 내었는데, 문의 중심부에 4개의 못자리가 둥근 모양으로 남아 있다. 자물쇠 모양으로 쇠 장식을 붙였던 자리였던 것 같다. 감형 좌우에 1구씩 인왕상을 조각한 것은 저 남산동 동(東) 삼층모전석탑과 다른 점이라 할 수 있다.

△감형(龕形). 좌우에 인왕상을 배치하였고. 쇠 장식을 붙였던 4개의 못자리 구멍이 문 가운데 있다. 2021년 초여름

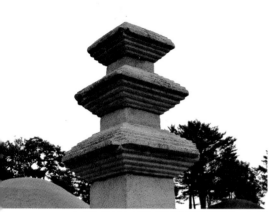

△1~3층 탑신과 옥개. 몸돌에 비해 옥개가 크고 둔한 모습이다. 전부 각각 하나의 돌로 다듬어 축조했다. 2021년 초여름

서악동 삼층석탑은 보존 상태도 양호하지 못하고, 기단부만 크고 탑은 작다. 또 탑신에 비해 옥개가 너무 커서 몸은 작고 머리는 큰 체소두대(體少頭大) 모양이라 균형이 맞지 않고 둔중하다.

2~3층이 너무 급격히 체감하여 조화롭지 못하며 조성 수법도 허술하다. 다만 얼마 되지 않는 제2형식 모전석탑의 유형 분포를 조사하고 연구하는 데는 중요한 유물이다. 보물 제65호로 지정되어 있다.

남산동 동(東) 삼층모전석탑의 모방작으로 본다. 남산동 동(東) 삼층모전석탑에 비해 시대에 뒤떨어지며 퇴화 과정이 역력하다.

선도산 아래 있는 서악동 민가 담벼락에는 접시꽃이 수없이 피어나 있었다. 언제 비가 왔었느냐고 구름은 물러가고 초여름 햇살이 따갑다.

삼국유사 권제5 감통제7 월명사도솔가(三國遺事 券第五 感通第七 月明師兜率歌)에 실려 있는 일연선사의 신라 향가 한 수를 올려 본다.

생사의 길은
여기에 있으려나 머뭇거리며

나는 간다는 말도 못 이르고
가버리는가

어느 가을 이른 바람에
이리저리 떨어지는 나뭇잎같이

한 가지에 태어나고서도
가는 곳을 모르는구나

아아, 미타찰(彌陀刹)에서 만날 나는
도(道) 닦아 기다리리.

– 월명사(月明師), 〈제망매가(祭亡妹歌)〉

▽ 선도산에서 내려오며 촬영한 서악동 삼층모전석탑의 모습. 2021년 초여름

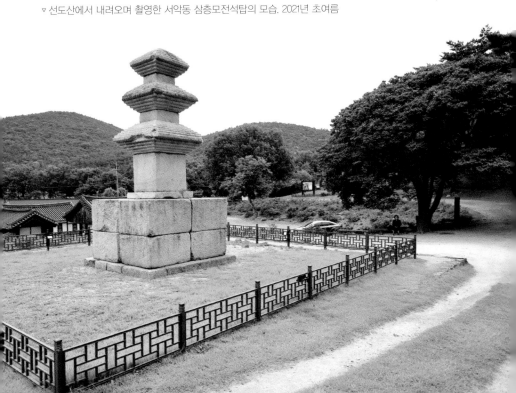

미타찰(彌陀刹)은 아미타불이 있는 서방정토를 말한다.

이 향가의 지은이 **월명사(月明師)**는 신라 제35대 경덕왕(景德王) 때 승려다. 사천왕사에 있었고 피리를 잘 불었다. 어느 날 달밤에 문 앞 큰길에 나가 피리를 불고 있었는데 달도 그를 위해 움직이지 않고 서 있었다고 한다. 그곳을 월명리라 하여 월명사라는 이름도 이 일 때문에 알려졌다고 한다.

"제망매가는 아시다시피 요절한 누이에 대한 애절함을 노래한 향가이다. 요절한 누이에 대한 애절한 그리움이 전편에 가득하다. 한 어버이에게서 태어난 오누이의 정을 한 가지에 태어난 잎과 같다고 비유했다. 슬픔을 슬픔으로만 안고 가지 않고 도를 닦아 극락에서 만나기를 기원하는 종교적 승화까지 보여준다."

<div align="right">(장진호,《신라에 뜬 달 향가》, 학연문화사, 2017.)</div>

10 풀잎 우거진 산골짜기 깊숙도 하여
_경주 남산 용장계 지곡 제3사지 삼층모전석탑
(南山 茸長溪 池谷 第三寺址 三層模塼石塔)
경상북도 경주시 칠불암길 201

오랫만에 먹어보는 경주 천년한우로 어제 저녁 식사는 아무래도 과식을 한 것 같다. 아침에 일어나니 몸이 무겁고, 산을 올라야 하는데 여러 가지로 불편하다.

출발지인 용장(茸長)마을에 도착하니 주차장이 아주 널찍하게 있는데,

소형차는 하루 종일 2,000원이란다. 차를 주차하고 용장계 지곡을 향하여 올라가면서, 등산객들에게 남산 **용장계 지곡**(茸長溪 池谷) **삼층모전석탑** 가는 길을 물어보았다. 이 등산로를 따라 자주 다니시는 분들이라는데, 모두 잘 모르겠다고 한다. 아는 사람이 없다.

조금 가다가 여성분들은 포기하고 돌아갔다. 올라가는 길도 잘 모르는데, 조금 올라가니 핸드폰 통신마저 끊겨 위치 확인도 안 된다. 힘든 여정의 시작인가?

△용장마을에서 경주국립공원 남산 올라가는 입구. 2021년 초여름

△깎아지른 암벽도 많고 초여름 녹음이 우거져 경주 남산의 경치는 정말 대단하다. 2021년 초여름

올라가기 전에 조사한 '**용장마을 − 천우사 갈림길**(천우사는 들르지 않는다.) **− 설잠교 − 용장사지 방향**(칠불암 가는 길) **− 못골 호수 − 삼층모전석탑**' 루트를 따르기로 했다. 한참을 가니 '천우사 화장실 가는 길'이라는 이정표가 나오고, 조금 더 올라가니 **설잠교**가 나왔다.

'**설잠**(雪岑)'은 **매월당**(梅月堂) **김시습**(金時習, 1435~1493)의 법명이다. 생육신 가운데 한 분이신 김시습은 이곳 경주 남산(금오산, 金鰲山) 용장사에 은

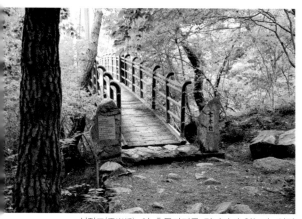

△설잠교(雪岑橋). 이 흔들다리를 건너가지 않는다. 설잠교 오른편 옆으로 난 산길로 올라가야 한다. 2021년 초여름

거하면서 한국 최초의 한문 소설집 《금오신화(金鰲新話)》를 지었다. 용장마을 가는 곳곳마다 김시습에 관한 이야기가 적혀 있다.

문제는 설잠교가 거의 시작 지점 근처에 불과하다는 사실이다. 전날 비가 온 후라 습기 또한 남산에 가득하여 온몸이 땀으로 흠뻑 젖었다. 가져간 손수건을 몇 차례나 쥐어짜며 올라가야 했다. 같이 간 우리 아들이 내가 안쓰러워 보였는지, 말없이 페이스를 맞추어 준다. 앞서거니 뒤서거니 하며 나를 천천히 이끌고 간다. 둘러멘 카메라는 점차 더 무거워지기 시작했다. 보조 렌즈들은 모두 가방째로 아들에게 맡겨 버렸다. 올라갈수록 만나는 등산객은 드물고 산은 깊어진다. 길이 제대로 맞는지 알 수 없으나 이정표를 보고 꾸역꾸역 올라간다.

1시간 30분 이상 산길을 헤집고 올라가니 드디어 반가운 호수를 만났다. **용장계 지곡**(茸長溪 池谷)이라는 말은 우리말로 하면 '용장마을의 연못이 있는 골짜기'라는 뜻이다. 그래서 용장계 지곡 삼층모전석탑을 일명 **'못골 삼층석탑'**이라 부르기도 한다.

이런 산골짜기 깊고 깊은 곳에 못(산정호수)이 있다.

'용장계 지곡 제3사지 삼층모전석탑'이라고 긴 이름을 사용하는 것은 '경

주 남산 용장사곡 삼층석탑'이라는 이중기단에 삼층으로 쌓아올린 전형적인 신라 석탑(보물 제186호)이 따로 존재하기 때문에 이름을 정확히 하기 위해서다.

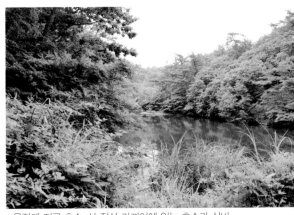
▵용장계 지곡 호수. 산 정상 가까이에 있는 호수라 신비롭다. 2021년 초여름

못골 저수지에서 잠시 땀을 훔치고 조금만 더 나아가면 왼편으로 아주 작은 산길이 나 있고 보일 듯 말 듯 이정표가 달려 있다.

▵이정표를 자세히 봐야 보인다. 맨 밑에 잘 안 보이는 팻말이 '용장계 지곡 삼층모전석탑' 가는 길을 가르쳐 주는 팻말이다. 2021년 초여름

"아~ 여기서 또 270m라니….."

힘이 쑥 빠진다. 사람이 많이 다니지 않아 작은 길이 보일 듯 말 듯 나타난다. 그래도 여기서부터는 높은 오르막이 없어 천천히 가면 어렵지 않게 도착한다.

조그마한 계곡을 지나 언덕에 올라서니 석탑 한 기가 떡하니 나타났다. 크지는 않지만 깊은 숲속에 있으니 많이 크게 보인다. 높이 4.9m이다. 7.04m 높이의 경주 남산동 동(東) 삼층석탑보다는 많이 작고, 5.1m 높이 서악동 삼층모전석탑과는 비슷하나 조금 작다.

용장계곡 가운데 가장 **깊숙한 폐사지**(용장계 '제3사지'라 불린다.)로 이곳에 흩어져 있던 석탑 부재를 모아 2002년에 복원한 모전석탑이다. 그 후 2017년에 보물 1935호로 지정되었다. 2차례 발굴조사가 있었으나 언제 만들어졌는지, 폐사지의 사명이 무엇인지를 확인할 만한 기록이나 근거는 찾지 못하였다. 출토된 기와 편을 보면 9세기 후반 통일신라시대에 건립된 사찰로 파악하며, 분청사기 편이나 백자 편 등이 발견되어 고려와 조선시대까지도 사찰이 존재하였음을 알 수 있다. 다만 출토된 기와 편 중에 '용(茸)' 자가 적힌 것이 있어 '용장사(茸長寺)'와 관련 있는 절이라는 정도는 파악할 수 있었다고 한다.

이 용장계 지곡 모전석탑도 보는 순간, 경주 지역에 특정된 모전석탑 계보에 속한 탑인 것을 한눈에 알 수 있다.

다만, 탑의 규모가 위 두 탑보다 작고 수직 상승감이 커서 제작 시기가

△탑은 우거진 깊은 숲속에 둘러싸여 마치 숨을 죽이고 숨어 있는 것 같다. 2021년 초여름

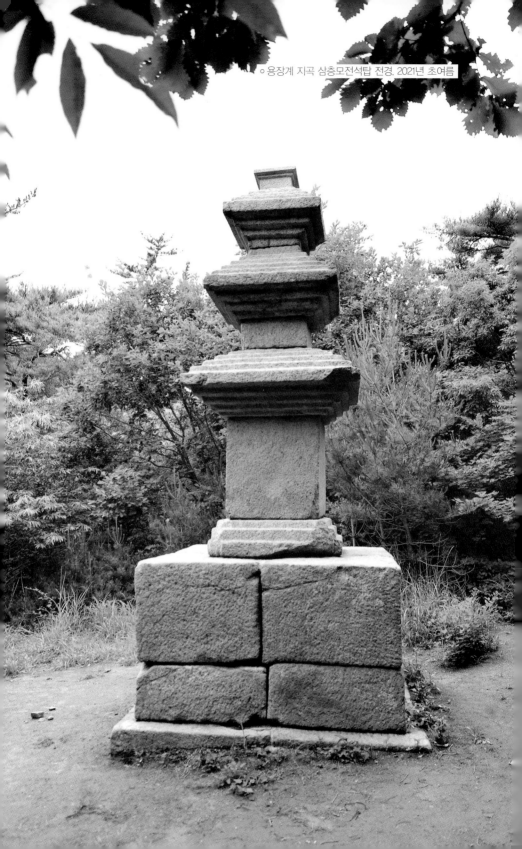
○ 용장계 지곡 삼층모전석탑 전경. 2021년 초여름

조금 더 늦은 것으로 보고 있다.

7매의 석재로 평평하게 지대석으로 깔고, 이 지대석 위에 그 예의 **대형 방형석재(方形石材)** 8개를 치석하여 기단으로 하였다. 기단 위에는 별석으로 된 3단 고임돌을 깔아 1층 탑신을 받치고 있다. 1층과 2층 탑신은 하나의 통돌로 만들어졌으며, 아무런 장식도 없는(물론 우주 장식도 없다.) 밋밋한 소면벽(素面壁)이다.

△ 지대석, 단층 기단, 3단의 별석 고임돌 그리고 1층 몸돌. 2021년 초여름

1층에서 3층까지 옥개석도 하나의 돌로 만들었는데 밑면 받침은 4 – 3 – 2단으로 하였다. 낙수면의 층 단은 1~2층은 5단이고 3층은 4단이다. 특이한 것은 3층 탑신인데, 3층 탑신석은 따로 없고 2층 옥개석의 윗면과 3층 옥개석의 밑단을 서로 맞물리게 구성하여 3층 탑신석을 대신하였다. 전각은 평평하여 다른 모전석탑과 같고 다른 장식은 없으나 추녀 끝에 풍경을 달았던 구멍이 뚫려있다. 복원 당시 흩어져 있던 석재를 모두 모아 복원하였으나 상륜부 이상은 없어 노반은 새로 만들어 올린 것이다.

석재의 일부 파손이 있으나 전체적인 보존 상태는 양호하고 원위치를 유지하고 있어 그 의미가 있는 것 같다. 경주 남산동 동(東) 삼층모전석탑

과 서악동 삼층모전석탑과 같이 **대형 방형석재를 기단부로 삼은 독특한 경주형 모전석탑**의 계보를 잇는 소중한 모전석탑이다.

이 깊은 산골에서 커다란 석재를 다듬고 불탑을 만든 옛 신라인들의 불심은 참으로 감탄스럽다.

△ 2층 옥개의 윗면과 3층 옥개의 아랫면이 맞물려 3층 몸돌을 대신했다. 상륜부 노반은 새로 만들어 올렸다. 2021년 초여름

갈증이 너무 난다. 가볍게 생각하고 물을 준비하지 못했다. 참다못해 못골 호수에서 휴식을 취하고 있는 등산객에게 물 한잔 얻어 마셨다. 물이 무척 달았다. 염치 불고하고 물도 얻어먹었는데 또 다른 등산객은 오이를 하나 깎아 내민다. 너무 감사하다. 산에 오르는 등산객은 하나같이 친절하고 초면, 구면이 따로 없다. 음식도 서로 나눠 먹는다.

등산객의 넉넉한 마음은 어디서 오는 것인가? 원래 산을 찾는 사람들은 모두 마음이 여유로운 것인가. 힘든 노동(?)이 가져온 서로의 위로인가.

이것으로써 경주 지역 4개의 모전석탑을 모두 둘러보았다. 일행이 있는 주차장 휴게소까지는 한걸음에 내려간다.

경주 남산은 주봉 개념이 없다고 한다. 남북으로 길게 누웠는데, 그중 남쪽 한 봉우리가 금오산(495.1m)이다. 천재 시인 매월당 김시습(梅月堂 金時習)이 금오산 용장사에 머무를 때 남긴 한시(漢詩) 한 편을 소개한다.

"용장사에 머물면서

용장산 산골이 깊숙도 하여
오는 사람을 볼 수가 없구나

가는 비에 조릿대는 여기저기 피어나고
비낀 바람은 들판의 매화를 감싸 흔드는데

작은 창가에는 사슴이 같이 잠들고
낡은 의자에는 먼지만 재처럼 쌓였다

깨닫지 못하겠구나 억새로 이은 지붕 밑
마당에는 꽃들이 지고 피어나는데"

居茸長寺經室有懷(거용장사경실유회)
茸長山洞窈　不見有人來(용장산동요 불견유인래)
細雨移溪竹　斜風護野梅(세우이계죽 사풍호야매)
小窓眠共鹿　枯椅坐同灰(소창면공록 고의좌동회)
不覺茅舊畔　庭花落又開(불각모담반 정화낙우개)

11 천불천탑의 가람 운주사(雲住寺)에서

_화순 운주사 대웅전 앞 다층모전석탑(雲住寺 大雄殿 앞 多層模塼石塔)

전라남도 화순군 도암면 상용길 1

남아 있는 우리나라 전탑과 모전석탑을 답사하는 일도 이제 막바지에 접어들었다. 전탑과 모전석탑은 대부분 경주와 경북 일대에 분포되어 있는데 유독 **2기의 모전석탑만이 호남 지역**에 남아 있다. 이 2기의 석탑은 모전석탑이라고는 하나 경북 일대의 제2형식 모전석탑과는 그 모양과 느낌이 많이 다르다. 다소 늦은 시기에 축조되었음에 불구하고 백제 석탑의 전통이 많이 남아 있는 석탑들이기 때문이다.

그 가운데 하나인 '**운주사(雲住寺) 대웅전 앞 다층모전석탑**'을 찾아 우선 전남 화순으로 향했다. 이름이 참 길다.

불교문화는 백제문화의 중심이었고, 삼국시대에서의 불교문화의 성행은 백제에서 가장 두드러진 것이라 할 수 있다. 백제는 이웃 신라는 물론이고 바다 건너 일본 열도까지 그들이 발전시킨 불교문화를 전파하였다. 탑파의 중심이 목탑에서 석탑으로 주류를 옮겨가는 과정에서도 백제의 역할이 가장 핵심적이었다고 할 수 있다.

불사 건축에 있어서 가장 돋보이는 유산은 석탑이다. 삼국시대에 만들어진 석탑은 오직 백제 지역에만 잔존한다. 예컨대 미륵사지 석탑과 정림사지 석탑은 우리나라 최초의 석탑으로 백제인의 문화적 선진성과 빼어난 기술 역량을 보여주고 있는 증거이다. 백제의 석탑은 아름답고 섬세하며 균형 잡힌 불탑으로 '**탑파 예술의 정수**'라고까지 평가 받고 있다. 통일신라 이후에는 비록 초기 탑파의 섬세함과 정제된 아름다움이 많이 사라졌

지만 그 조형적 특징은 백제 지역 석탑에 전승되어 면면히 흐르고 있다.

따라서 백제 지역 모전석탑으로 분류되는 '운주사 대웅전 앞 다층모전석탑'과 '월남사지 삼층모전석탑'을 보기 전에 다시 한 번 백제 지역 석탑을 살펴보는 것이 좋을 듯하여, 내려오는 길에 그 대표격인 '정림사지 석탑'과 '부여 장하리 삼층석탑'을 먼저 둘러보았다.

설명은 생략하고 사진으로 먼저 백제 지역 석탑의 아름다움을 느껴보자.

백제 지역 석탑의 건축은 백제의 멸망과 더불어 그 맥이 끊어졌다. 그러나 신라가 망하고 고려가 들어오면서 다시 백제 지역의 지방색이 가미된

▽ **부여 정림사지**(定林寺址) **오층석탑.** 7세기 전반, 백제시대에 건립된 것으로 본다. 목탑에서 석탑으로 나아가는 석탑의 시원 양식이다. 완벽한 구조미와 세련되고 완숙한 아름다움을 보여준다. "백제시대 건축의 모든 것을 대변하려는 듯 제자리에 원래의 모습을 잃지 않고 남아 있다.(강우방 · 신용철, 《탑》, 솔, 2003.)" 2021년 한여름

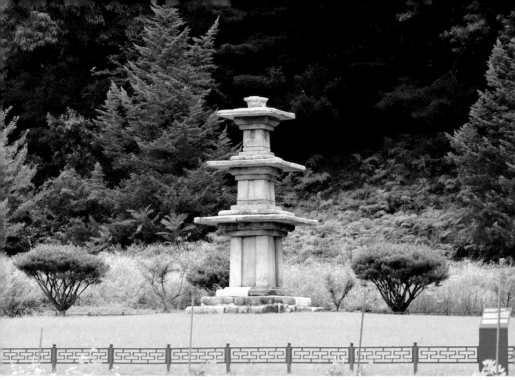

△ **부여 장하리(長蝦里) 삼층석탑.** 고려 중기 작품이라 하나 백제 지역 석탑의 전통이 고스란히 남아 있다. 정림사지와 가깝다(약 4.9㎞). 근거리 탓인지 많이 닮아 있다. 양식적 동질성으로 정림사지 오층석탑의 모방작이라 부른다. 좁고 작은 기단에 세장한 탑신을 올려 상승감이 좋으며 과감하게 얇은 지붕을 펼쳐 날렵하다. 낮은 언덕을 뒤로하고 들판 가운데 서 있는 모양이 멋지다. 모방작이라 하나 독특한 매력이 있다. 2021년 한여름

소위 백제 양식의 석탑들이 독특한 형태로 옛 백제 지역에 다시 조영되기 시작하였다. 부여 장하리 삼층석탑이 그 예이며, 넓은 의미에서는 우리 찾아가는 운주사 다층모전석탑이나 월남사지 삼층모전석탑도 여기에 포함된다고 할 것이다.

이제 전남 화순 운주사(雲住寺)로 내려가 보자.

올해 여름은 지독하게 덥다. 남도도 별반 다르지 않다. 오늘같이 더운 날씨에는 찾아오는 순례객도, 불자도 없어 넓은 주차장이 더 넓게 보인

다. 입장권을 끊고 길을 따라 몇 걸음 나아가면 '영귀산운주사(靈龜山雲住寺)'라고 쓰여 있는 일주문을 통과한다. 일반적인 절집 같은 형태는 아니고 천왕문도 없고 울타리도 없다.

신증동국여지승람 권지40 능성현 불우(新增東國與地勝覽 卷之四十 綾成縣 佛宇)에 다음 내용이 있다.

△ 일주문. 이 문을 지나 조금만 들어가면 계곡 양쪽 옆과 산등성이에 수많은 탑과 부처님이 있다. 2021년 한여름

"천불산(千佛山)에 있으니 좌우 산등성이에 있는 석불과 석탑이 각각 1천 개다. 또 석실(石室)이 있어 두 석불이 서로 등지고 앉았다(在千佛山寺之左右山脊石佛石塔各一千又有石室二石佛相背而坐)."

이 기록을 보면 운주사에는 '천불천탑'까지는 아니더라도 많은 석탑과 석불이 존재하였던 것 같다.

운주사는 계곡을 따라 대웅전으로 가는 길 양옆으로 많은 부처님과(석실에 서로 등지고 앉아 있는 부처님 포함) 석탑들이 즐비하다. '천불천탑'이라는 것은 지나치게 과장된 말이라 하나 지금도 지나가는 길옆에는, 그리고 산등성이에는 많은 석불과 석탑들이 남아 있다. 하나하나 보고 싶지만 오늘의 답사 목적은 모전석탑을 보러 온 것이라 그냥 지나쳤다. 다음에 다시 오리라.

'천불천탑의 도량' 운주사의 창건 연대는 정확히 알 수 없다. 하나의 전설에 의하면 신라 말 **도선국사(道詵國師, 827~898)**가 하룻밤 사이에 도력으로 천불천탑을 세웠다는 이야기가 전해진다. 실제 발굴조사 결과 순청자, 상감청자 및 분청사기 편이나 기와 편이 발굴되어 늦어도 11세기 초에는 건립되었을 것으로 추정한다. 고려 중기, 또는 말에 크게 번창하였다가 정유재란으로 폐사된 것으로 본다. 따라서 지금부터 살펴볼 **운주사 대웅전 앞 다층모전석탑**의 건립 연대도 '고려 중기 이후'로 보는 것이 보편타당하다고 할 수 있다.

대웅전 앞에 다다르면 모전석탑임을 한눈에 알아볼 수 있는 높이 3.23m의 크지 않은 석탑을 만나게 된다. 운주사의 석탑들은 그 형태가

△ 운주사 대웅전 앞 다층모전석탑 정 측면. 2021년 한여름

매우 다양하여 신비스럽다고 할 정도이다. 다양성과 무정형성, 토속적 조형성을 그 특징으로 한다. 그 가운데 **'대웅전 앞 다층모전석탑'**은 더 무계획적이고, 무작위적이라고 할까.

아무튼 매우 거칠고 투박하며 뒤죽박죽인 것 같고 보존 상태도 좋지 않다.

나중에 만들어진 것 같은 사각형 탑구가 둘러쳐져 있고, 그 가운데 커다란 원형 지대석 위에 방형 탑신을 올렸다.

1층 탑신은 백제 석탑의 일반적인 형태의 영향을 받아 다소 길게 제작하여 층고가 높아 보이나 2층부터는 급격히 탑신고가 줄어들어 균형미가 없고 세련되지도 못하였다. 1층 탑신은 2매의 판석을 길게 합쳐 결구하였고 우주는 두텁게 새겨 정연하다.

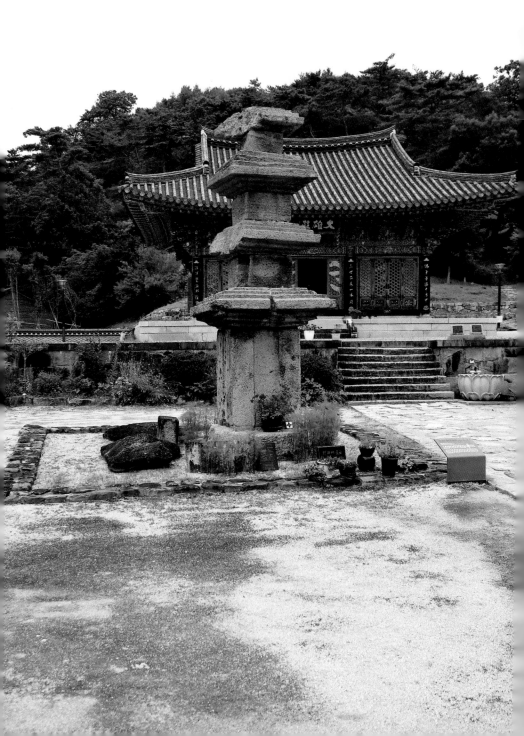

◦ 운주사 대웅전 앞 다층모전석탑 정면.
 탑 뒤가 대웅전이다. 2021년 한여름

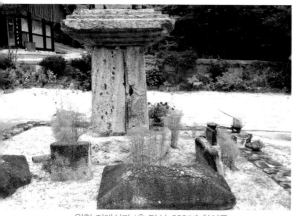

△ 원형 지대석과 1층 탑신. 2021년 한여름

2층 이상의 탑신은 하나의 통돌을 사용하였다. 또한 2층 이상의 탑신은 아무 장식이 없는 소면벽(素面壁) 형태인 일반 방형 통돌이다. 1층의 옥개석도 또한 일석조(一石造)이며 하단 받침이 3단, 낙수면 층급이 3단으로 제2형식 모전석탑의 모습을 보여준다. 다만 옥개석의 층급이 다른 모전석탑에 비해 작은 편이다.

일반적인 전탑계 석탑과는 다르게 처마 모서리 부분에 가볍게 반전을 주고 있다. 2층과 3층의 옥개석도 받침은 3단이고, 낙수면도 3단 층급을 이루고 있다. 특이한 점은 2층 옥개석이 3층 옥개석보다 너비와 두께가 작아 아마 두 개의 옥개석이 뒤바뀐 것이 아닌가 한다. 육안으로 봐도 3층 옥개석이 2층 옥개석보다 조금 작아 보이긴 한다.

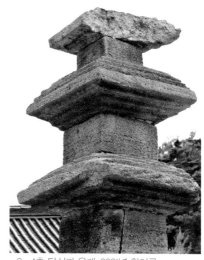

△ 2~4층 탑신과 옥개. 2021년 한여름

4층 이상은 원래 제 것인지도 의심스럽게 보는 견해가 있으며 파손이 심해 형태를 알아보기 힘들 정도이다. 4층 이상의 부재는 없어 원래 몇 층이었는지는 알 수가 없다. 2층과

4층의 옥개석 파손 상태로 보아 벼락에 의한 파손으로 파악하고 있다. 뭐가 뭔지 좀 혼란스럽다.

전라남도 유형문화재 제280호로 지정되어 있다. 여러 군데 균열이 있고 보존 상태가 양호하지 않다. 서 있는 모습조차 위태하다. 다만 호남 지역에 남아 있는 제2형식에 속하는 모전석탑으로는 아주 희귀하다는 데 그 의미를 두고 있다. 통일신라 이후 경주, 경북 지역의 모전석탑의 형식이 이곳까지 전파된 것이 아닌가 추정한다.

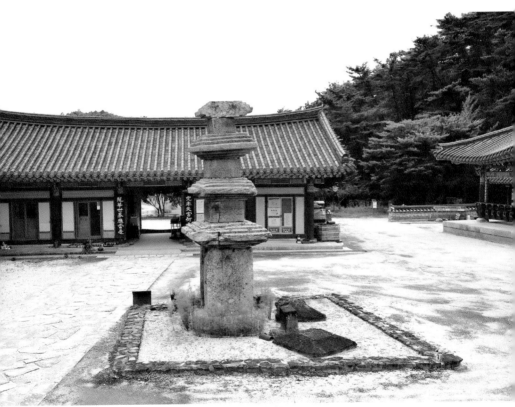

△ 대웅전에서 남쪽 방향으로 촬영한 모전석탑. 2021년 한여름

운주사에 왔으니 다른 것은
몰라도 **와불님**께 인사는 하고
가야겠다. 와불님이 누워 계신
산등성이까지는 크게 높지도
멀지도 않다. 그러나 오늘만큼
은 상황이 다르다. 너무 더운
날씨라 그 짧은 길조차도 힘들
다. 와불님의 원래 이름은 **운
주사 와형석조여래불(臥形石造
如來佛)**이다. 2구의 부처님이

△ 운주사 와형석조여래불. 2021년 한여름

머리를 남으로 하고 누워 계신다. 이 와불이 일어나시면 천지가 개벽하여
우리나라는 으뜸가는 나라가 된다는 전설이 있다.

어렵고 힘든 우리나라를 위해 어서 빨리 일어나시길 빌어 본다.

12 월출산(月出山) 남쪽 아래
_강진 월남사지 삼층모전석탑(月南寺址 三層模塼石塔)
전라남도 강진군 성전면 월남1길 100

운주사를 다녀온 후 화순 K리조트에서 하룻밤을 지냈다. 화순에서 강
진까지는 생각보다는 먼 길이다. 평일 아침이라면 금방 갈 수 있을 줄 알
았는데 그게 아니다. 거리는 110㎞에 달하고, 시간으로도 1시간 30분보다
더 걸린 것 같다.

남도의 끝자락을 향해 내달리는 차창 너머 경치는 평온하다. 높은 산은

없고 넓은 들이 평탄하다. 경북의 봉화, 영양, 청송 지역(소위 BYC 지역)처럼 산들로 사방이 막혀 있지는 않다. 그러나 이곳 영암, 강진도 지역 형편은 그곳과 크게 다르지 않은 것 같다. 젊은이는 떠나고 인구는 계속 줄어들고 있다. 강진군 인구 3만 4천 명, 영암군 인구 5만 3천 명이라 한다. 그래도 영양군은 6월 기준 1만 6천 명 조금 넘는다고 하니 경북 영양군보다는 낫다.

차도 없는 국도를 여유롭게 가다가 보니 어느새 월출산(月出山)이 가까이 보이기 시작한다.

월출산은 '남도의 소금강'이라 하지 않았던가. 실제로 만난 월출산은 멀리서만 봐도 소문 이상으로 멋지다. 솟아오르고 꺼지고 하는 산의 굴곡이 여름 푸른 하늘과 대비를 이루어 선과 선들이 더욱 선명하다.

▽ 월남사지 삼층모전석탑과 월출산. 월출산 배경으로 홀로 서 있는 탑의 모습은 정말 장관이다. 2021년 한여름

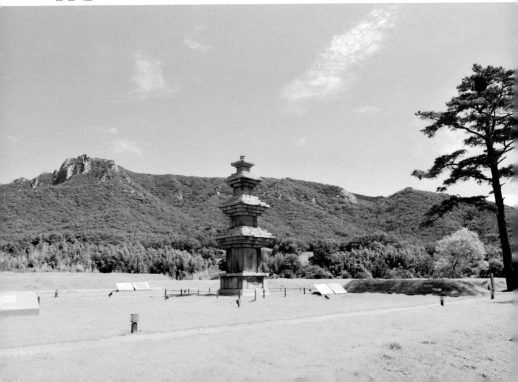

월남사지 바로 앞까지 차가 들어가고 주차장도 불편 없이 잘 정비되어 있다. 탑을 마주하면 무엇보다도 먼저 아주 넓은 월남사지(1만 평에 가깝다고 한다.) 터와 뒤편 월출산까지 탁 트인 시원한 배경에 놀라게 된다. 풍경 하나는 여태까지 찾아다닌 전탑과 모전석탑 가운데 으뜸이라고 감히 말할 수 있다. 월남사지 삼층모전석탑 앞에서는 더위도 잊어버렸다.

신증동국여지승람 권지37 강진현 불우(新增東國與地勝覽 卷之三十七 康津縣 佛宇)에 다음 내용이 있다.

△진각국사 비. 2021년 한여름

"월남사는 월출산 남쪽에 있다. 고려 승 진각이 처음 세웠으며, 이 규보가 지은 비문이 있다(月南寺在月出山南高麗僧眞覺所創有李奎報碑)."

이 기록을 보면 월남사는 고려 **진각국사 혜심**(眞覺國師 慧諶, 1178~1234)이 창건한 사찰로 나타난다. 진각국사 혜심의 비는 월남사지 바로 옆에 있다.

그러나 몇 차례에 걸친 발굴조사 결과 백제 기와 편도 발견되어 실제로는 고려 중기보다 앞선 백제시대부터 있었던 사찰로 추정한다. 그 외 통일

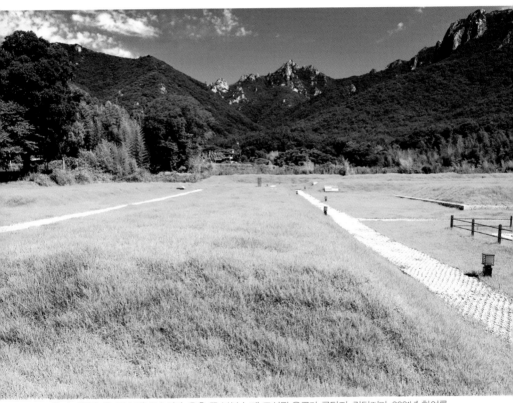

△ 왼편 서회랑지(西回廊址) 모습이다. 우측 끝 부분 높게 조성된 유구가 금당지, 강당지다. 2021년 한여름

신라의 기와류, 고려시대 기와류, 청자, 금동풍탁, 그리고 조선시대의 기와류 및 자기류들이 발굴되었다. 따라서 백제시대부터 있었던 사찰을 통일신라를 거쳐 고려시대 진각국사가 중창하였던 것이라 볼 수 있다. 그 후 조선조까지 이어와 18세기경까지 존속한 것으로 판단한다. 실제로는 고려시대 건물 유구, 기와 편, 청자 편 등이 가장 많이 발굴되어 고려 중기에 가장 번창한 것이 아닌가 한다. 지금 살펴볼 월남사지 삼층모전석탑도 고려 중기의 작품이다. 탑의 유구가 하나 더 발굴됨으로써 백제 지역 가람 배치의 특징인 '일탑일금당' 배치가 아니고 '쌍탑일금당'의 가람 배치 구조를 가진 게 밝혀졌다. 그러나 지금은 다 사라지고 오직 삼층모전석탑만 남아 있다. 현재 보물 제298호로 관리되고 있다.

△ 탑구, 지대석, 기단부 및 1층 탑신과 옥개석.
2021년 한여름

자연석 그대로인 여러 개의 화강암으로 탑구를 조성하였다. 지대석은 두꺼운 기단 하대석과 함께 대형 판석 하나로 만들어져 있다. 기단은 기단 면석이 놓이는 곳에 낮은 턱을 마련하여 여러 돌로 이루어진 면석을 받고 있다. 기둥 모양의 돌을 세우고 판석으로 결구하여 축조하였다. 기단 갑석(甲石)은 기단 하대석과 **거의 동일한 폭**으로 하여 다소 평평한 여러 장의 판석으로 결구하여 만들었다. 윗면에 기단부와 같이 낮은 턱을 마련하여 탑신부를 받치고 있다.

1층 탑신은 여러 판석형 부재로 구성하였고 모서리 한쪽 면을 다른 면의

측면 기둥으로 표현하였다. 다른 한 편은 우주(隅柱)를 모각하였다.

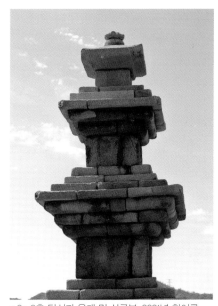

2층 탑신은 4매의 판석을 결구하여 1층 탑신과 동일한 효과를 나타내었다. 3층 탑신은 일석조(一石造)로 하였고 각 모서리에 우주(隅柱)를 모각하였다. 1층과 2층의 옥개부는 둥근 **호(弧) – 모를 죽인 각(角) – 호(弧)** 형태의 **3단 받침**을 두꺼운 여러 개의 부재로 결구하였다. **3층의**

△ 2∼3층 탑신과 옥개 및 상륜부. 2021년 한여름

받침은 호(弧) – 각(角)의 **2단**으로 하였다. 처마는 끝에서 미세하게 반전하였다. 낙수면은 모전석탑과 같은 형태로 하부 받침과 같은 크기와 모양으로 층급을 두었다. 즉 1~2층 옥개의 낙수면은 3단 층급으로, 3층 옥개의 낙수면은 2단 층급으로 하였다.

상륜부는 우주(隅柱) 표현이 있는 몸체와 하부를 내만시킨 지붕 형식으로 다듬은 노반(露盤)이 있다. 얼핏 보면 마치 노반이 아니고 한 층이 더 있는 듯한 느낌이 들어 특이하다는 생각이 들었다. 그 위에 **복발**이 있고 보상화문(寶相華紋)이 새겨진 앙화가 있다.

이 월남사지 모전석탑의 특징은

1. **백제 석탑의 양식,**
2. **고려시대 백제 지역 석탑의 양식,**

3. 모전석탑의 양식이 모두 함께 표현된 것이라 할 수 있다.

우선 **백제 석탑의 양식**(부여 정림사지 석탑 양식과 같은)의 특징으로는 목조건축물과 같이 1층 옥개가 기단보다 넓은 점, 목조건축물의 공포 구조를 축약시킨 **호**(弧) **– 각**(角) **– 호**(弧) **형의 옥개 밑면 받침**, 그리고 **짧은 단층 기단과 기단 갑석의 짧은 추녀 및 탑구** 등을 들 수 있다.

고려시대의 백제 양식이 계승된 석탑(예컨대 부여 장하리 삼층석탑과 같은)의 특징으로는 2층 이상의 탑신의 높이가 1층에 비해 크게 줄어들고 세장(細長)한 느낌을 주는 구조이다. 이러한 백제 양식의 석탑은 백제의 마지막 고도(古都)인 부여를 중심으로 충남과 전북 일대에 밀집되어 있으나 백제

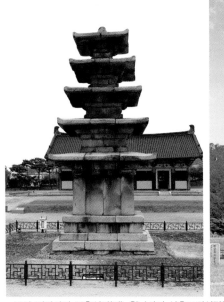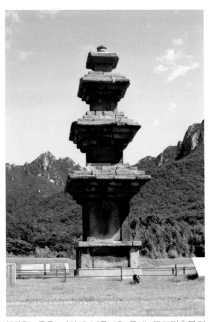

△ 부여 정림사지 오층석탑(좌), 월남사지 삼층모전석탑(우). 좁은 기단에 넓은 1층 옥개, 목조건축물의 영향으로 보이는 축약된 공포 구조의 옥개 밑면 받침 등을 비교해서 살펴볼 수 있다. 2021년 한여름

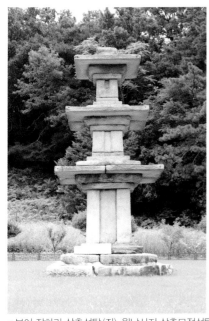
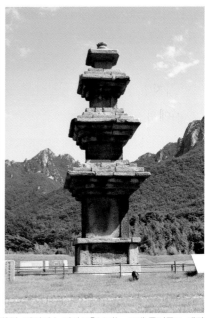

△ 부여 장하리 삼층석탑.(좌). 월남사지 삼층모전석탑(우). 탑신의 높이가 2층부터는 크게 줄어들고 세장한 느낌을 주는 고려시대 백제 지역 석탑의 특징을 볼 수 있다. 2021년 한여름

양식이 조금이라도 가미된 것을 대상으로 하면 그 분포 범위가 넓어져 월남사지 삼층모전석탑과 같이 전라남도 남부 지역까지 넓게 확산되어 있다.

마지막 특징은 **모전석탑 양식의 한 형태**로 옥개의 밑면과 낙수면이 각각 작은 돌로 짜맞추어 층 단을 이루고 있다는

△ 옥개 받침과 낙수면의 층 단을 확대한 모습. 층 단을 이룬 옥개와 평평한 지붕의 모양. 모전석탑 양식의 한 형태로 보고 있다. 2021년 한여름

점과 지붕돌이 모전석탑 형식과 같이 전체적으로 평평한 모습을 보이고 있다는 점을 들 수 있다.

월남사지(月南寺址)는 여러 개의 층을 두고 가람이 조성되어 있다. 맨 밑단 아래에서 위를 쳐다보면 월남사지 삼층모전석탑은 멀리 월출산을 배경으로 홀로 서 있어서 실제 크기(7.4m)보다 더 훤칠하게 보인다. 푸른 하늘과 월출산, 뒤로 탁 트인 들녘, 그 앞으로 월남사지 삼층모전석탑이 버티고 서 있어 과히 환상적인 풍경이다.

우리나라에 남아 있는 전탑 5기, 전탑계 모전석탑(제1형식 모전석탑) 9기, 그리고 석탑계 모전석탑(제2형식 모전석탑) 12기를 모두 답사하였다. 내 나름대로 답사라고 하고 무작위로 순번을 매겨 찾아다녔는데, 지금 이 마지막 답사지가 우연하게도 가장 아름답고 멋진 장면을 나에게 선물하였다.

월남사지 한 귀퉁이 나무 그늘에 할머니 세 분, 할아버지 한 분이 한가로이 앉아 계셨다. 동네 주민들이라 하신다. 이 지독한 한여름에 남도의 끝자락 강진 월남사지 모전석탑을 보러 오는 답사객이 얼마나 있겠는가. 나 혼자 돌아다니며 이곳저곳 사진을 찍고 있는데 나를 계속 부른다. 왜 그런가? 했더니 사진 그만 찍고 시원한 수박 좀 드시란다. 괜찮다고 몇 차례나 손사래를 쳤지만 한사코 수박을 들이민다. 큰 수박을 두 쪽이나 받아먹었다. 시원하고 너무 달다. 넉넉한 인심은 여전하다.

오늘 전탑과 모전석탑의 마지막 답사지에서 수려한 월출산 풍경도 감상하고, 모전석탑도 답사하고, 그리고 따뜻한 시골 인심까지 얻어가니 수백 ㎞를 달려온 수고가 제 값어치를 한다.

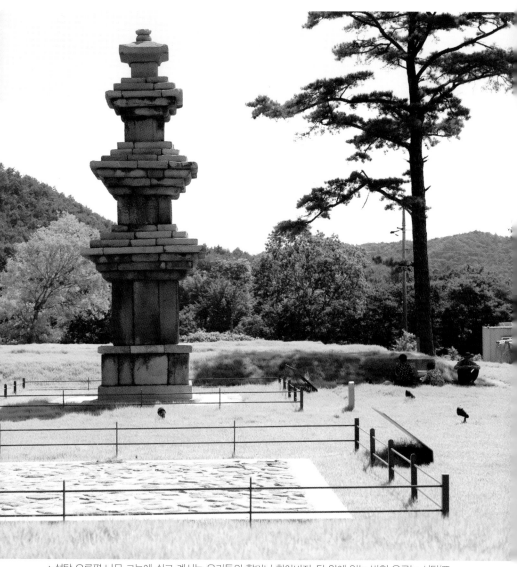

△ 석탑 오른편 나무 그늘에 쉬고 계시는 우리들의 할머니 할아버지. 탑 앞에 있는 방형 유구는 서탑(西塔)의 유구(遺構)이다. 2021년 한여름

글을 마치며

 탑을 찾아가는 것은 우리의 문화를 이해하고 즐기는 하나의 멋진 여행이다. 무엇보다도 전탑과 모전석탑은 대부분 정제되지 않은 자연과 함께 어울려 있어 우리가 자연을 깊게 호흡할 수 있는 기쁨도 더해준다.

 그리고 더 좋은 사진을 얻기 위해 마주하는 시간을 맞추어 보기도 하고 보정하는 노력도 하게 된다. 따라서 문화재를 탐방하는 취미와 사진 활동 취미를 동시에 즐길 수 있어 일석이조라 할 수 있다. 그러나 전문가가 아닌 저자가 책으로 발간하여 대중에게 이것을 내다보이는 것은 별개의 어려움과 두려움이 있다.

 책을 쓰면서 아름다운 우리의 문화재인 탑에 대한 기술(記述) 방법이 가장 큰 문제로 나타났다. 바른 설명인지는 모르겠지만 내가 보기에는 접근 방법이 크게 두 가지로 나뉘는 것 같다. 첫째는 역사학, 고고학, 건축학적인 고도의 학문적 기반을 바탕으로 제작 시기며 규모, 조영 목적과 방법, 실측의 결과물 등을 보다 과학적이고 기술적인 방법으로 해설하는 것이다. 둘째로는 탑을 찾아다니는 일을 예술적이며 문학적으로 표현하는 감성적 정서적인 측면을 더 강조하는 문화답사기 형태이다.

 문화재에 대한 어느 정도의 학술적 바탕과 이해도가 떨어지면 아무리 미사여구를 동원해서 표현해 봐야 느낌이 떨어져 한계가 있다. 한편으로는 너무 과학적 지식에 입각해서 객관성만 따진다면 그건 일종의 학술 논

문과 같아 우리 같은 여행자가 읽기에는 숨이 막혀 버릴 것이다. 그래서 나는 절충형식으로 하나의 여행수필에 탑에 대한 기술적 해설을 더하여 써 놓았다. 그러다 보니 또 어정쩡해서 읽는 재미도 없고, 다른 한편으로는 이론에 대해 배울 것도 없는 책이 되어 버린 것 같아 서글프다. 솔직히 말하면 한편으로는 지식과 학문이 부족하고, 한편으로는 멋진 수필을 쓰기에는 감성과 정서도 부족한 결과로밖에 볼 수 없어 부끄럽다. 비유가 되는지 모르지만 문질빈빈(文質彬彬)이라고 해야 하나. 바탕(내용)은 풍성하나 문채가 부족하면 문장은 조야(粗野)하고, 또 바탕(내용)은 없이 언사(言辭)만 화려하고 요란하면 이 또한 좋은 문장이 아니라고 했다. 그래서 나름 중용을 지켜보려고 노력한 결과가 이렇게 되어 버렸다.

여하튼 여행도 많이 하고 사진도 많이 찍었으면 기록으로 남겨 두고 싶어진다. 그래서 일단 이 한 권의 책으로 남겨둔다. 누군가 전탑과 모전석탑을 찾아가는 여행자가 있어 간단한 정보도 얻고 사진이라도 미리 볼 수 있으면 분명 작은 도움은 될 것이라고 스스로 위안해 본다.

이제 또 다른 여정을 준비한다. 지금 계획으로는 전탑과 모전석탑을 넘어 한반도에 남아 있는 신라, 백제의 명품 석탑에 대해 공부하고 찾아볼 예정이다. 특히 백제 석탑(백제 지역 석탑 포함)과 신라 석탑을 비교하면서 하나하나 답사해 볼 작정이다. 사진도 깊이를 더해 보려고 며칠 전 새로운 사진 강의를 또 하나 수강 신청을 했다.

가을은 바쁘게 우리 곁을 떠나고 겨울이 왔다. 답사여행은 봄과 가을이 좋지만 나로서는 여름보다는 그래도 겨울이 좋다. 낙엽이 이리저리 쓸려다니는 쓸쓸한 폐사지와 **탑으로 가는 길**은 언제나 마음 설렌다. (멀리가자)

참고문헌

김부식(이재호 옮김), 《삼국사기(三國史記) 1, 2》, 솔, 2006.

일연(김원중 옮김), 《삼국유사(三國遺事)》, 민음사, 2019.

일연(리상호 옮김, 강운구 사진), 《사진과 함께 읽는 삼국유사》, 까치, 2018.

이행 외(민족문화추진회 편), 《신증동국여지승람(新增東國輿地勝覽) 고전국역총서
 41~44권》, 솔, 1996.

민주면·이채·김건준(조철제 옮김), 《국역 동경잡기(國譯 東京雜記)》, 민속원, 2014.

고유섭, 《조선탑파의 연구(상) 총론편(우현 고유섭 전집 3)》, 열화당, 2010.

고유섭, 《조선탑파의 연구(하) 각론편(우현 고유섭 전집 4)》, 열화당, 2010.

고유섭, 《수상 기행 일기 시(우현 고유섭 전집 9)》, 열화당, 2013.

강우방·신용철, 《탑(한국미의 재발견 5)》, 솔, 2003.

강우방, 《영겁 그리고 찰나(신라를 담은 미술사학자의 사진수상)》, 열화당, 2010.

정계준, 《한국의 불탑》, 아우룸, 2019.

김환대·김성태, 《한국의 탑: 국보편(탑파시리즈 1)》, 한국학술정보, 2008.

정영호, 《석탑(빛깔있는책들 불교문화 47)》, 대원사, 2016.

천득염, 《전탑(빛깔있는책들 불교문화 220)》, 대원사, 2002.

천득염, 《백제계석탑 연구》, 전남대학교 출판부, 2000.

박준식, 《여행길에서 만난 신라탑》, 계명대학교 출판부, 2011.

유홍준, 《나의 문화유산답사기 1 남도답사 일번지》, 창비, 2017.

유홍준, 《나의 문화유산답사기 2 산은 강을 넘지 못하고》, 창비, 2018.

유홍준, 《나의 문화유산답사기 3 말하지 않는 것과의 대화》, 창비, 2018.

유홍준, 《나의 문화유산 답사기 8 남한강편, 강물은 그렇게 흘러가는데》, 창비, 2018

 등 그 밖의 여러 서적을 참고하였다.

탑으로 가는 길

초판 1쇄 인쇄	2021년 11월 03일
초판 1쇄 발행	2021년 11월 11일
지은이	김호경

펴낸이	김양수
책임편집	이정은
교정교열	이봄이

펴낸곳	휴앤스토리
	출판등록 제2016-000014
	주소 경기도 고양시 일산서구 중앙로 1456 서현프라자 604호
	전화 031) 906-5006
	팩스 031) 906-5079
	홈페이지 www.booksam.kr
	블로그 http://blog.naver.com/okbook1234
	포스트 http://naver.me/GOjsbqes
	인스타그램 @okbook_
	이메일 okbook1234@naver.com

ISBN	979-11-89254-64-3 (03620)